真實還原「角色設計」的作業現場！

羽山淳一的
動畫角色速寫密技

Anime Character
Drawing & Design Technique

Junichi Hayama
Live
Drawing

Junichi Hayama's
Collection File　羽山淳一作品介紹

這邊介紹由羽山淳一實際進行角色設計的一部分動畫作品，包含了原創設定
或原作改編等各種類型。

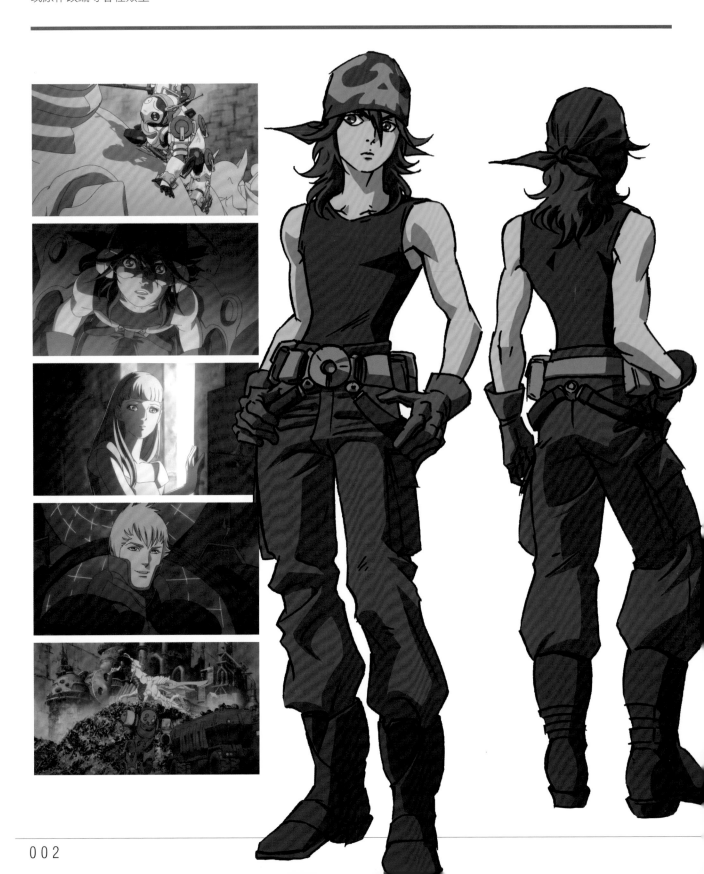

Votoms Finder

Votoms Finder
Armored Trooperoid

《Votoms Finder》與之前的《裝甲騎兵》系列完全不同，是
以原創世界觀為基礎的衍生企劃。劇中世界分成峽谷底部的
Votoms與峽谷之上的Top這兩個舞台，而年輕人則在此駕駛稱
為At的機器人戰鬥，是部動作短篇作品。

《Votoms Finder》
導演：重田敦司
動畫製作：日昇動畫
發行：萬代影視

©サンライズ

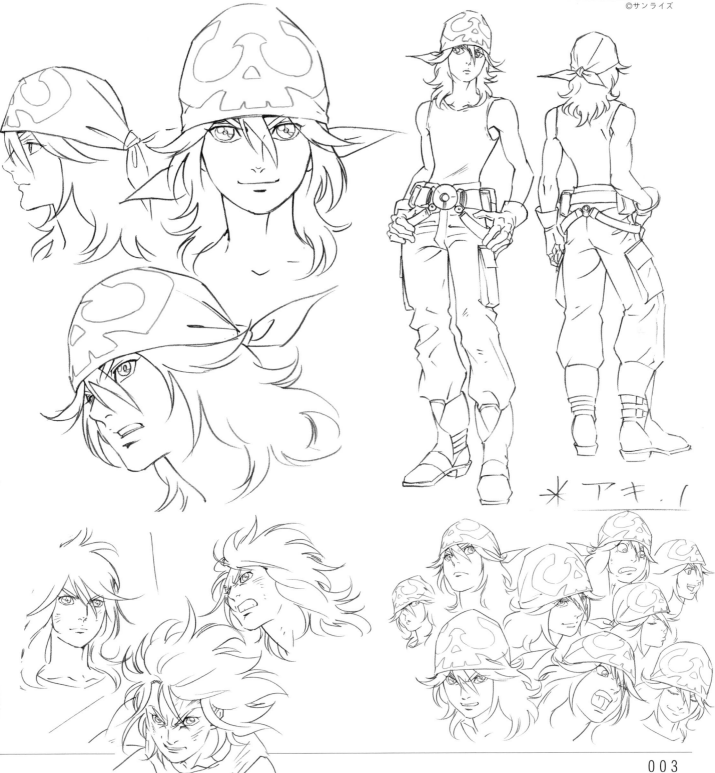

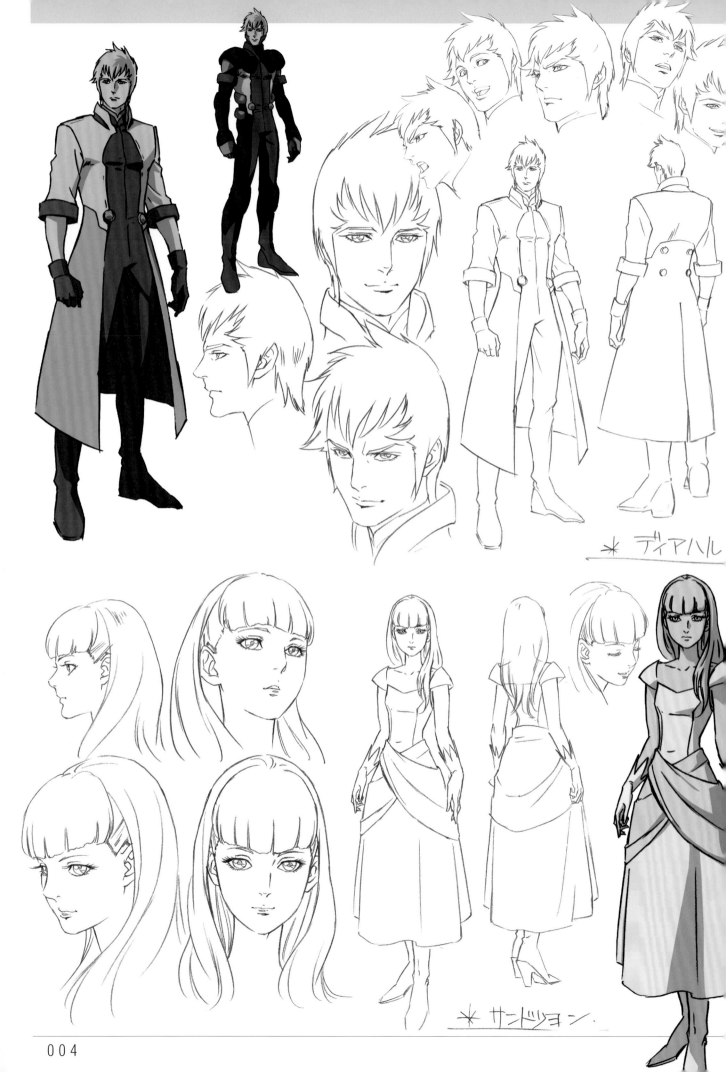

＊ディアハル

＊サンドツョン.

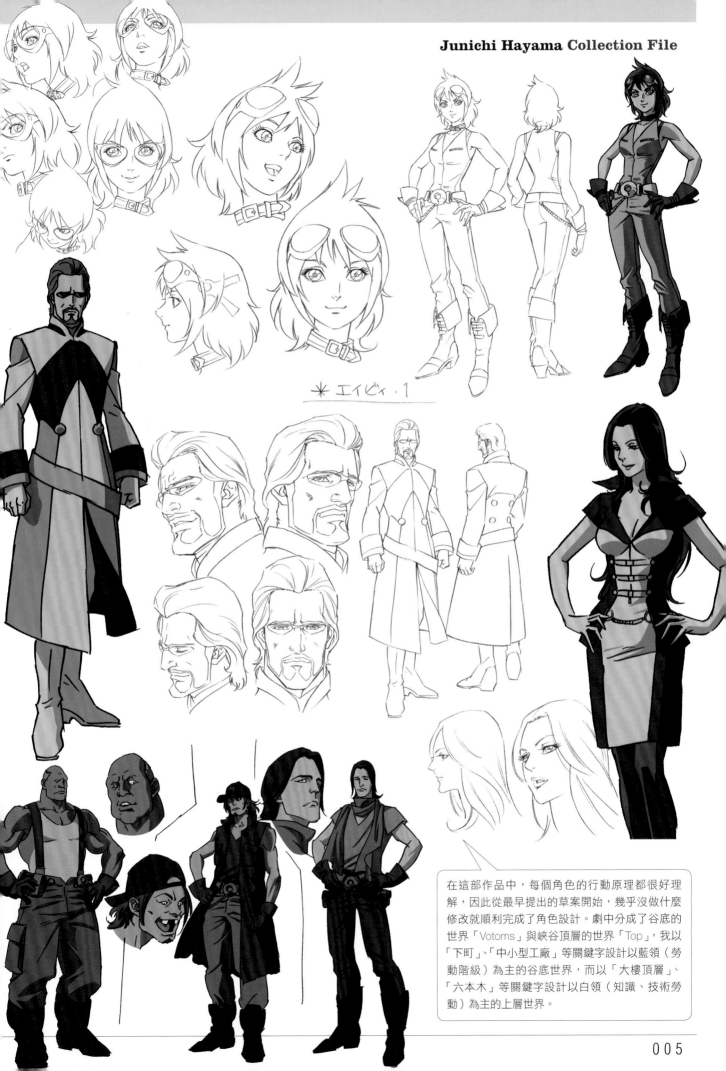

＊エイビィ・1

在這部作品中，每個角色的行動原理都很好理解，因此從最早提出的草案開始，幾乎沒做什麼修改就順利完成了角色設計。劇中分成了谷底的世界「Votoms」與峽谷頂層的世界「Top」，我以「下町」、「中小型工廠」等關鍵字設計以藍領（勞動階級）為主的谷底世界，而以「大樓頂層」、「六本木」等關鍵字設計以白領（知識、技術勞動）為主的上層世界。

方舟九號

Ark Nine

《方舟九號》的原作為安井健太郎的輕小說（講談社輕小説文庫），這部動畫是為了小説特裝版所製作的作品。這邊將緒方剛志所畫的小説插圖中的角色重新繪製成動畫用的設計。

《方舟九號2　源體的魔導士（上）》
附Blu-ray原創動畫特裝版
原作：安井健太郎
插畫：緒方剛志
出版社：講談社
動畫製作：Hoods Entertainment

©安井健太郎・緒方剛志／講談社

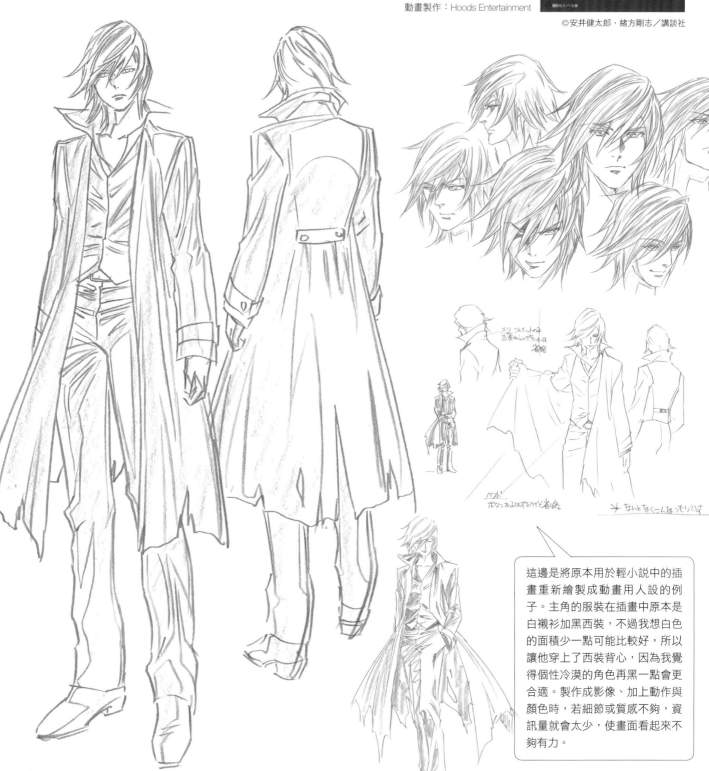

這邊是將原本用於輕小説中的插畫重新繪製成動畫用人設的例子。主角的服裝在插畫中原本是白襯衫加黑西裝，不過我想白色的面積少一點可能比較好，所以讓他穿上了西裝背心，因為我覺得個性冷漠的角色再黑一點會更合適。製作成影像、加上動作與顏色時，若細節或質感不夠，資訊量就會太少，使畫面看起來不夠有力。

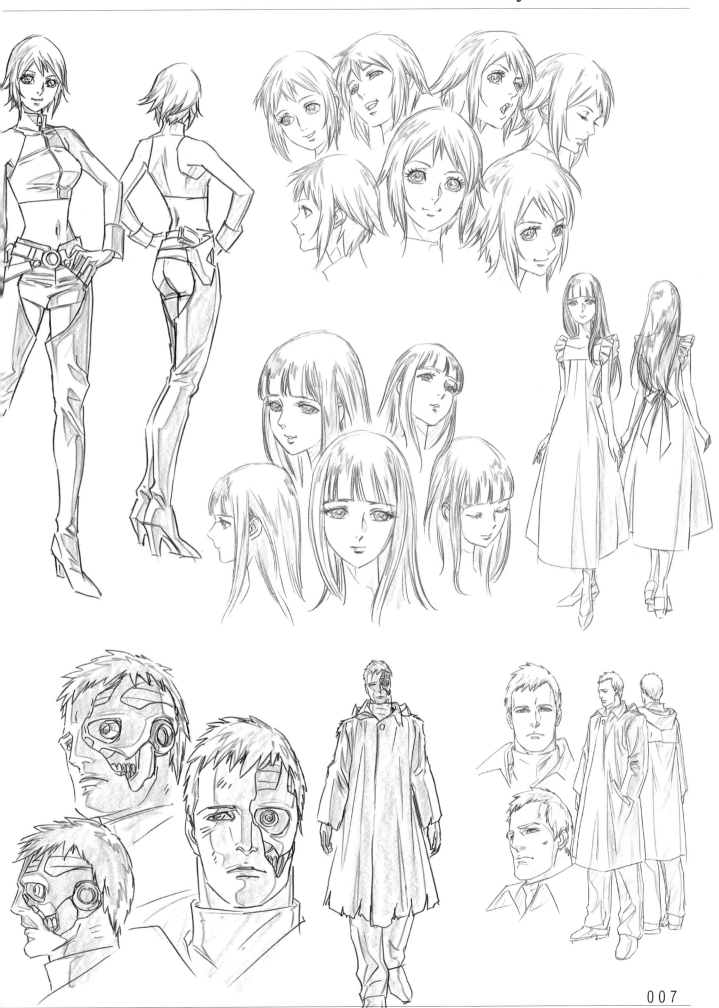

ANIME 今天開始談戀愛

Kyo,Koi Wo Hajimemasu

《今天開始談戀愛》原作為水波風南的人氣漫畫，此為配合第9卷與第10卷限定特裝版所製作的作品。將第1話與第2話收錄在一起的OVA於2011年2月25日發售。

《今天開始談戀愛　一般版》
原作：水波風南
導演：山內重保
製作：小學館
動畫製作：J.C.STAFF

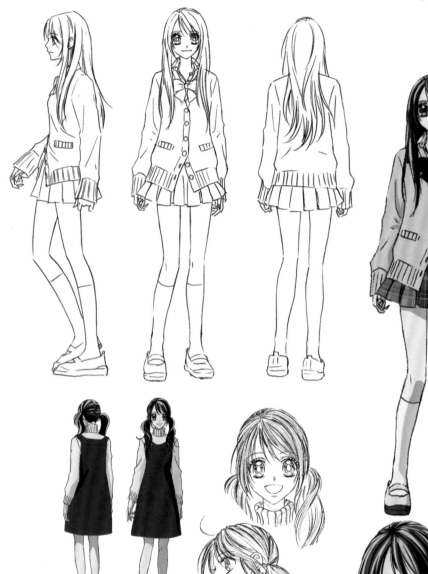

跟其他作品相反，原作的畫風與我自己的畫風是完全不同類型，所以起初我畫得相當辛苦。剛開始我試著一邊忠實表現原作的畫風，一邊加入頭髮等各處的細節，可是當我整理所有線條後，卻變成全然不同的畫風。話雖如此，若保留原作的線條，則會變成任何一名動畫師都畫不出來的圖。就在這樣反反覆覆、拖拖拉拉之際，擔任色彩設計的辻田邦夫先生對我說：「《今戀》的重點是頭髮吧。」馬上就將上色範本拿給我看。範本包含了之後反映在完成品上的詳細高光或陰影等等，在作畫上非常有說服力。當我負責作監時，時常一手拿著單行本，一邊看著原作一邊作畫。

原作本身的寫實性，使得原作的完成度幾乎可說是毫無破綻。就因為我察覺了原作極高的完成度，使我愈畫愈感到不能掉以輕心。有的時候，請原作者附身在自己身上未嘗不是一個好方法，說不定可以發現與自己深信不已的方法完全不同的新事物。

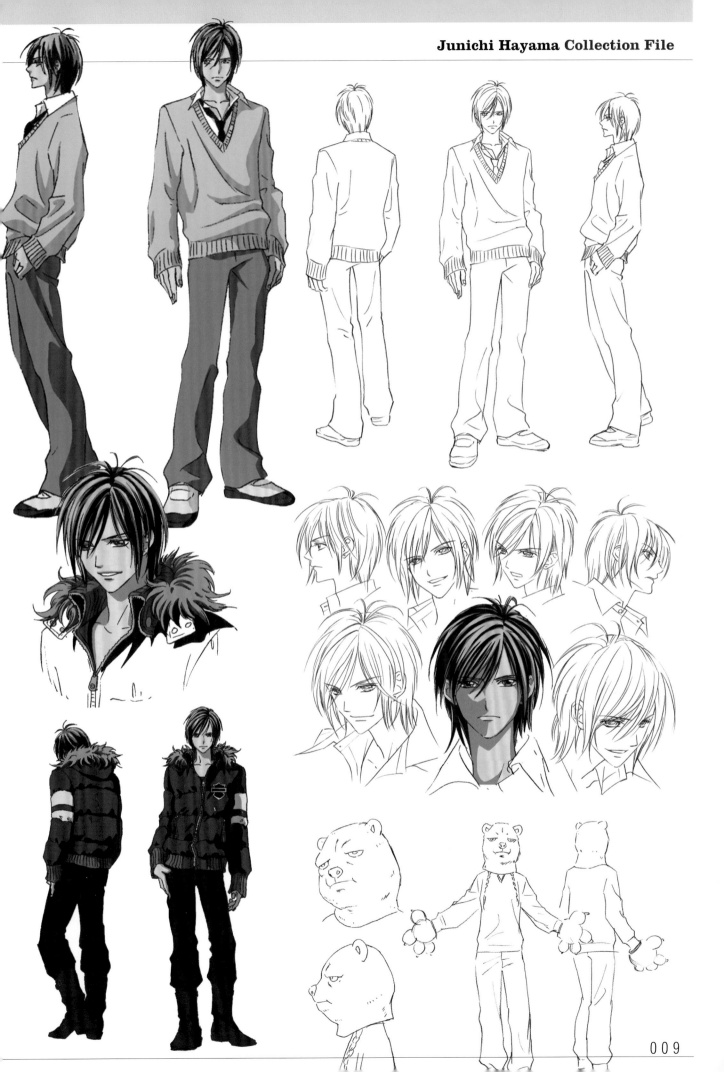

羽山淳一所描繪的原畫世界

北斗神拳2

《北斗神拳》是由武論尊擔任原作、原哲夫擔任作畫的漫畫作品，連載於週刊少年JUMP（集英社），並曾改編為動畫。羽山淳一在1984年～1987年的動畫《北斗神拳》中擔任原畫，並在1987年～1988年的《北斗神拳2》中首次擔任作畫監督，受到廣泛矚目。

©武論尊・原哲夫／ＮＳＰ　1983
©東映アニメーション　1987

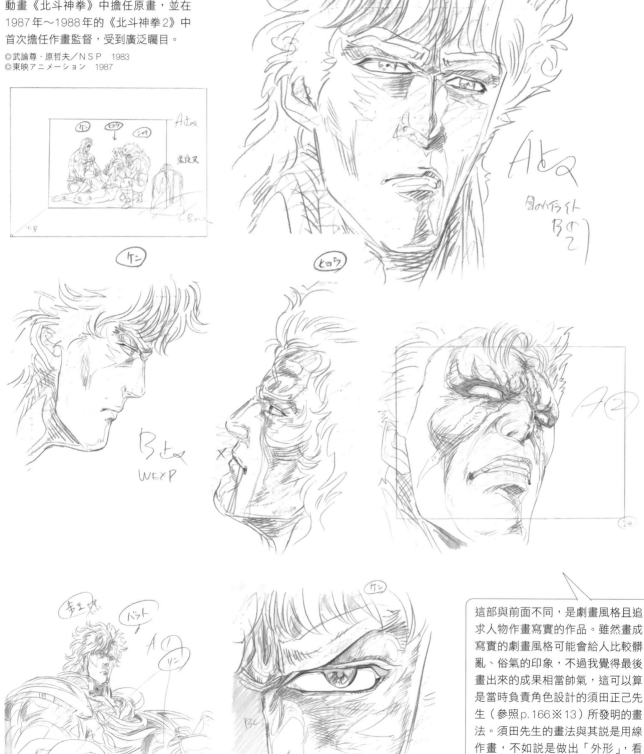

這部與前面不同，是劇畫風格且追求人物作畫寫實的作品。雖然畫成寫實的劇畫風格可能會給人比較髒亂、俗氣的印象，不過我覺得最後畫出來的成果相當帥氣，這可以算是當時負責角色設計的須田正己先生（參照p.166※13）所發明的畫法。須田先生的畫法與其說是用線作畫，不如說是做出「外形」，看起來就是莫名其妙地帥。明明設計

魁!!男塾

《魁!!男塾》為宮下亞喜羅連載於週
刊少年JUMP（集英社）的漫畫作
品，在1988年改編成動畫。羽山淳
一同樣在這部作品中擔任作畫監督。

©宮下あきら／集英社・東映アニメーション

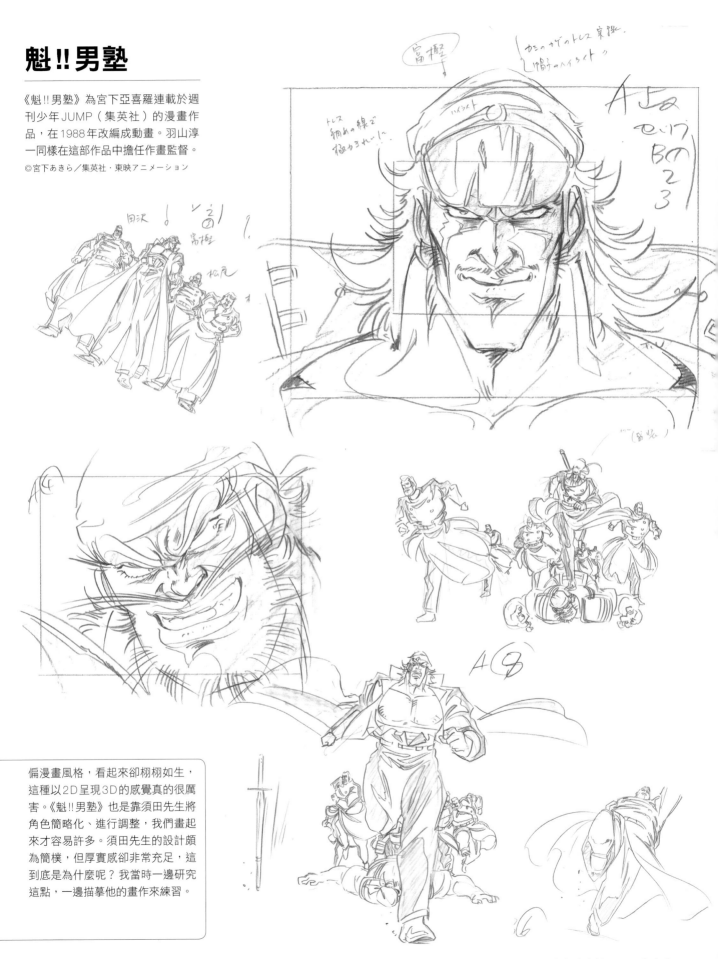

偏漫畫風格，看起來卻栩栩如生，
這種以2D呈現3D的感覺真的很厲
害。《魁!!男塾》也是靠須田先生將
角色簡略化、進行調整，我們畫起
來才容易許多。須田先生的設計頗
為簡樸，但厚實感卻非常充足，這
到底是為什麼呢？我當時一邊研究
這點，一邊描摹他的畫作來練習。

原創故事板

近未來學園戰鬥
Attack the Highschool 序章

此為本書所企劃的原創故事的開頭場景。
關於這個故事的概要請參照p.042。

灰德學園是間平凡的公立高中。
校內不曾發生什麼問題，學生們過著平穩的日子。

然而某日，
由窮凶惡極的3人組成的不良少年軍團轉學進來。
自此校內風紀日漸惡化，校園幾近荒廢。

不良少年們透過暴力鎮壓整個學園，
沒有人能夠阻止他們。

3名不良少年都擁有超群的身體能力，
無人能與之抗衡。

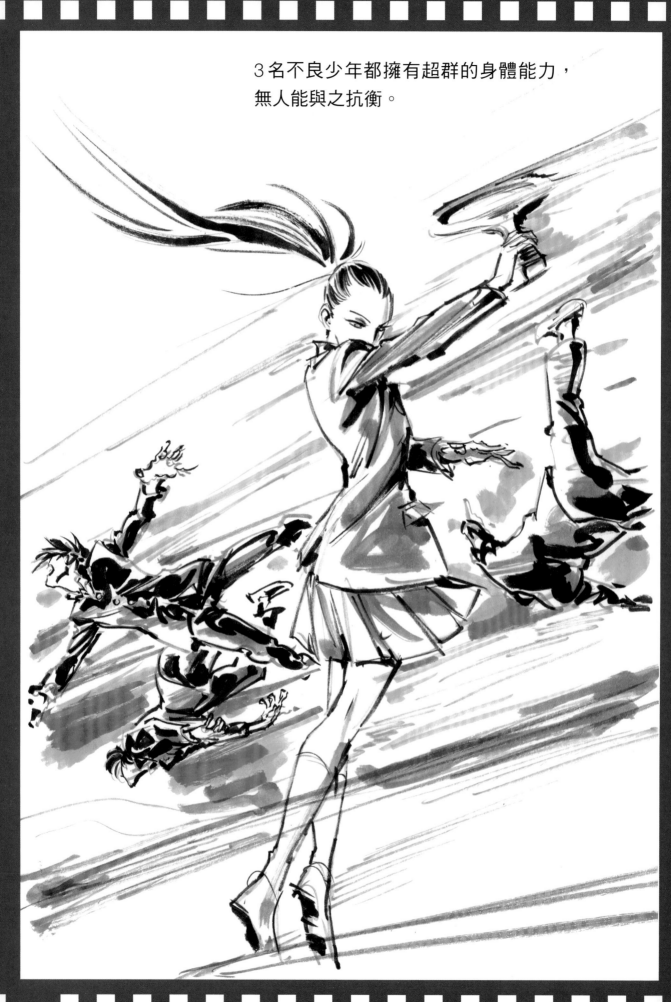

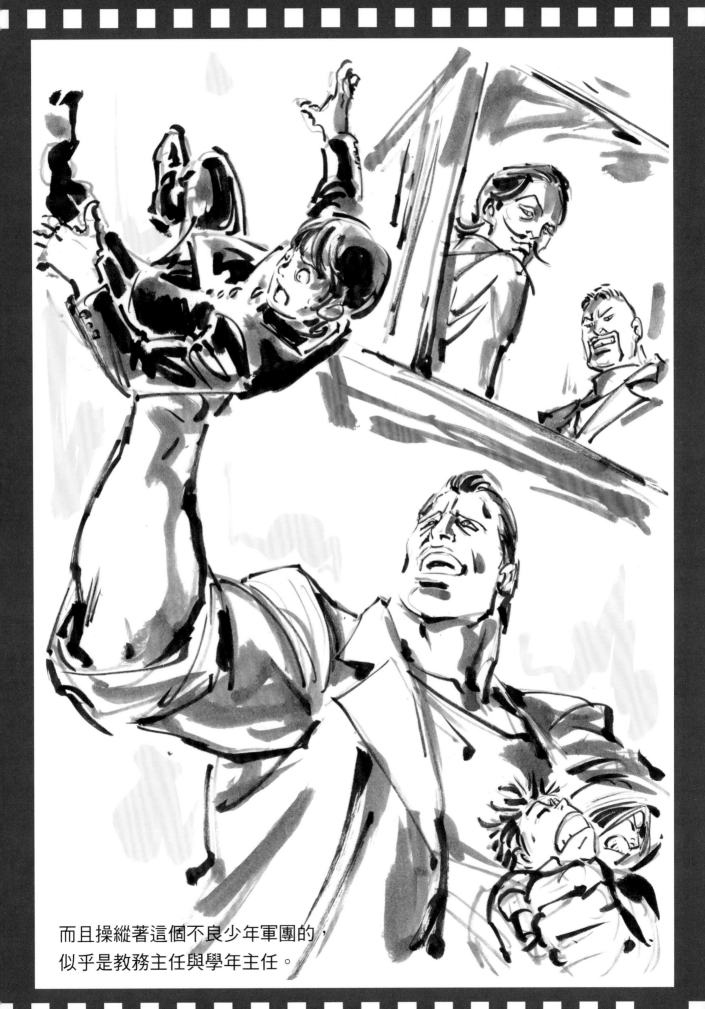

而且操縱著這個不良少年軍團的，
似乎是教務主任與學年主任。

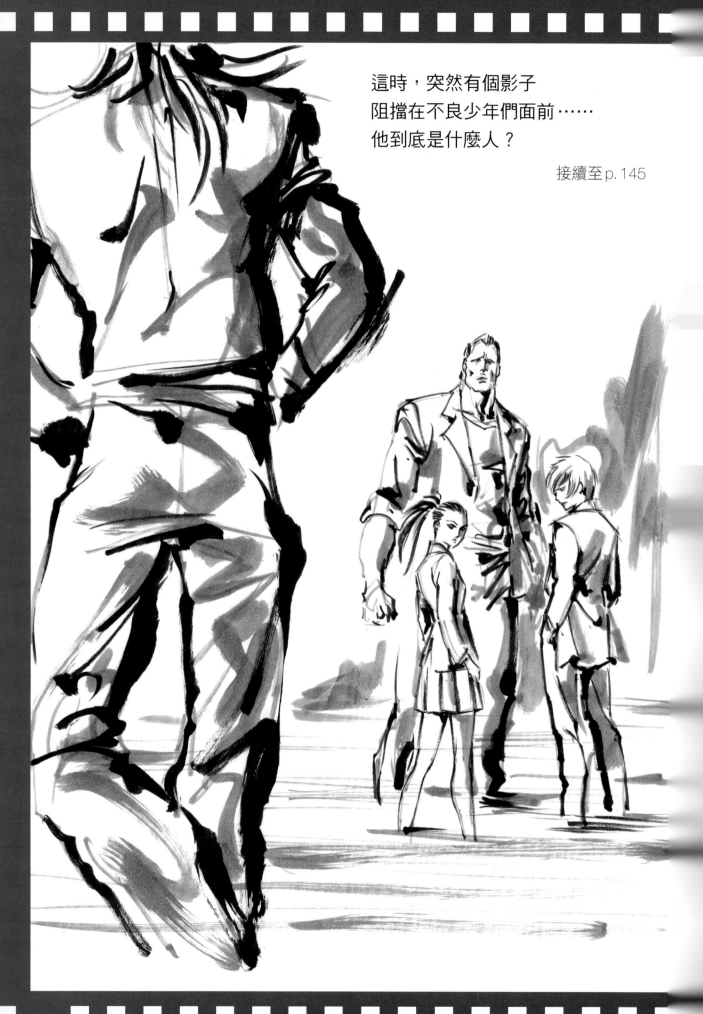

這時，突然有個影子
阻擋在不良少年們面前……
他到底是什麼人？

接續至p.145

Contents
目次

Contents

閱讀本書的方法

角色設定與註解

在每個角色最初的介紹頁中寫有角色設定與相關資訊。關於角色設計，扮演導演的工作人員與羽山淳一之間會交換意見，並將重點標記在註解欄內。

Order Point

來自工作人員的
　　　　　指令與意見

這裡標記著工作人員提出的指令或意見。

Hayama's Point

角色設計師
　　　　羽山淳一的註解

作者羽山淳一會將重點標記在註解欄中。

Character Data:

原創角色的設定資料
以這裡的角色資料為基礎，思考角色設計的方向性，並與工作人員彼此商量、一同決定。

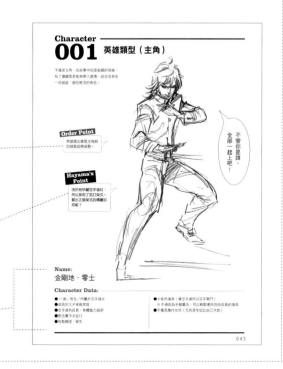

What's
Junichi Hayama
Live
Drawing

何謂羽山淳一現場作畫？

本書內容由作者羽山淳一及編輯一同開會討論，並當場作畫而成。作者與編輯彼此交換意見、進行創作的方法，與實際的動畫製作現場中，導演、演出家和作畫監督、動畫師互相討論的情景一模一樣。本書的目的，即在於呈現出那種親臨現場的感覺。此外，想要在會議中當場完成插圖，必須擁有快速、精確的作畫能力。希望各位能夠欣賞在如此高水準的技巧下所描繪出的生動插圖。

Process of Animation Production

動畫製作的過程

日本的電視動畫大致採用以下的流程進行製作。在本書中，
主要將重點放在進行角色設計時的思維以及作畫方式，並介
紹描繪原畫時的細節。

企劃

↓

劇本

↓

**本書想要說明的
是這個部分**

角色設計

↓

分鏡

↓

構圖　➡　美術設定

**本書參考的是
這個部分**

↓　　　　　↓

原畫　　　美術・背景

↓

動畫

↓

上色・彩色

↓

攝影・特殊效果

↓

剪輯

↓

音聲作業

↓

完成

與製作、演出、作畫監督等其他工作人員一
邊討論，一邊構思角色設計。在本書中，角
色設定表的部分即為角色設計的主要內容。

以分鏡或構圖為基礎，描繪動作關鍵處的
環節。
本書除了角色姿勢集等要素外，為了方便
原畫進行參考，也描繪了一部分有關人物
動作重點的參考圖。

本書所介紹的內容

本書除了角色設定表外，也收錄了角色在
各種情境下的所有姿勢與表情。這些即是
姿勢集或表情集。

角色設定表

標注角色的全身像、臉部細節等基本設定
的資料，負責角色設計的工作人員必須準
備妥當。由於原畫師與動畫師皆以此為基
礎進行作畫，因此這是相當重要的資料。

角色姿勢集

除了設定表，也會加上畫有人物動作與各
種姿勢的姿勢集，方便作畫時進行參考。

角色表情集

與姿勢集相同，是描繪各種表情的資料。

製作流程的詳細說明 ➡ 參照 **p.172**

Basic Technique of Animation

基本技巧

從人物性格、經歷、背景來思考並塑造角色

進行角色設計時,不是只要將角色設計出來就好,還要能反映角色的內心層面、經歷過的事件或是出身背景等等,讓設計出來的角色更具深度。我想各位在進行角色設計時,有時候會發生雖然畫得出角色,但角色彼此的臉長得很像,或個性與角色不一致等問題。身為一名原畫師,我會用我自身的經驗,解說如何根據動作或個性設計角色,並說明設計時的思路。

思考角色的體格差異

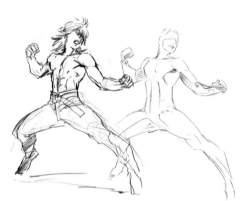

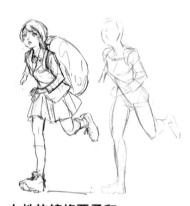

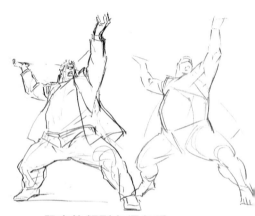

經歷不同運動的差異

由於經歷過不同運動的人,身上肌肉發達的部位也各不相同,因此設計人物時可以研究其差異並畫出骨骼。最好能夠事先掌握人體的構造。

女性的線條要柔和

為了讓女性做出柔軟有彈性的動作,身體的線條也要畫得柔和一點。有時候某些個性更適合稍微豐滿的體型。

肌肉的類型有很多種

肌肉也有各種類型,除了發達結實的肌肉外,也有相撲力士那種覆蓋一層脂肪的肌肉類型。

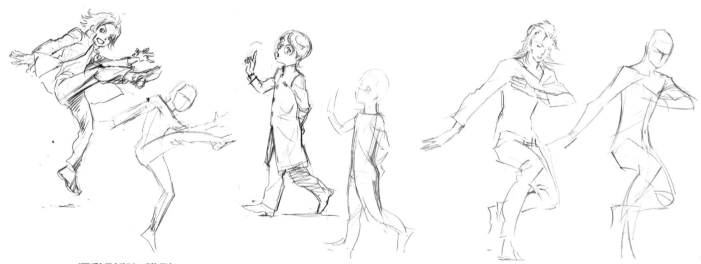

運動型與知識型

同樣都是矮個子角色,但必須讓運動型與知識型角色呈現全然不同的印象。運動型的角色要畫出動作敏捷的印象;知識型則將頭畫大一些,呈現出知性、沉著的感覺。

高挑男性的優雅動作

手腳較長、身形高瘦的男性會給人纖細的印象,適合表現出優雅的動作。

從 骨骼 思考
身體的畫法

先了解男性與女性的體格差異吧。個性與經歷過的運動都會影響體格。請考量這些人物的背景,並活用在角色設計上。

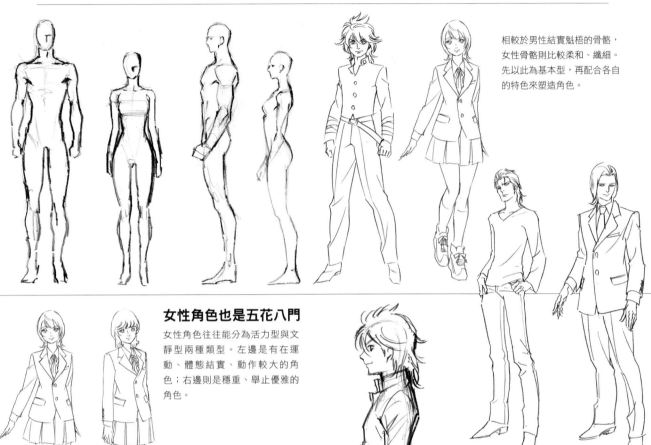

相較於男性結實魁梧的骨骼,女性骨骼則比較柔和、纖細。先以此為基本型,再配合各自的特色來塑造角色。

女性角色也是五花八門

女性角色往往能分為活力型與文靜型兩種類型。左邊是有在運動、體態結實、動作較大的角色;右邊則是穩重、舉止優雅的角色。

練格鬥技的人容易在背部長肌肉

學習格鬥技的人,背部的肌肉往往會比較發達。背部有肌肉時,角色自然會有點駝背。

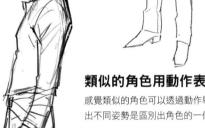

類似的角色用動作表現差異

感覺類似的角色可以透過動作舉止來表現出差異。擺出不同姿勢是區別出角色的一個有效方法。

身體曲線要優美

人類的身體曲線本來就很優美,我認為設計時注重線條的優美感會比較好。也因此,我會選擇能夠突出身體曲線的服裝。

服裝依體格或行為而有所不同

左邊是動作敏捷的角色,所以制服鈕子刻意不扣起來;而右邊則是因為身材較胖,所以鈕子扣不起來。

服裝或體格設定可以加上一點巧思

右邊畫的是充滿虛榮心的角色。雖然本身是斜肩,但穿上有肩墊的外套來掩飾。像這樣的外表設計可以表現出角色愛面子的個性,為角色加上設定。

從 表情 思考
臉部的畫法

男性篇

在設計人物時，也要思考人物的各種表情。為避免之後難以讓人物做出表情，因此設計一開始就要考量到眼睛大小、鼻子形狀、嘴巴位置等表情要素。

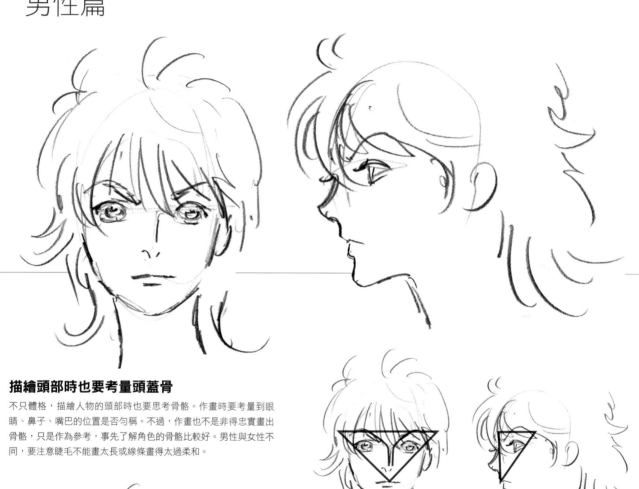

描繪頭部時也要考量頭蓋骨

不只體格，描繪人物的頭部時也要思考骨骼。作畫時要考量到眼睛、鼻子、嘴巴的位置是否勻稱。不過，作畫也不是非得忠實畫出骨骼，只是作為參考，事先了解角色的骨骼比較好。男性與女性不同，要注意睫毛不能畫太長或線條畫得太過柔和。

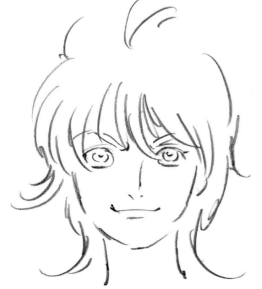

嘴唇肌肉能豐富人物表情

令人意外地，大家往往不會注意到使用嘴唇肌肉的表情。嘴唇可為表情加上纖細的變化，因此還請仔細了解嘴唇肌肉的構造，使表情看來更加生動。

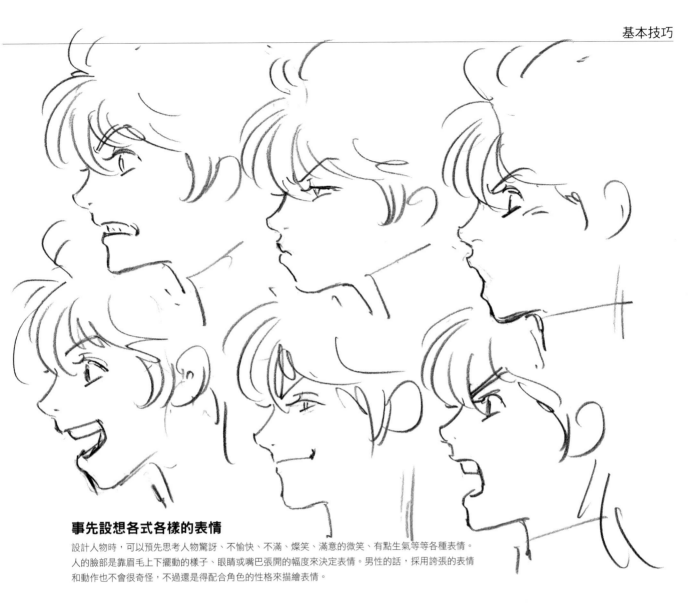

事先設想各式各樣的表情

設計人物時，可以預先思考人物驚訝、不愉快、不滿、燦笑、滿意的微笑、有點生氣等等各種表情。
人的臉部是靠眉毛上下擺動的樣子、眼睛或嘴巴張開的幅度來決定表情。男性的話，採用誇張的表情
和動作也不會很奇怪，不過還是得配合角色的性格來描繪表情。

容易搞錯的嘴巴畫法

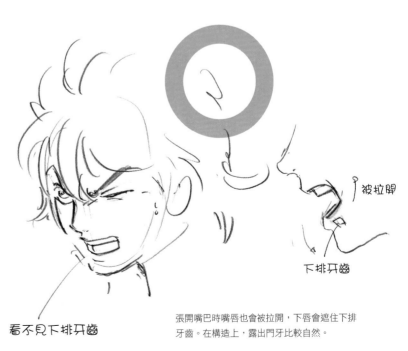

看不見下排牙齒

被拉開

下排牙齒

畫嘴巴容易搞錯的一個例子是，很多人常常
畫出下排的牙齒，不過這是先入為主的印象。

張開嘴巴時嘴唇也會被拉開，下唇會遮住下排
牙齒。在構造上，露出門牙比較自然。

從 表情 思考

從 **表情** 思考

臉部的畫法

女性篇

為了避免作畫細節過於複雜,因此相較於男性,女性要用較少的線條來描繪。譬如法令紋等皺紋雖然是實際可見的要素,不過作畫時要刻意省略。

用柔和的線條描繪女性

描繪女性同樣要注意頭蓋骨的構造,不過為避免細節太過複雜,用簡單、柔和的線條來作畫即可。若是畫上法令紋看起來會變太老,下巴線條太複雜的話可能會失去女性的特色,這些都要注意。

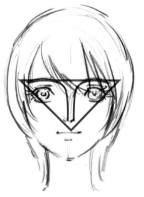
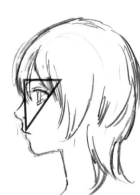

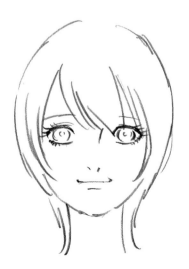
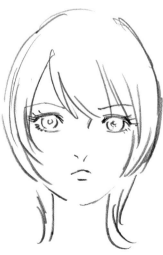

動作舉止比男性小

比起男性角色,眉毛、嘴唇的動作要畫得小一點,以免角色看起來太過沒氣質。

睫毛是重點部位

對女性角色而言,睫毛是顯露女性氣質的重要部位。睫毛形狀在眼睛閉起來時看起來會是什麼樣子,又或是睫毛會不會穿過頭髮等等,這些細節都要仔細畫在角色設定表上。

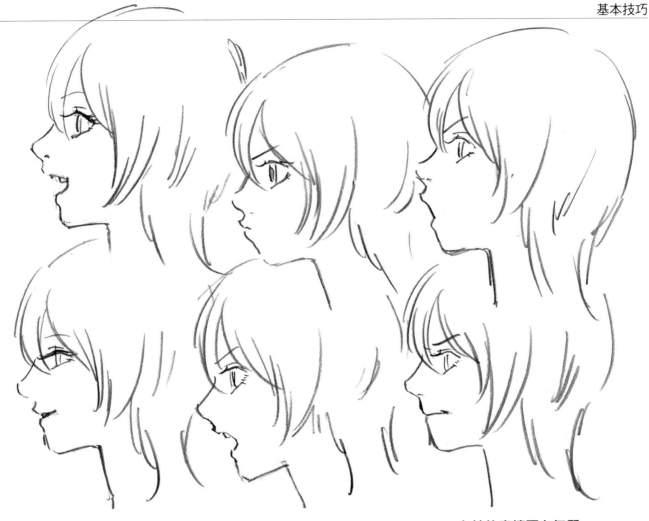

女性的表情要有氣質

避免張開大嘴、擠出眉間皺紋等比較沒有氣質的表情。女性的生氣、笑等表情也不能太過誇大，請試著表現出女性的文雅感。只要稍微彎曲嘴唇、稍微提高眉毛就能畫出女性的表情。

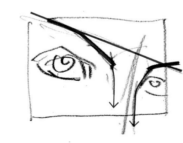

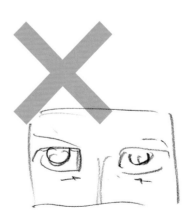

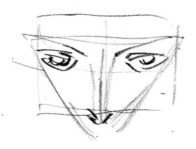

眉毛在鼻梁的延長線上

有些人會把眉毛畫在離眼睛太近或太遠的位置，請畫在鼻梁的延長線上。此外，請以嘴唇為頂點，畫出一個倒三角形的輔助線，留意眼睛的寬度。

如果不夠勻稱，眼睛就會離得太近，眉毛位置也顯得不太寫實。

從 **五官** 思考
<small>從</small> **五官** <small>思考</small>

角色的特徵

五官的畫法可以左右角色的特徵。
這邊會進一步介紹羽山淳一的獨家
技巧。

好人與壞人的眼睛比較

好人

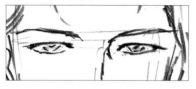

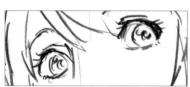

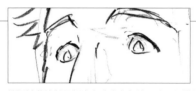

壞人

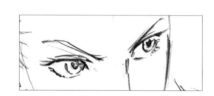

這裡試著比較了好人與壞人角色的眼睛。同樣都是單眼皮,反派的眼睛會吊高,眼神銳利。女性角色的眼睛也相同,會變得更加細長。反派五官稍微有點不端正也沒關係。最下面的眼睛比較中,好人看起來有種可愛感,而相較之下,壞人則表現出某種程度的怪物感。

思考眼睛大小

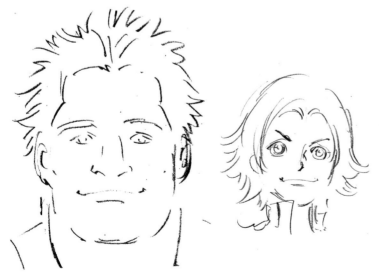

人類眼球的大小幾乎每個人都相同,但隨著眼皮或骨骼的形狀不同,每個人的眼睛形狀也就產生了差異。因此,身材魁梧的人眼睛看起來較小,身材嬌小的人眼睛看起來較大。若想要畫出比較寫實的角色,可以先記住這點原則。

善用嘴巴的表情

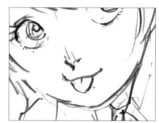

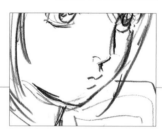

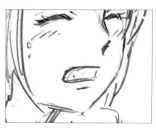

考量到嘴唇肌肉,加上嘴角的各種表情,就能為角色帶來更豐富的表情變化。嘴唇肌肉的構造等可以參考美術解剖圖,各位不妨多加研究看看。

平時不會留意的細節就不用畫

畫眼睛時如果畫得太過寫實，有時候會令人感到噁心，因此好不好畫與好不好看才是重點。平時就算看著也不會注意到的陰影或皺紋等，無用的細節就不用費心畫出來了。

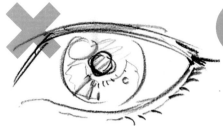 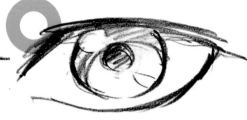

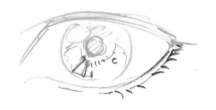

左邊的眼睛是畫得仔細的版本，而右邊則是減少線條的簡略版本。左下的紅線部分是詳細版本中，瞳孔內的複雜紋路與陰影，以及下瞼與睫毛間的溝槽。雖然實際上這些細節仔細看都看得到，但畫進圖中就會變得太過寫實，不適合用在動畫上。要不要加上這些細節，就看是否為特寫還是遠景來做決定吧。

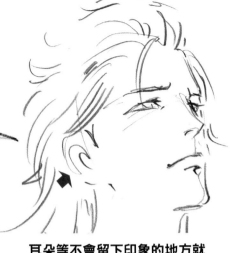

耳朵等不會留下印象的地方就省略

雖然耳朵原本的形狀很複雜，但因為是不會讓人留下印象的部位，考量到要繪製成動畫，就乾脆省略了。

手指的演技也很重要

有些演技須透過手指才能辦到。有時候手指的一個動作就能表現出角色的典雅氣質，或表現出角色在操作某些事物時從容不迫的心境。請各位配合角色性格，思考手指的用法。

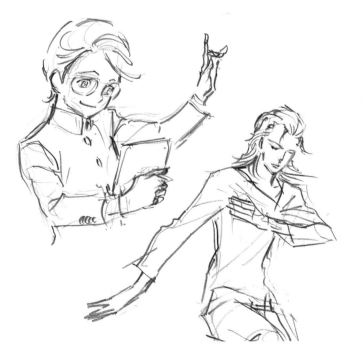

面具的應用技巧

若將人物臉部視為面具，就更好畫出臉的方向與角度了。這是我獨創的技巧，也請各位試著追求讓自己更好作畫的方法。

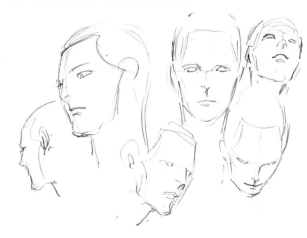

強調 特徵
並畫出區別的方法

為避免有可能出現在同一場面內的角色看起來太過相似，就必須畫出角色間的差異。仔細了解個性與人物背景，避免角色的要素重覆，再思考五官的特徵。

Technique
Point
01 避免在同一場面內與其他角色撞臉！

為了避免有可能出現在同一場面內，而且定位相似的角色看起來太過相像，就必須透過彼此的特徵做出區別。

坦率又直性子

濃眉與大眼睛可以表現出角色不易動搖的直率性格。

酷帥又目中無人

細長銳利的眼睛與眉毛給人有些孤高、冷酷的印象。

聰明又冷靜

額頭較高看起來比較聰明伶俐，另外整齊的髮型也給人守秩序的印象。

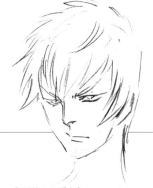

叛逆又乖僻

眼角尖銳給人叛逆的印象，而斜站的姿勢也給人乖僻的感覺。

Technique
Point
02 不同個性與年齡的女性角色也有不同特徵

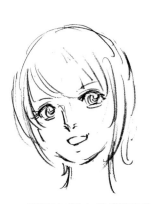

開朗有活力並積極正向

眼睛又大又圓，與其說是「漂亮」不如說是「可愛」。笑起來特別好看的類型。

清純且充滿母性

豐滿的身形表現出柔和的個性。嘴巴小一點看起來比較穩重。

剛毅冰冷的氣質

眼睛細長銳利，眉毛也較細，看起來有種冷酷並具有攻擊性的印象。

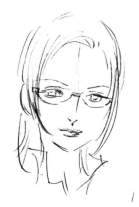

帥氣且性感的大人

細長的眼鏡有一種成熟大人的魅力，適合帥氣且性感的角色。

Technique Point 03 不同個性的情緒表現

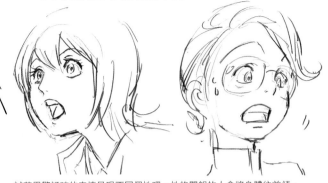

試著用驚訝時的表情呈現不同個性吧。性格開朗的人會將身體往前傾，而穩重的人則會把身體後仰，像這樣區分角色的舉止就能活用每個角色各自的性格特徵。

Technique Point 04 設定體型與姿勢

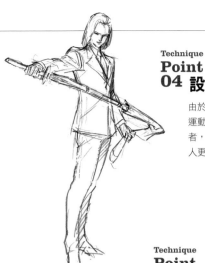

由於劍道是必須擺出正確姿勢的運動，若將角色設定為劍道學習者，可以讓角色的站姿看來比常人更優美、穩定。

Technique Point 06 柔和表現

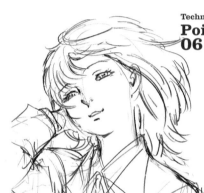

為了表現角色溫柔的性格，省略下巴線條來減少銳利感，也給人稍微豐滿的感覺。

Technique Point 05 壯漢的體型

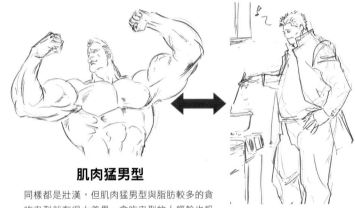

肌肉猛男型　　　**貪吃鬼型**

同樣都是壯漢，但肌肉猛男型與脂肪較多的貪吃鬼型就有很大差異。貪吃鬼型的人軀幹也粗壯很多。

Technique Point 07 用對稱般的體格表現出個性或戰鬥風格

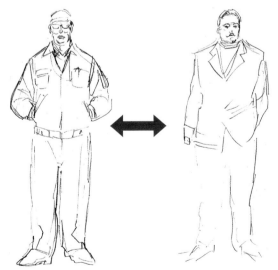

斜肩型
斜肩能給人非戰鬥感、穩重的印象。

寬肩
肩膀寬大，肌肉較為發達的類型。與左邊角色給人的印象相反。

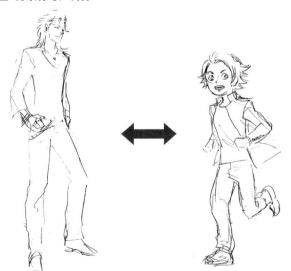

手腳長
手腳細長會具有柔韌感，適合帥氣的角色。

手腳短
手腳短則可以表現出角色敏捷、迅速的特色。

你一定要**知道**的
關鍵技巧

這邊介紹幾個希望各位務必學起來的關鍵技巧，先學好絕對不會吃虧！

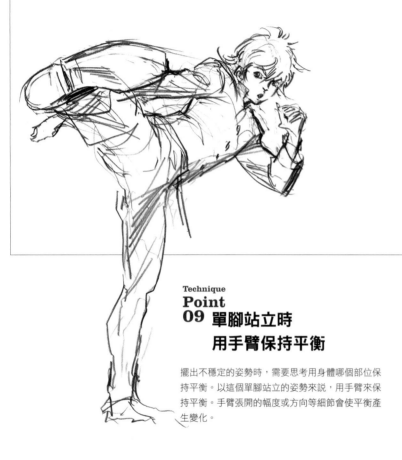

Technique
Point
08 沒有動作的場面
　　可以讓角色走動

原本沒有動作，只是彼此對話的場面中，也可以讓角色四處走動，使畫面不至於太過單調。

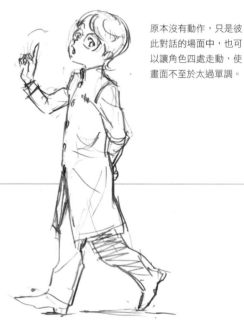

Technique
Point
09 單腳站立時
　　用手臂保持平衡

擺出不穩定的姿勢時，需要思考身體哪個部位保持平衡。以這個單腳站立的姿勢來說，用手臂來保持平衡。手臂張開的幅度或方向等細節會使平衡產生變化。

Technique
Point
10 有時候也需要
　　一定程度的誇飾！

動作敏捷的角色在奔跑時，可以採用重心低而且往前傾的姿勢，用誇張的手法達成演出效果。實際上人類不可能這樣跑步，不過有時候若不採用比較極端的手法，會讓人看不出來角色在做什麼，因此在確切掌握真實的跑法後，也必須學會誇飾的技巧。

Technique
Point
11 眼鏡打上高光
　　可以遮住表情

在眼鏡上打高光，可以用白色遮住表情。其實眼鏡是相當方便的小道具，能活用在各種演出上。

Technique
Point
12 虛榮心表現於腳尖

讓愛慕虛榮、喜歡裝模作樣的角色在走路時將腳尖踢高，看起來更有模有樣。

Technique
Point
14 開朗正向的人
跳躍時也有
往前跳出的感覺

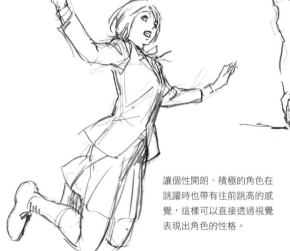

讓個性開朗、積極的角色在跳躍時也帶有往前跳高的感覺，這樣可以直接透過視覺表現出角色的性格。

Technique
Point
13 上了年紀的角色
肌肉會因重力而鬆弛

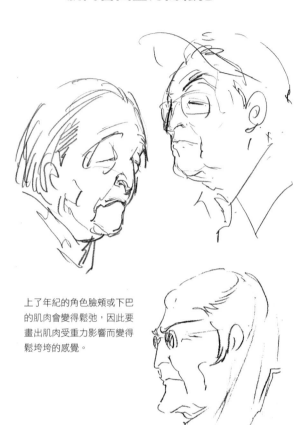

上了年紀的角色臉頰或下巴的肌肉會變得鬆弛，因此要畫出肌肉受重力影響而變得鬆垮垮的感覺。

Technique
Point
15 省略會遮住臉部的鏡架

由於鏡架會遮住人物的表情，所以作畫時省略鏡架也OK。

不過像咬住鏡架這種拿下眼鏡的情境，就需要畫出鏡架，因此還請各位留意需要畫出鏡架的時機。

Technique
Point
16 制服或西裝
不太會產生皺褶

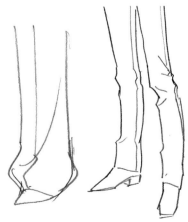

使用優質布料的服裝不容易產生多餘的皺褶，如長褲會直接落下，堆積在腳踝附近。請配合材質畫出區別。

1 跑步

原畫

1 與 5 的動作是一般原畫會畫的動作。2～4、6～8 被標記為中割的動作則是動畫師負責作畫的部分。只要反覆進行這一連串動作,就能畫出人物在跑步的樣子。雖然這邊是原畫 2 張加上中割 3 張的類型,不過在一般的電視動畫裡,原畫 2 張配中割 2 張的情況比較多。有時候就算沒有 4 跟 8 的浮空動作,看起來仍會像是在跑步。

Point

想像二重關節的鐘擺

作畫時可以想像以髖關節為中心,膝蓋成為像鐘擺的結構,而膝蓋以下的部位會慢一點跟上,這樣動作看起來才會自然。

Point

注意上下擺動的頭部位置

隨著腳屈膝的程度,頭的位置也會上下擺動。作畫時要注意上下擺動時的位置務必保持自然。

中割　　　　　浮空動作

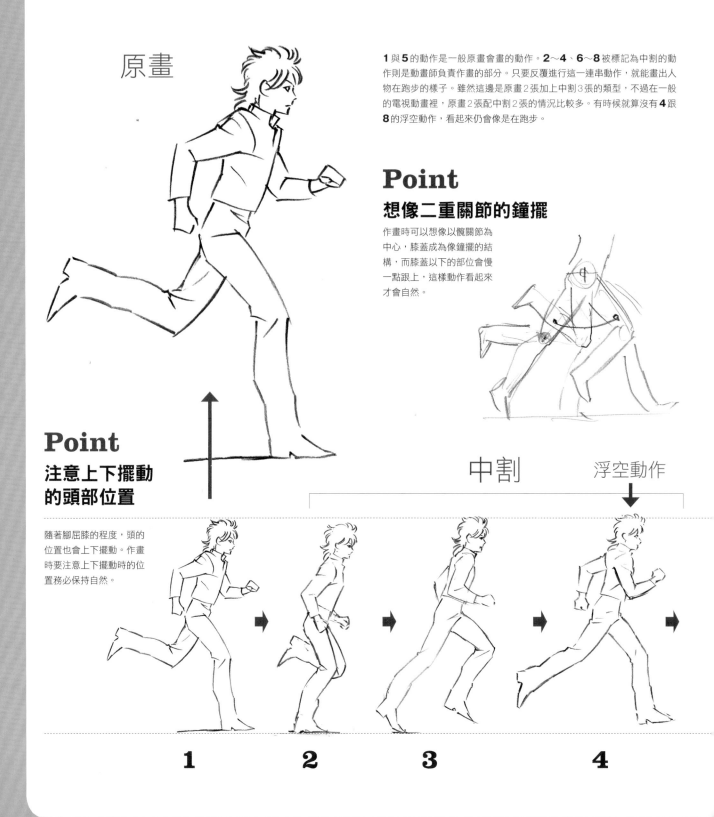

1　　　　**2**　　　　**3**　　　　**4**

Animation Technique 1

這邊解說人物跑步時的動畫。先以此為基礎，再配合角色的個性改變跑步的方式。
在本次作畫範例中，我設想的是介於快跑與慢跑之間的跑步速度。

原畫

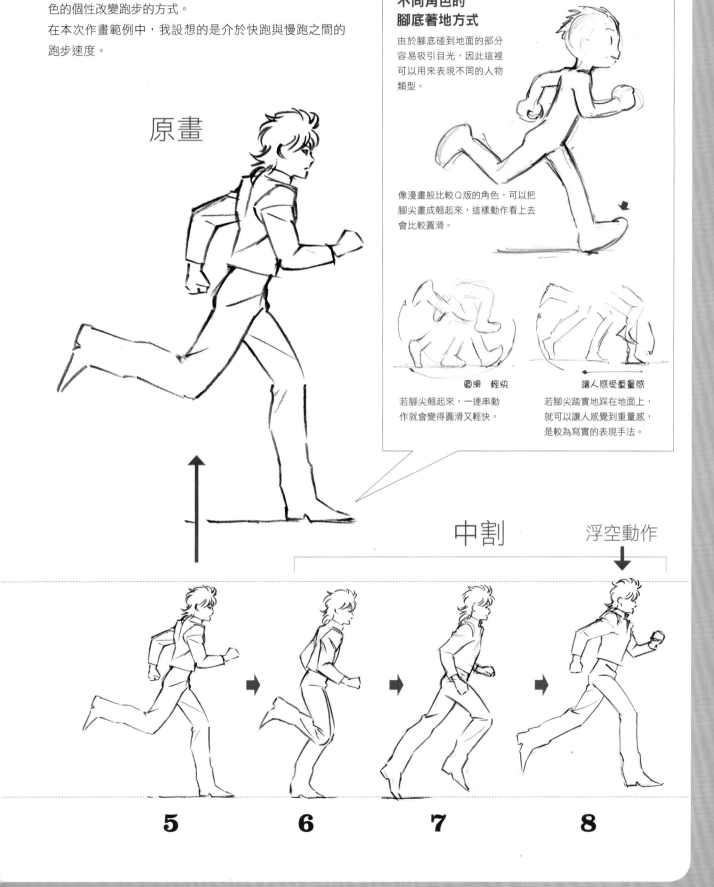

不同角色的腳底著地方式

由於腳底碰到地面的部分容易吸引目光，因此這裡可以用來表現不同的人物類型。

像漫畫般比較Q版的角色，可以把腳尖畫成翹起來，這樣動作看上去會比較圓滑。

圓滑 輕快

若腳尖翹起來，一連串動作就會變得圓滑又輕快。

讓人感受重量感

若腳尖踏實地踩在地面上，就可以讓人感覺到重量感，是較為寫實的表現手法。

中割　　　　　　　浮空動作

5　　　　6　　　　7　　　　8

那個畫法錯了喔！

再次確認容易畫錯的動作吧。

跑 步

這邊解說畫跑步動作時容易誤會的重點。由於描繪動作時往往會有先入為主或誤解的地方，還請各位多多檢查！

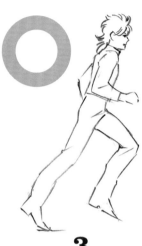

3

以p.34－p.35介紹的跑步動作中的第**3**個動作為基礎，在右邊介紹2個一不小心就會畫錯的動作。請各位試著檢查自己畫的動作是否有問題。

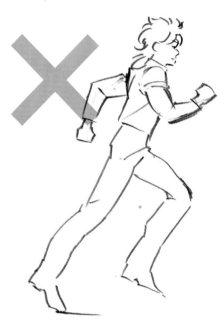

常可以看到這種「往後蹬的腳伸直時，手臂也抬到底」的動作，但因為力點會從下半身傳導到上半身，所以這個動作並不自然。請各位注意這個容易犯錯的地方。

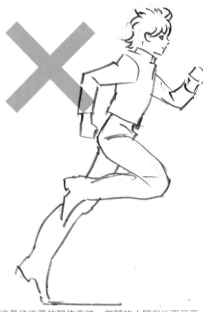

這是往後蹬的腳伸直時，前腳的小腿與地面呈平行的姿勢。作為一種表現手法看起來是很帥，但這個姿勢本身相當特殊，難以放進自然的跑步動作中。

總之看起來自然最重要！

鏡頭跟拍的時候

鏡頭跟拍跑步動作時，拍攝對象前後大幅度移動的情況是錯誤的（上圖）。由於拍攝對象與鏡頭的移動速度是相同的，所以拍攝對象不會大幅地脫離鏡頭。不過，如果目的是想表現人物非常慌張或拚死命奔跑等情況則不在此限。

鏡頭→

不可不知的

動畫技巧 基本動作

2 站起來

先了解站起來時的動作特徵吧。一般人最常誤會的是腳的位置。各位不妨試著自己站起來看看，確認站起來時的實際姿態。

1

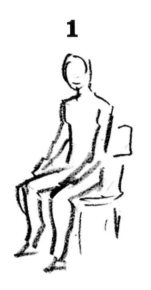

從坐著的狀態開始。

2

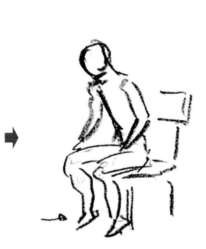

站立前上半身會往前彎，此時腳會自然往後拉。腳會往椅子的方向挪。

3

站起來後，椅子會被腳往後推，使椅子往後挪或倒下來。若是固定好的椅子則會做出不同的動作，請各位自行試看看。

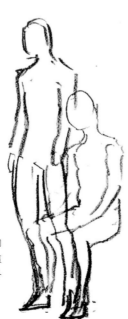

腳的位置 容易搞錯

是不是很多人都認為站起來時，腳會固定在原本的位置上呢？其實這個腳的位置出乎意料地重要，請各位多加注意。

容易搞錯的坐姿

描繪坐姿時，最常見到的錯誤就是桌子與身體之間沒有保持距離，看起來相當不自然。桌子與身體間有一定程度的空隙，看起來才像自然的坐姿。

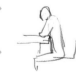

桌子與身體間留下空隙。

沒有空隙看起來就不自然。

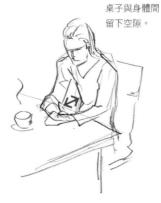

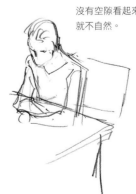

3 抬起物品

1

首先是蹲下用手環抱整
個貨物的狀態。

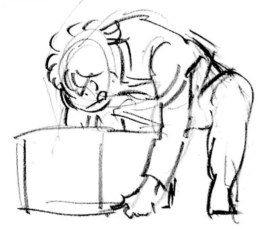

2

接著是從腰部經過肩
膀、手臂出力,使手臂
伸直的狀態。

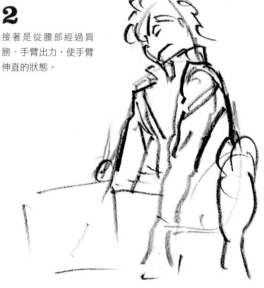

5

手肘彎曲,用腰部保持
平衡。

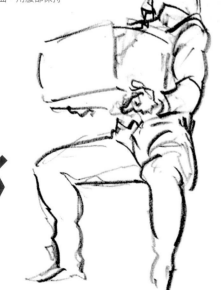

6

夾緊腋下,用盡臂力進
一步將貨物舉高。

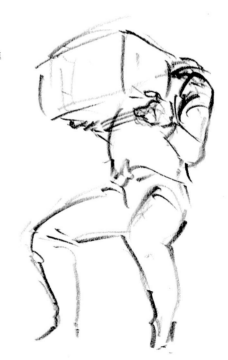

這邊介紹舉起重物時一連串動作的畫法。作畫時要考量到身體構造，若抬的是重物，那麼就不能只是單純抬起來，還要畫出用上全身力氣的樣子。

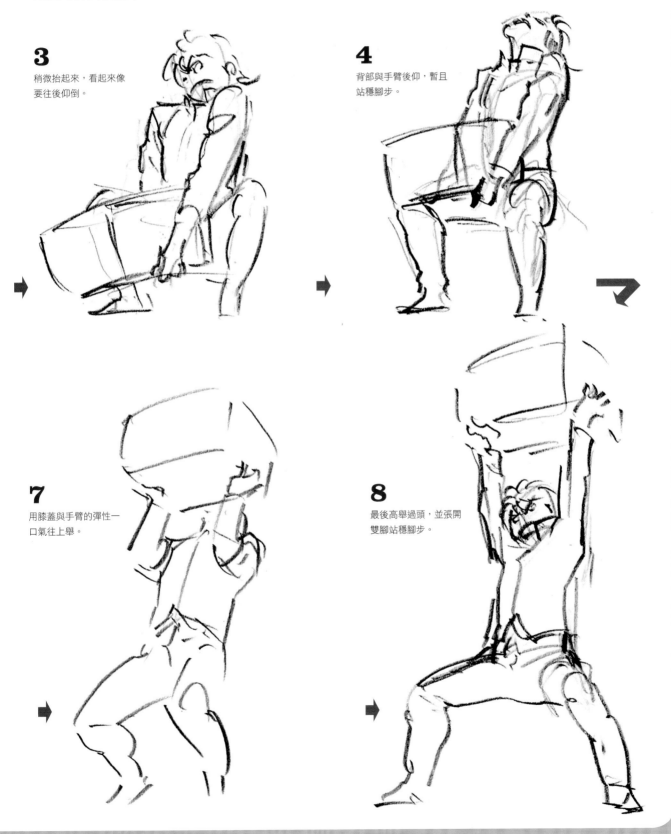

3

稍微抬起來，看起來像要往後仰倒。

4

背部與手臂後仰，暫且站穩腳步。

7

用膝蓋與手臂的彈性一口氣往上舉。

8

最後高舉過頭，並張開雙腳站穩腳步。

Three point

三點落地

在好萊塢電影中，很常見到這個超級英雄從高處落地時會採用的姿勢。這是一種用腳、膝蓋、手這3個點碰觸地面的姿勢。除了盡量畫得帥氣外，最好也考量到前後的動作，用最正確的連環動作來表現這個姿勢吧。

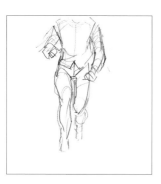

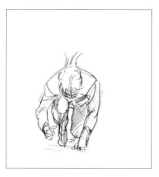

由於是從高處落地，因此要注意手部保持平衡的方式。我這邊畫成像是用手抱住膝蓋以吸收衝擊力的姿勢。

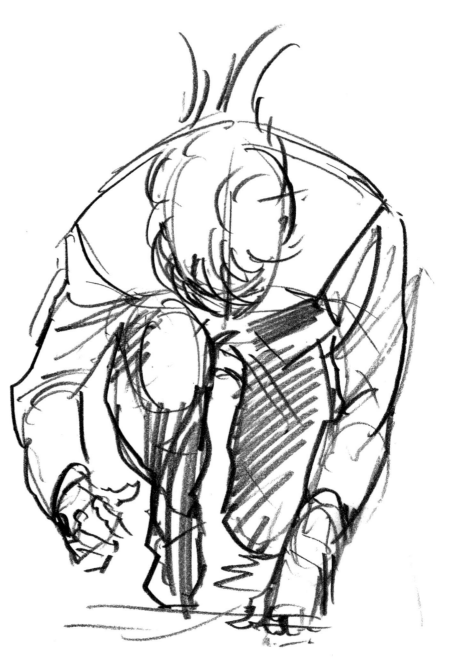

Landing

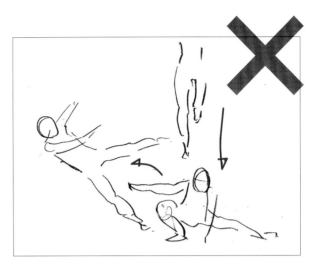

三點落地作為構圖是相當
迷人帥氣，不過動作本身
似乎不是那麼自然。若實
際上用這種姿勢落地，可
能會因反作用力而摔個四
腳朝天。我在作畫時還是
想盡量採用具有說服力的
姿勢。

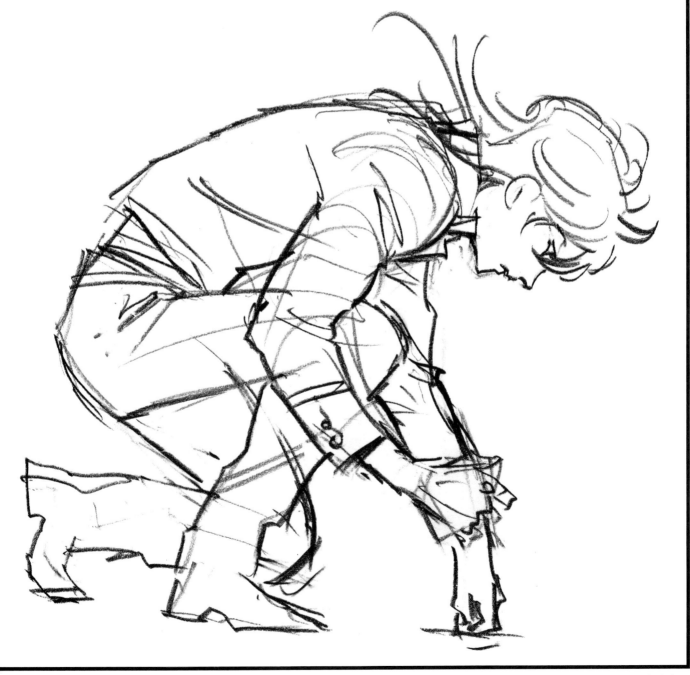

Concept of Original Story

本書將根據原創故事，
解說進行角色設計時的作畫方法。

用於本書的**原創故事概要**

主題：近未來學園戰鬥動畫

舞台設定：教師這份職業因少子化而變得不穩定的時代，卯足全力
招收學生的公立高中。

故事設定：為了處理少子化浪潮中學校過多的問題，文科省表示將
會發下補助金以推動公立高中的整併。勉強處於優良水準的灰德高校
雖無必要整併，但為了財政問題，無論如何都需要補助金。一部分的
教師私下勾結預定要合併的其他學校，讓同一學區內窮凶惡極的不良
團體轉學進來，企圖將自己的高中逼入廢校邊緣。正當校園秩序被不
良軍團擾亂之時，直屬文科省的NPO法人學園改善團體派遣工友，
開始在校園內挖掘身體能力優異的學生，試圖成立新組織來對抗不良
軍團。

服裝設定：由於學生制服太過單調，所以僅有鈕釦與校徽統一，其
他部分由學生自行決定。在這個設定下有各式各樣的學生制服，能表
現出人物各自的特色。

本書設想了以上這份故事概要，並嘗試基於以上故事與角色資料進行
角色設計。

Character 001 英雄類型（主角）

不僅是主角，在故事中也是組織的領袖。
為了讓觀眾更能夠帶入感情，設定成具有
一些破綻、個性輕浮的角色。

Order Point

希望擺出像是主角般
的帥氣招牌姿勢。

Hayama's Point

由於他所屬空手道社，
所以採用了武打架式。
擺出正面架式的構圖如
何呢？

不管你是誰，
全部一起上吧！

Name:

金剛地・零士

Character Data:

● 17歲／男性／所屬於空手道社
● 成長於父子單親家庭
● 空手道有段者，身體能力超群
● 對念書不太在行
● 有點糊塗、冒失

● 不使用道具（會空手道所以空手戰鬥）
　※不過因為手腳靈活，可以輕鬆運用其他成員的道具
● 不擅長應付女性（尤其是年紀比自己大的）

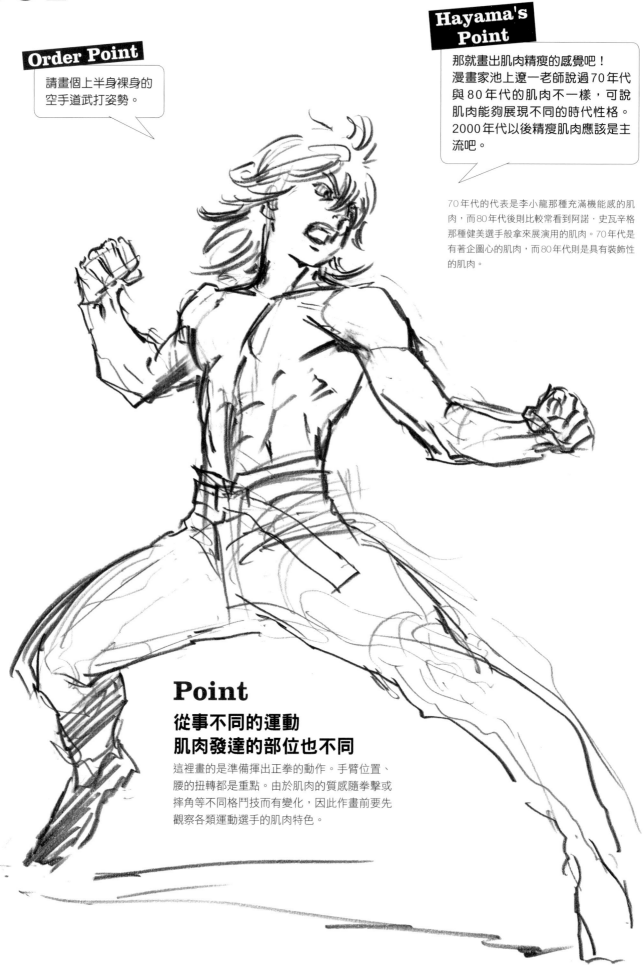

Hayama's Point

那就畫出肌肉精瘦的感覺吧！
漫畫家池上遼一老師說過70年代
與80年代的肌肉不一樣，可說
肌肉能夠展現不同的時代性格。
2000年代以後精瘦肌肉應該是主
流吧。

70年代的代表是李小龍那種充滿機能感的肌
肉，而80年代後則比較常看到阿諾·史瓦辛格
那種健美選手般拿來展演用的肌肉。70年代是
有著企圖心的肌肉，而80年代則是具有裝飾性
的肌肉。

Point
從事不同的運動
肌肉發達的部位也不同

這裡畫的是準備揮出正拳的動作。手臂位置、
腰的扭轉都是重點。由於肌肉的質感隨拳擊或
摔角等不同格鬥技而有變化，因此作畫前要先
觀察各類運動選手的肌肉特色。

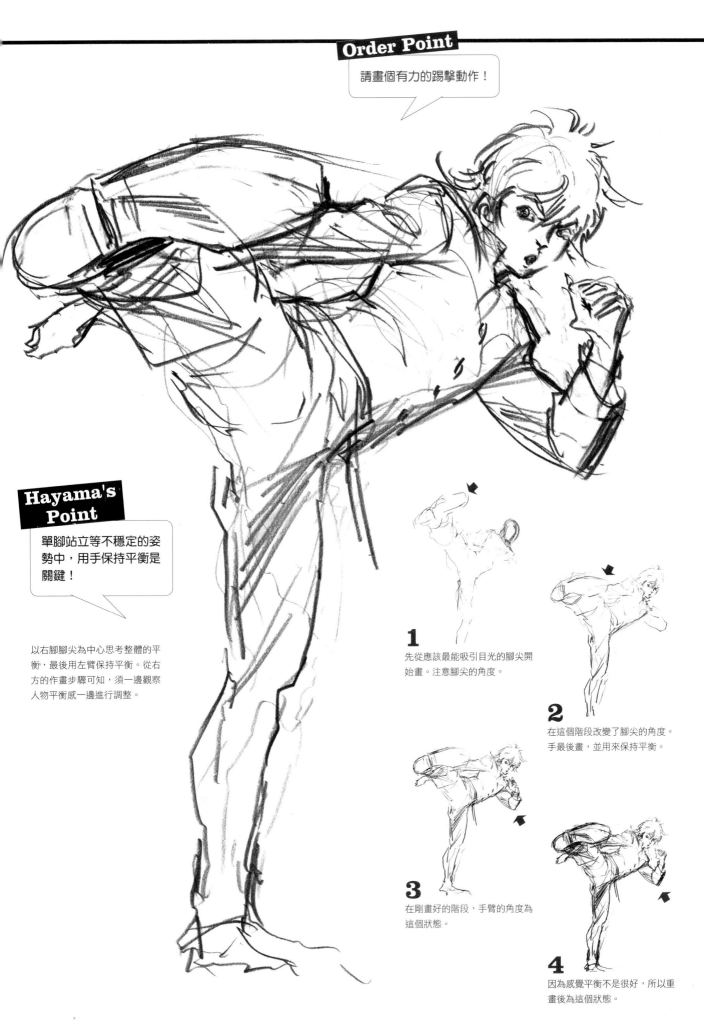

Hayama's Point

單腳站立等不穩定的姿勢中，用手保持平衡是關鍵！

以右腳腳尖為中心思考整體的平衡，最後用左臂保持平衡。從右方的作畫步驟可知，須一邊觀察人物平衡感一邊進行調整。

1

先從應該最能吸引目光的腳尖開始畫。注意腳尖的角度。

2

在這個階段改變了腳尖的角度。手最後畫，並用來保持平衡。

3

在剛畫好的階段，手臂的角度為這個狀態。

4

因為感覺平衡不是很好，所以重畫後為這個狀態。

Character Setting Table
角色表

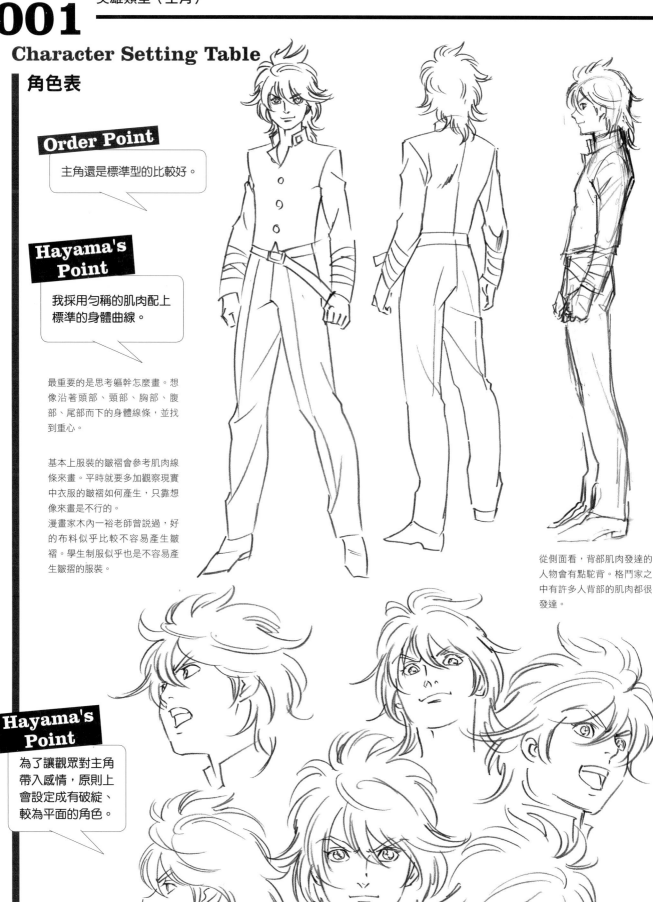

Order Point

主角還是標準型的比較好。

Hayama's Point

我採用勻稱的肌肉配上標準的身體曲線。

最重要的是思考軀幹怎麼畫。想像沿著頭部、頸部、胸部、腹部、尾部而下的身體線條，並找到重心。

基本上服裝的皺褶會參考肌肉線條來畫。平時就要多加觀察現實中衣服的皺褶如何產生，只靠想像來畫是不行的。
漫畫家木內一裕老師曾說過，好的布料似乎比較不容易產生皺褶。學生制服似乎也是不容易產生皺摺的服裝。

從側面看，背部肌肉發達的人物會有點駝背。格鬥家之中有許多人背部的肌肉都很發達。

Hayama's Point

為了讓觀眾對主角帶入感情，原則上會設定成有破綻、較為平面的角色。

髮型只要符合世界觀，任何髮型都可以，不過要盡量避免沒有整合性的髮型。

Technique Point

從重要的地方開始畫（以p.044的圖為例）

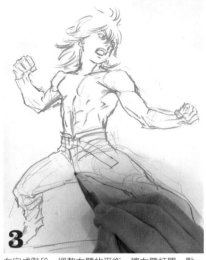

1 羽山流畫法就是先從明顯的特徵開始畫。這次是從調整手臂與腰部平衡的地方開始。

2 注意這個步驟中，右臂有點收太緊的部分。

3 在完成階段，調整右臂的平衡，讓右臂打開一點。

讓細節的量有所落差（以p.051的圖為例）

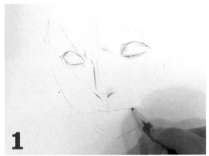
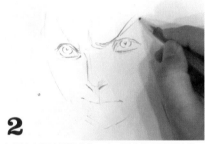
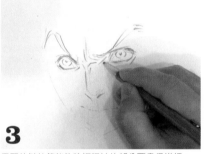

1 畫出顏色較淺的草圖，並觀察整體平衡。

2 由於這次要強調銳利的目光，因此從眼睛開始畫。

3 眉間的皺紋等能夠強調眼神的部分要畫得詳細。

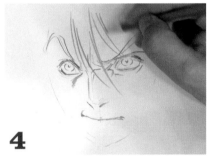
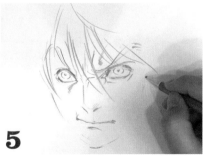
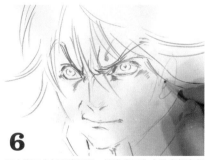

4 畫上瀏海，且避免遮擋到眼睛。

5 畫上完整的頭髮與輪廓等等。

6 羽山流不會仔細畫耳朵。讓動畫工作人員畫起來舒適也是很重要的技巧。

設定此角色的思維

因為舞台是高中，所以年齡設定成16～18歲。

由於是主角，戰鬥場面還是空手搏鬥比較帥氣，因此設定成空手道的有段者。

身體能力超群，能靈活運用其他成員使用的道具，算是萬能型的主角，且具有領袖氣質。不過只要設定成雖然整體而言什麼都做得到，但沒有特別突出的才能，那麼到了故事中期就有空間讓主角進行訓練，加入提升能力的情節。

他會在故事中學到很多事，所以設定成有點笨也OK。

在單親家庭這個設定下，受到父親嚴格的培育，雖然正義感很強也具有俠客精神，但因為缺少與女性的接觸，所以不擅長應付女性，尤其是比較年長的女性。為了與此做對照，也可以安排在母子單親家庭中成長，能夠了解女性心情的男性角色。在這次設定中，「003：法外之徒類型」就是作為對照的角色。

Collection of Pauses
角色姿勢集

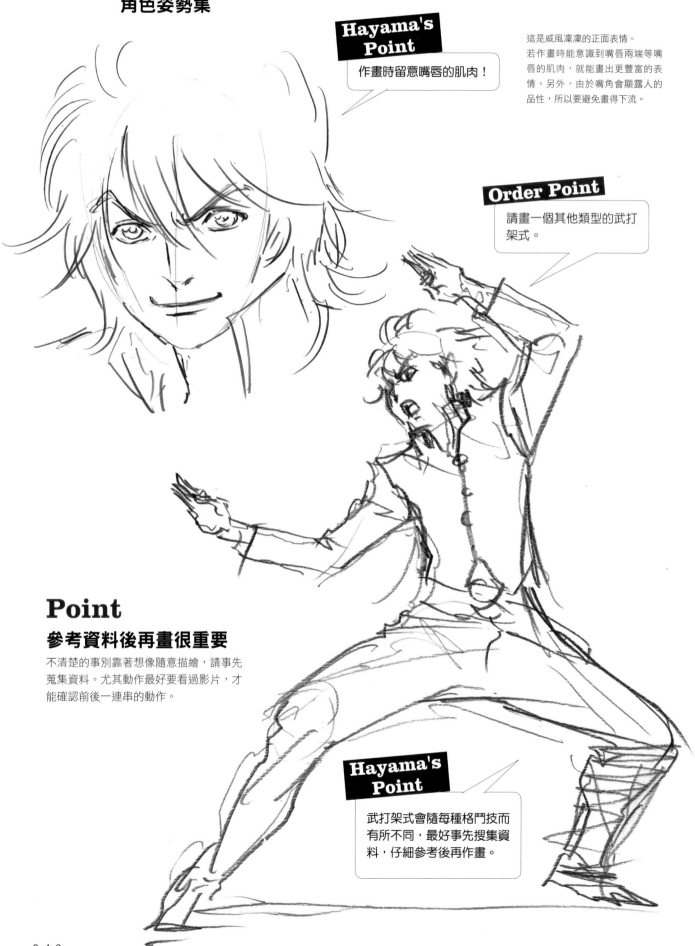

Hayama's Point

作畫時留意嘴唇的肌肉！

這是威風凜凜的正面表情。
若作畫時能意識到嘴唇兩端等嘴
唇的肌肉，就能畫出更豐富的表
情。另外，由於嘴角會顯露人的
品性，所以要避免畫得下流。

Order Point

請畫一個其他類型的武打
架式。

Point
參考資料後再畫很重要

不清楚的事別靠著想像隨意描繪，請事先
蒐集資料。尤其動作最好要看過影片，才
能確認前後一連串的動作。

Hayama's Point

武打架式會隨每種格鬥技而
有所不同，最好事先搜集資
料，仔細參考後再作畫。

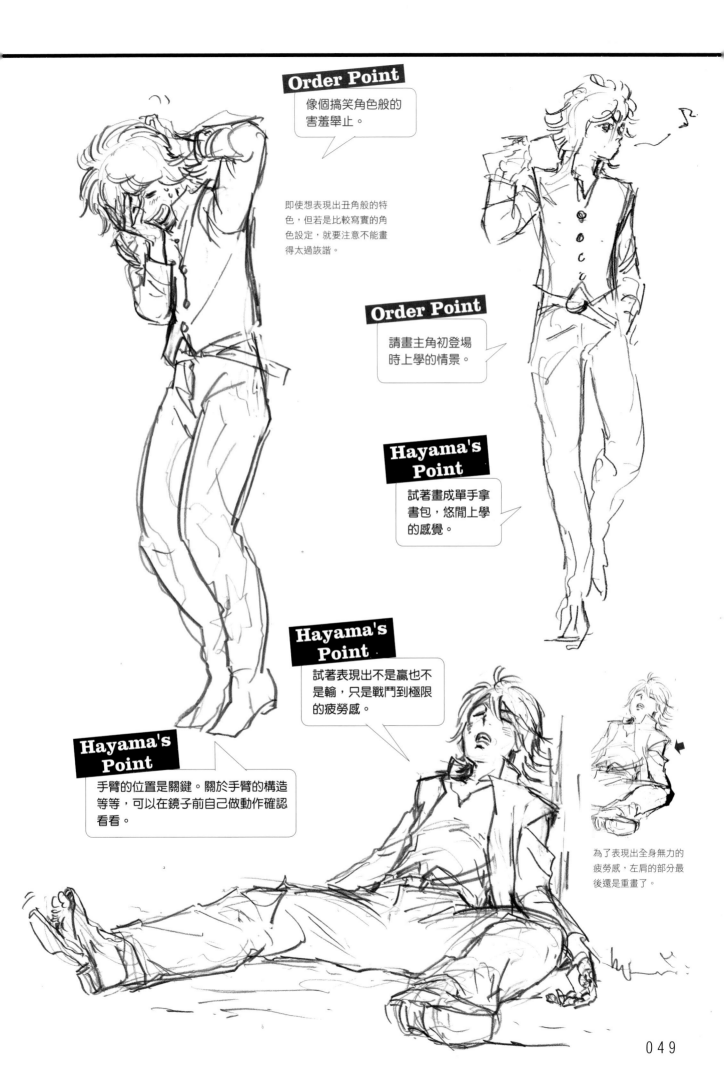

Order Point

像個搞笑角色般的
害羞舉止。

即使想表現出丑角般的特
色，但若是比較寫實的角
色設定，就要注意不能畫
得太過詼諧。

Order Point

請畫主角初登場
時上學的情景。

Hayama's Point

試著畫成單手拿
書包，悠閒上學
的感覺。

Hayama's Point

試著表現出不是贏也不
是輸，只是戰鬥到極限
的疲勞感。

Hayama's Point

手臂的位置是關鍵。關於手臂的構造
等等，可以在鏡子前自己做動作確認
看看。

為了表現出全身無力的
疲勞感，左肩的部分最
後還是重畫了。

Collection of Expression
角色表情集

笑臉。露出牙齒的笑容能表達爽朗的個性。

充滿自信、趾高氣揚的表情。嘴唇的形狀是重點。

驚訝的表情。畫出瞪大眼睛、大張嘴巴的感覺是關鍵。

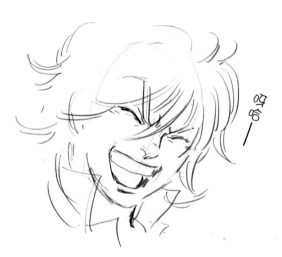

閉眼睛大笑。眼睛閉上後的形狀是重點。據說最近在角色設定中很少人會畫這個表情，不過請各位務必在角色表上畫出角色閉上眼睛後的狀態。

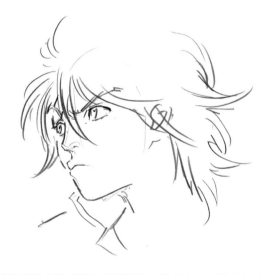

感到不滿的表情。重點在嘴巴的形狀。嘴角是表現手法的重點部位，能夠畫出豐富多變的表情。我想最好能夠先了解嘴唇肌肉的構造。

角色表裡必須畫出眼睛閉上後的模樣！

用嘴唇肌肉改變表情！

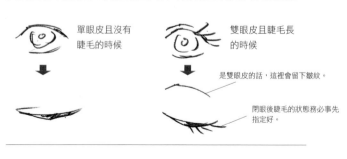

單眼皮且沒有睫毛的時候

雙眼皮且睫毛長的時候

是雙眼皮的話，這裡會留下皺紋。

閉眼後睫毛的狀態務必事先指定好。

這個部分是睫毛

長有一些睫毛的類型

有許多睫毛的類型

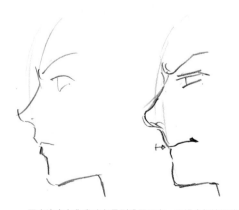

羽山流會在作畫時考量到嘴唇肌肉。不過會把這裡當成重點的人似乎不多。

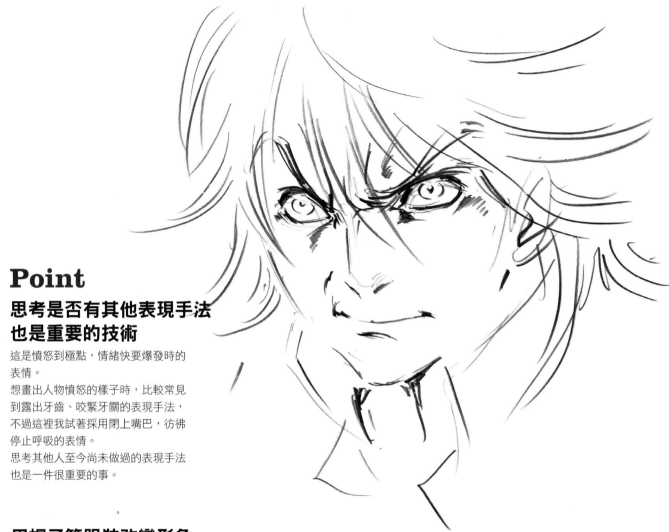

Point

思考是否有其他表現手法
也是重要的技術

這是憤怒到極點，情緒快要爆發時的
表情。

想畫出人物憤怒的樣子時，比較常見
到露出牙齒、咬緊牙關的表現手法，
不過這裡我試著採用閉上嘴巴，彷彿
停止呼吸的表情。

思考其他人至今尚未做過的表現手法
也是一件很重要的事。

用帽子等服裝改變形象

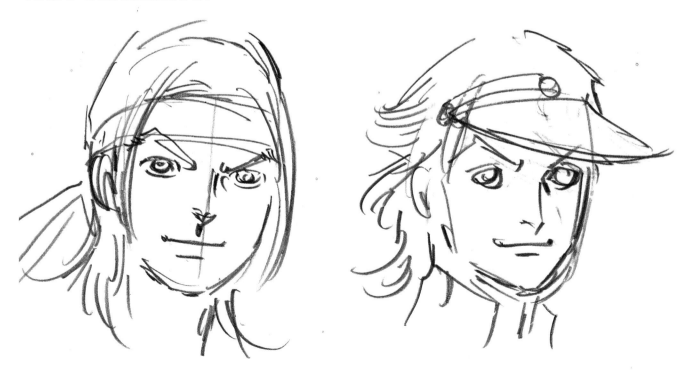

頭巾版本。像是快打旋風的感覺？　　　　　　　　　　　　　學生帽給人昭和時期的印象。

Order Point

想畫出主角突然被叫住，
然後被挖角的場景。

咦，我嗎？

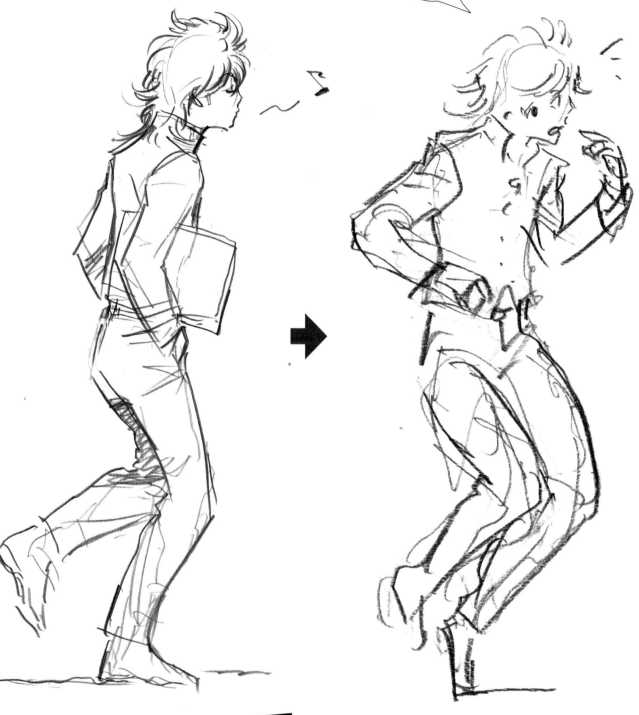

Hayama's Point

為強調「事出突然」的印象，所以設
定成走路到一半的時候被叫住。腳的
動作表現了人物的慌張。

像是主角走到一半被突然叫住，接著被挖
角的感覺。畫出膝蓋彎曲的狀態，能夠表
現人物正在走路的途中。

Character 002 勸誘者類型（總司令官）

既是招募組織成員的勸誘者，也是統理整個組織的司令官。由於他以工友的身分潛入學園，所以手上拿的棍棒是竹掃把。

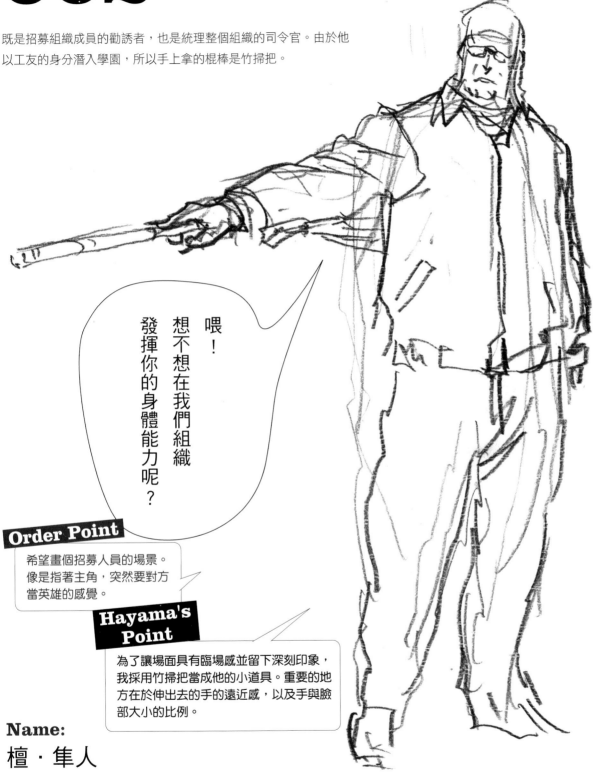

喂！
想不想在我們組織
發揮你的身體能力呢？

Order Point

希望畫個招募人員的場景。
像是指著主角，突然要對方
當英雄的感覺。

Hayama's Point

為了讓場面具有臨場感並留下深刻印象，
我採用竹掃把當成他的小道具。重要的地
方在於伸出去的手的遠近感，以及手與臉
部大小的比例。

Name:

檀・隼人

Character Data:

- ●55歲／大叔／工友
- ●擅長辨識他人的能力
- ●派遣自NPO法人學園改善團體
- ●奸詐狡猾

- ●體格大，態度也高傲
- ●很會驅使他人去做事
- ●使用的道具是竹掃把

Character Setting Table

角色表

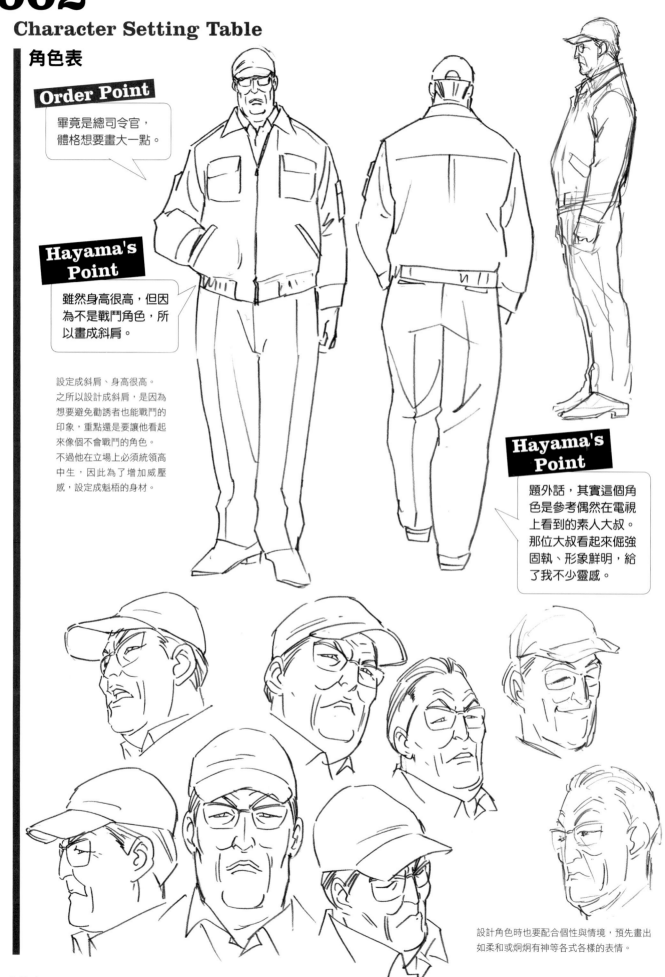

Order Point

畢竟是總司令官，體格想要畫大一點。

Hayama's Point

雖然身高很高，但因為不是戰鬥角色，所以畫成斜肩。

設定成斜肩、身高很高。
之所以設計成斜肩，是因為想要避免勸誘者也能戰鬥的印象，重點還是要讓他看起來像個不會戰鬥的角色。
不過他在立場上必須統領高中生，因此為了增加威壓感，設定成魁梧的身材。

Hayama's Point

題外話，其實這個角色是參考偶然在電視上看到的素人大叔。那位大叔看起來倔強固執、形象鮮明，給了我不少靈感。

設計角色時也要配合個性與情境，預先畫出如柔和或炯炯有神等各式各樣的表情。

Technique Point

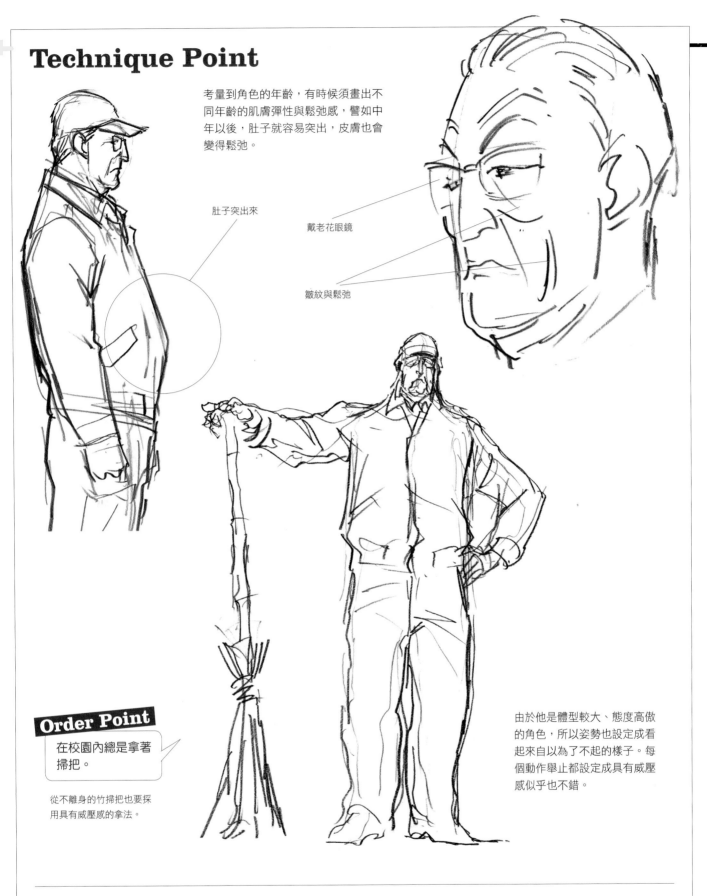

考量到角色的年齡，有時候須畫出不同年齡的肌膚彈性與鬆弛感，譬如中年以後，肚子就容易突出，皮膚也會變得鬆弛。

肚子突出來

戴老花眼鏡

皺紋與鬆弛

Order Point

在校園內總是拿著掃把。

從不離身的竹掃把也要採用具有威壓感的拿法。

由於他是體型較大、態度高傲的角色，所以姿勢也設定成看起來自以為了不起的樣子。每個動作舉止都設定成具有威壓感似乎也不錯。

設定此角色的思維

為了完成組織司令官的職責，年齡須設定成不年輕，但又多少有些體力的世代，因此50歲左右是最適當的。
為方便在校園內自由活動，以派遣工的身分潛入學園，平時的工作是打掃與事務處理。
由於日常工作需要清掃，所以使用的道具採用不起眼的竹掃把。

由於組織成員全為高中生，而且所有人都各行其道，因此當故事中同伴起內閧時，能夠若無其事地安撫他們，並提高組織團結力，具有大人成熟的態度。
有時會聆聽成員的煩惱並支持他們，為成員提供心理上的協助。

Collection of Pauses
角色姿勢集

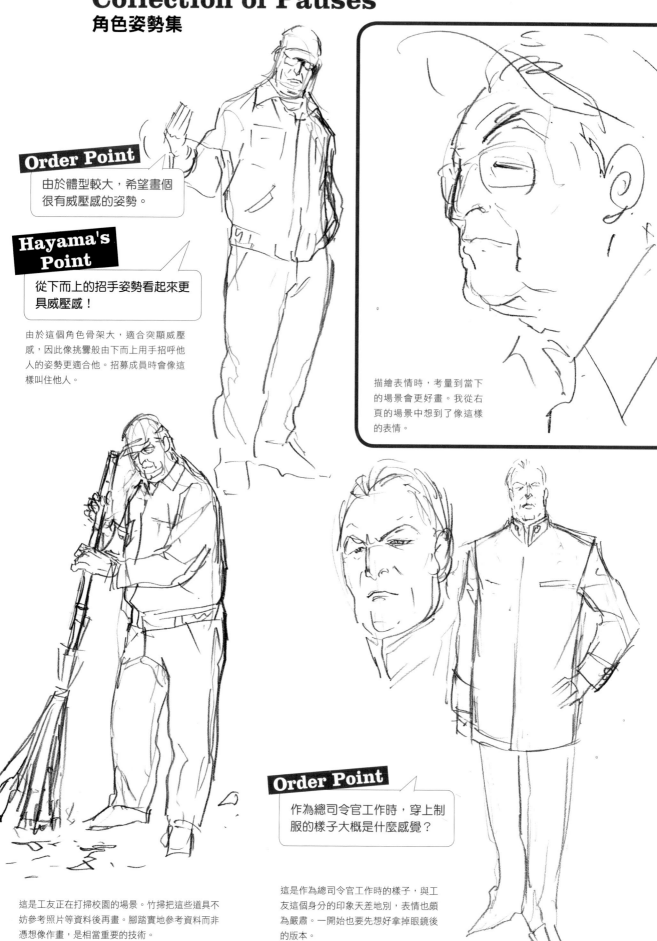

Order Point

由於體型較大，希望畫個很有威壓感的姿勢。

Hayama's Point

從下而上的招手姿勢看起來更具威壓感！

由於這個角色骨架大，適合突顯威壓感，因此像挑釁般由下而上用手招呼他人的姿勢更適合他。招募成員時會像這樣叫住他人。

描繪表情時，考量到當下的場景會更好畫。我從右頁的場景中想到了像這樣的表情。

Order Point

作為總司令官工作時，穿上制服的樣子大概是什麼感覺？

這是工友正在打掃校園的場景。竹掃把這些道具不妨參考照片等資料後再畫。腳踏實地參考資料而非憑想像作畫，是相當重要的技術。

這是作為總司令官工作時的樣子，與工友這個身分的印象天差地別，表情也頗為嚴肅。一開始也要先想好拿掉眼鏡後的版本。

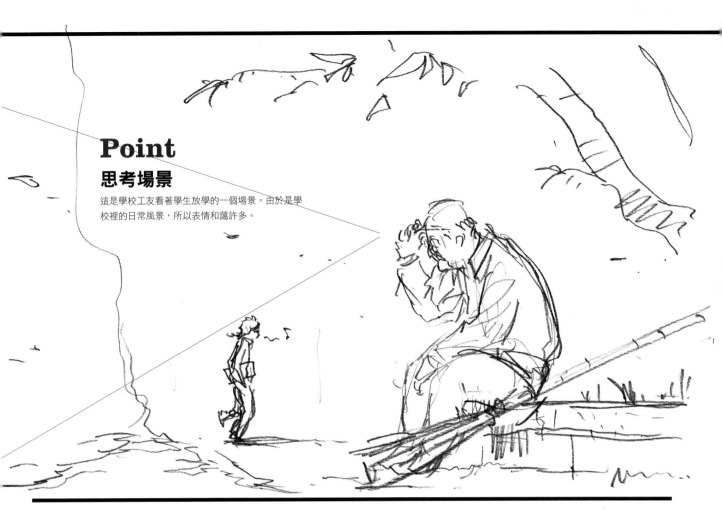

Point
思考場景

這是學校工友看著學生放學的一個場景。由於是學校裡的日常風景，所以表情和藹許多。

Other Version　其他版本

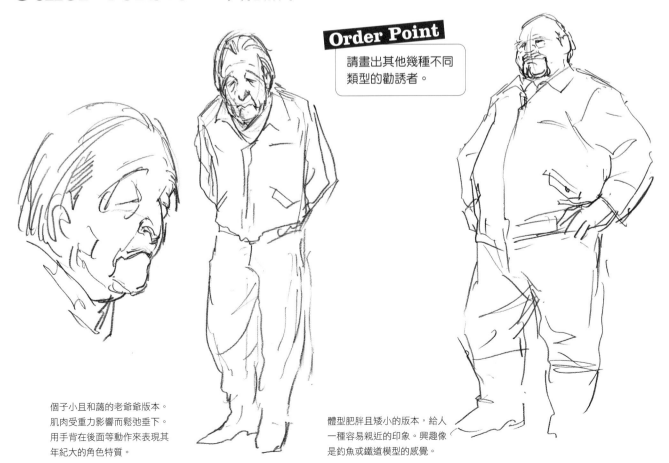

Order Point

請畫出其他幾種不同類型的勸誘者。

個子小且和藹的老爺爺版本。肌肉受重力影響而鬆弛垂下。用手背在後面等動作來表現其年紀大的角色特質。

體型肥胖且矮小的版本，給人一種容易親近的印象。興趣像是釣魚或鐵道模型的感覺。

那個畫法錯了喔！
再次確認容易畫錯的動作吧。

回頭動作

回頭時脖頸的構造，或是身體的位置都是容易畫錯的地方，請各位多加小心。

從這個狀態回頭

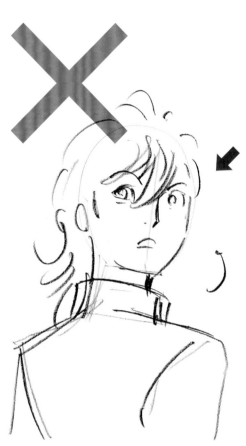

只有頭部往後轉的狀態。人類的頭無法轉到這個角度。

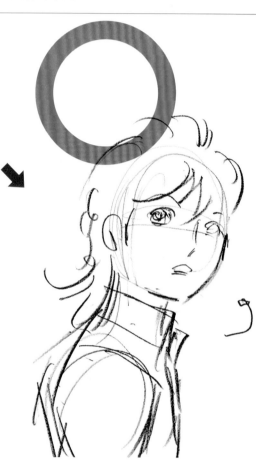

必然會牽動整個身體往後轉，這樣才是正確的。

低頭的動作

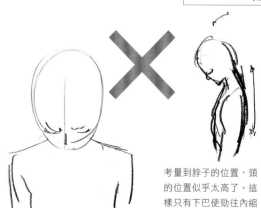

考量到脖子的位置，頭的位置似乎太高了。這樣只有下巴使勁往內縮而已。

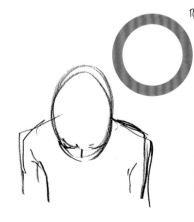

低頭

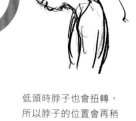

低頭時脖子也會扭轉，所以脖子的位置會再稍微低一些。

Character
003 法外之徒類型

既是組織成員，但又有不為人知一面
的法外之徒類型。不常與夥伴們一起
行動，往往自己一個人在屋頂上彈著
吉他。當然，很受女孩子歡迎。

Order Point

一個人在校園裡彈吉他
的樣子！

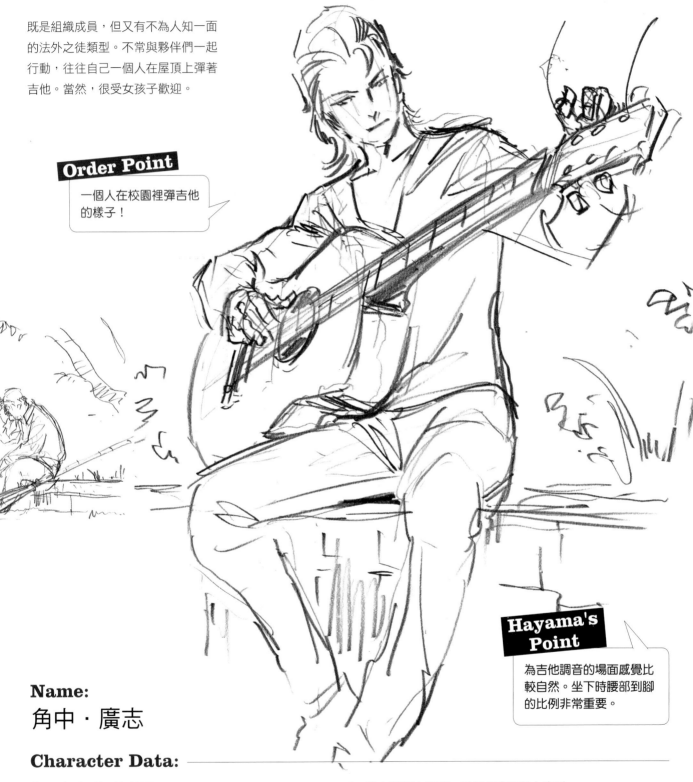

Hayama's Point

為吉他調音的場面感覺比
較自然。坐下時腰部到腳
的比例非常重要。

Name:
角中・廣志

Character Data:

● 17歲／男性／無社團
● 喜歡音樂，擅長彈吉他
● 生長於母子單親家庭
● 冷靜沉著
● 合氣道有段者

● 身體能力極高，做任何事都得心應手
● 使用道具是吉他與吉他的弦
● 不常與他人往來，但喜歡動物
　　※看到被遺棄的貓會無法置之不理的類型
● 了解女性的心情

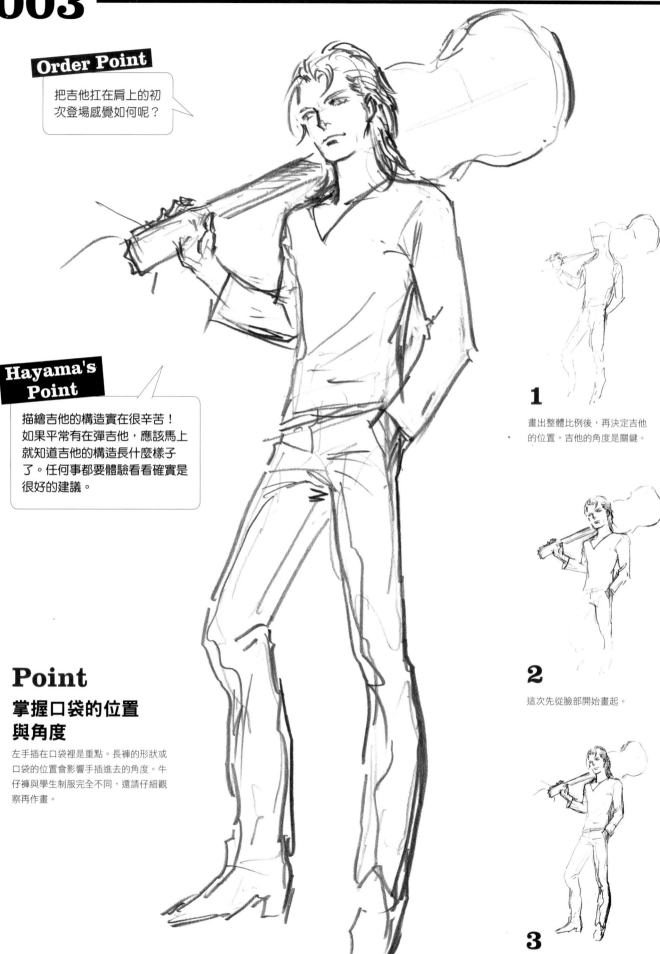

Order Point

把吉他扛在肩上的初次登場感覺如何呢？

Hayama's Point

描繪吉他的構造實在很辛苦！如果平常有在彈吉他，應該馬上就知道吉他的構造長什麼樣子了。任何事都要體驗看看確實是很好的建議。

Point
掌握口袋的位置與角度

左手插在口袋裡是重點。長褲的形狀或口袋的位置會影響手插進去的角度。牛仔褲與學生制服完全不同，還請仔細觀察再作畫。

1

畫出整體比例後，再決定吉他的位置。吉他的角度是關鍵。

2

這次先從臉部開始畫起。

3

這時候調整插到口袋裡的手的位置。

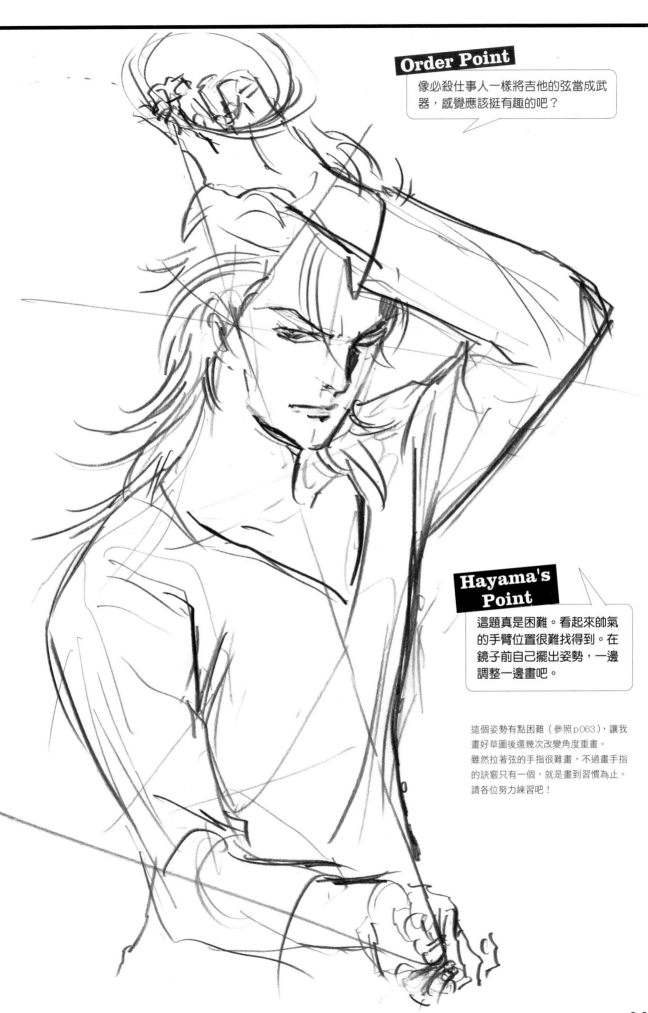

像必殺仕事人一樣將吉他的弦當成武器，感覺應該挺有趣的吧？

Hayama's Point

這題真是困難。看起來帥氣的手臂位置很難找得到。在鏡子前自己擺出姿勢，一邊調整一邊畫吧。

這個姿勢有點困難（參照p063），讓我畫好草圖後還幾次改變角度重畫。雖然拉著弦的手指很難畫，不過畫手指的訣竅只有一個，就是畫到習慣為止。請各位努力練習吧！

Character Setting Table
角色表

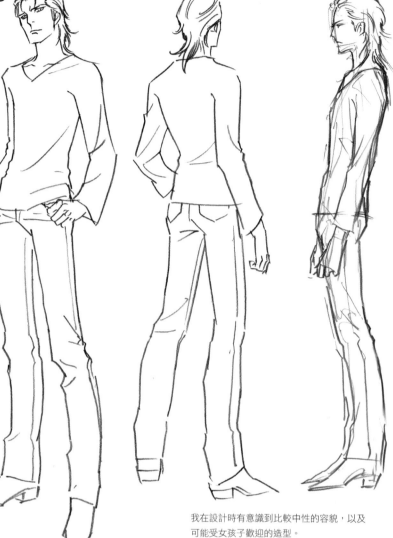

Order Point

請畫出冷漠又很酷的感覺！

Hayama's Point

果然高挑身材配上隨性的服裝是最好的吧？

增加肩寬，使其看來更像男性體格，不過手腳很長、身材高挑纖細。穿著也相當隨性帥氣。鞋頭較尖、鞋跟稍微高一點的鞋子也有助於塑造帥氣的印象。

為了盡可能展露修長的身體曲線，選用比較貼身的衣服。相比之下，「001：英雄類型」的角色則選用寬鬆的褲子。

我在設計時有意識到比較中性的容貌，以及可能受女孩子歡迎的造型。

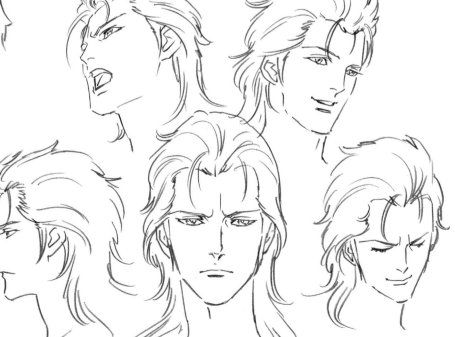

由於故事裡一定會與英雄類型的主角同時出現在相同的場景中，為了讓兩人看起來不會太相像，五官的要素不能重複。這裡我將眉毛與眼睛畫得比較細，此時若非設定成雙眼皮，可能會讓五官太過扁平。

Technique Point

從草圖開始慢慢畫到完整（以p.061的圖為例）

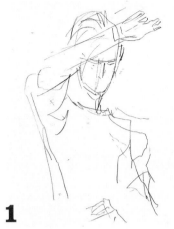

1

雖然我一開始畫了草圖，不過角度不太理想，使我重畫了好幾次。還是決定得俐落點比較好吧！

2

一開始先決定手臂位置，接著是上半身與頭的位置，並勾勒整體輪廓。

3

因為這次我想強調銳利的眼神，所以先從眼睛仔細畫。

4

接著畫上鼻子、嘴巴、眉毛與整張臉。

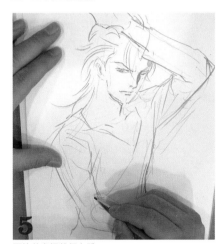

5

再接著畫好整個身體。

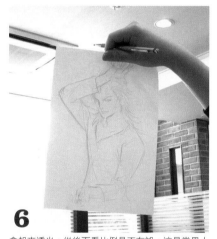

6

拿起來透光，從後面看比例是否有誤。這是業界人士很常用的方法。

面無表情角色的微妙表現（以p.066的圖為例）

1

大致勾勒輪廓後，仔細畫上眼睛、鼻子與嘴巴。

2

接著畫上詳細的耳朵、垂下的瀏海與髮際線。

3

最後畫上整個頭髮。可以不用太在意耳朵的形狀，也不用畫得太仔細。

設定此角色的思維

試著設定成有著陰暗面，與英雄類型的主角相互映襯的角色。

平時不與他人密切接觸，總是一個人行動，只有在緊要關頭才會現身。也是組織成員中唯一不屬於運動類社團，而是有著音樂專長的角色，以此與其他角色做出區別。

生長於母子單親家庭，能夠了解女性的心情，這點也是與主角彼此對照之處。

與主角相比，這種法外之徒類型的人比較受女性歡迎，但他其實很專情，除了喜歡的女性外不會與其他人交往。這邊採用單戀女主角的設定。

而私下喜歡動物的溫柔性格，則成為「012：不良少女類型」喜歡上他的契機。

Collection of Pauses
角色姿勢集

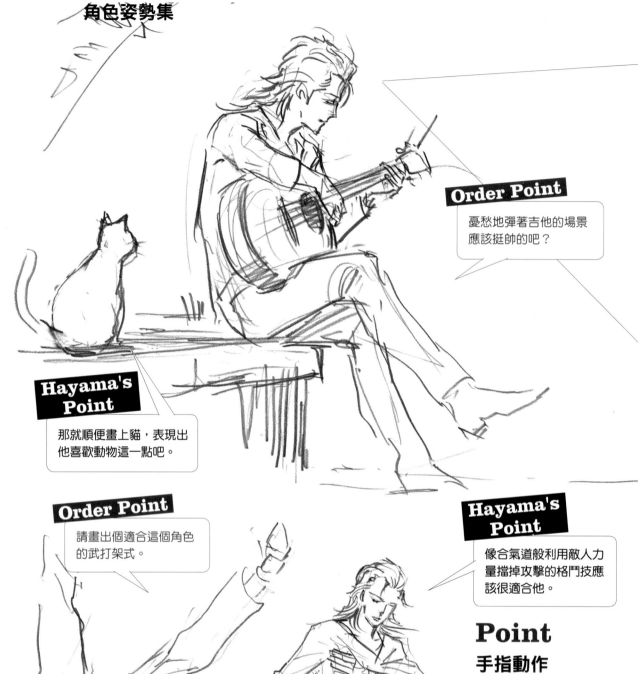

Order Point

憂愁地彈著吉他的場景
應該挺帥的吧？

Hayama's Point

那就順便畫上貓，表現出
他喜歡動物這一點吧。

Order Point

請畫出個適合這個角色
的武打架式。

Hayama's Point

像合氣道般利用敵人力
量擋掉攻擊的格鬥技應
該很適合他。

Point
手指動作
能表現出優雅

以借力使力的印象畫出整體重心
的移動。右手指尖的動作看起來
頗為優雅。

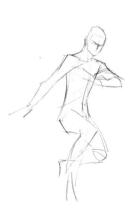

閉上眼睛，表情安穩，頭稍微朝下的模樣。

Order Point

希望畫出溫柔對待動物的場景。

Hayama's Point

本人雖然沒有那個意思，但動物會自行跟上來的場景怎麼樣？

這邊試著畫了很多隻貓自己跟過來的樣子。像貓這類身邊隨處可見的動物或許從平時就多加觀察比較好，總有一天會畫到。

Collection of Expression
角色表情集

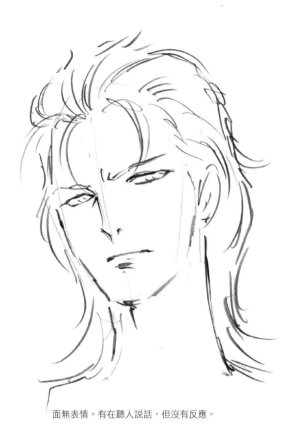

面無表情。有在聽人説話，但沒有反應。

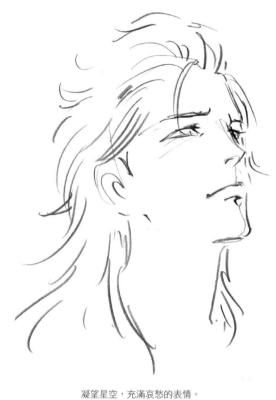

凝望星空，充滿哀愁的表情。

Point
用嘴唇肌肉表現笑容

這類型角色的笑容往往只有嘴角稍微揚起的
程度。這裡還是得盡量運用嘴唇肌肉來做出
笑容。

其他服裝版本

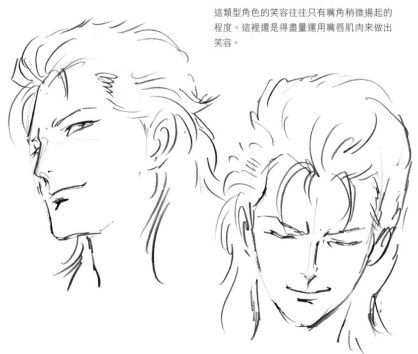

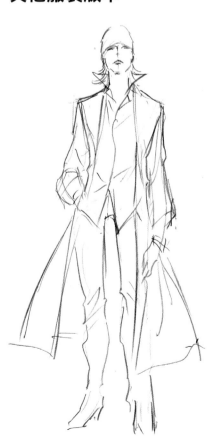

Point

按照個性調整表情

即使是憤怒的神情，但由於這個角色個性較冷靜，
情緒不會大剌剌地表達出來，像這樣稍微壓抑的感
覺更符合這個角色的形象。

Order Point

這個版本的角色
個性似乎有點太
特別了。

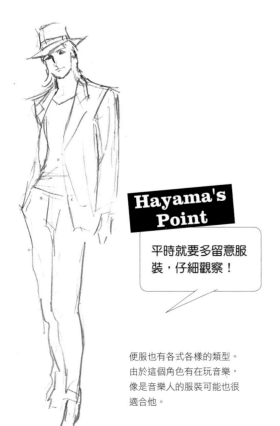

**Hayama's
Point**

平時就要多留意服
裝，仔細觀察！

便服也有各式各樣的類型。
由於這個角色有在玩音樂，
像是音樂人的服裝可能也很
適合他。

這是另一個版本，不過角色個
性過於突出，最後並未採用這
個方案。

站起來（應用篇）

每個角色站起來的動作都不同

「003：法外之徒類型」的角色由於手長腳長、身材高挑，所以站起來的動作也要俐落點。手插在口袋裡直接站起來，或是最後稍微後仰的姿勢，都是這個角色的一大特徵。

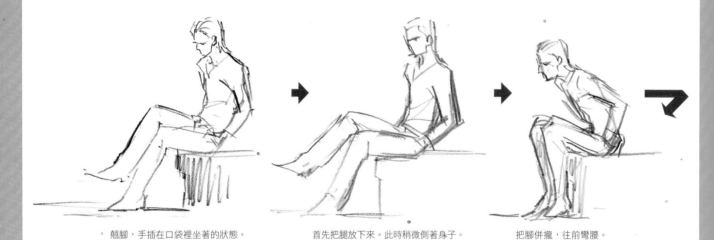

翹腳，手插在口袋裡坐著的狀態。

首先把腿放下來。此時稍微側著身子。

把腳併攏，往前彎腰。

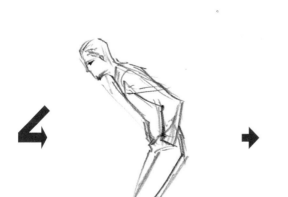

以彎腰的狀態站起來。

身體稍微後仰而且相當放鬆的姿態，這樣能表現這個角色的特色。

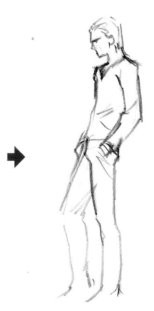

最後重心放在左腳，右腳稍微抬起來並伸出去。這些細微的動作能夠帶來寫實感。

基本動作 ➡ 參照 p.037

Character
004 博士類型

以豐富的知識成為團隊中的智囊，在各種場面中負責解說。眼睛透露其腦袋很好的氣質，使用的道具則是現代的智慧型手機與平板電腦。

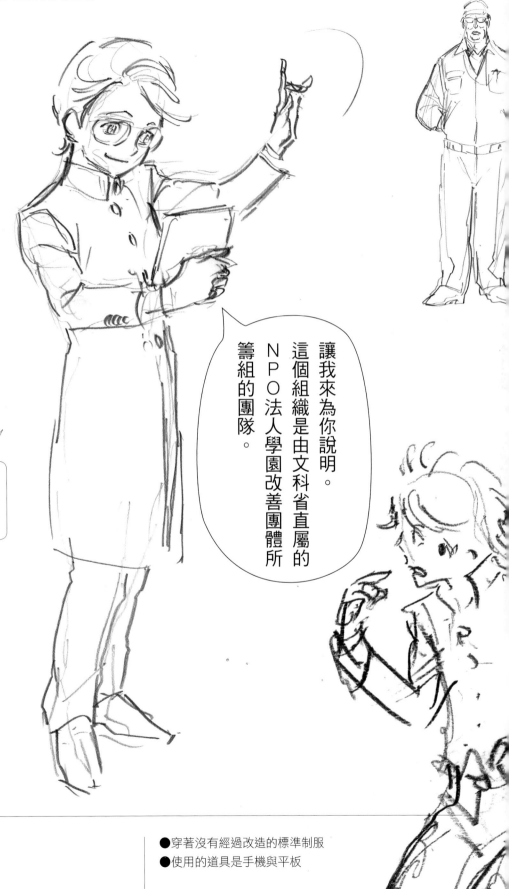

Order Point

單手拿著平板說明組織概要的模樣。

Hayama's Point

為了表現出他巧妙使用平板的感覺，我將重點放在指尖的動作。

讓我來為你說明。這個組織是由文科省直屬的ＮＰＯ法人學園改善團體所籌組的團隊。

Name:

御手洗・康司

Character Data:

● 16歲／男性／所屬於科學社
● 擁有優異的情報收集能力
● 書呆子
● 有著豐富知識，擅長向人解說

● 穿著沒有經過改造的標準制服
● 使用的道具是手機與平板

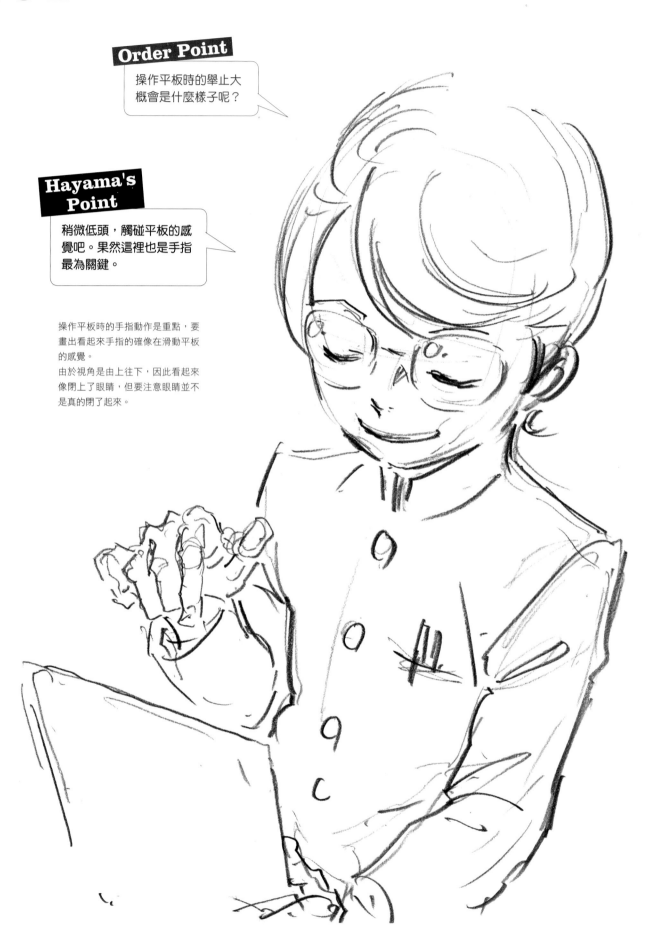

Order Point

操作平板時的舉止大
概會是什麼樣子呢？

**Hayama's
Point**

稍微低頭，觸碰平板的感
覺吧。果然這裡也是手指
最為關鍵。

操作平板時的手指動作是重點，要
畫出看起來手指的確像在滑動平板
的感覺。
由於視角是由上往下，因此看起來
像閉上了眼睛，但要注意眼睛並不
是真的閉了起來。

請畫出用手機打電話的場景。

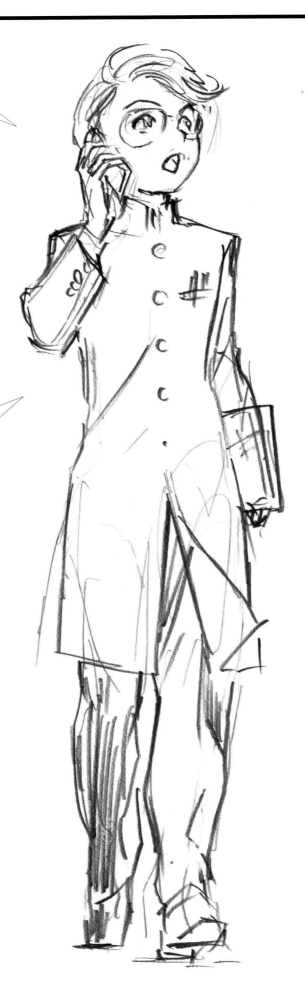

1

拿著手機的手是關鍵，以手與臉部的比例為重點開始畫。

Hayama's Point

單純打電話沒什麼動作感，試著讓他走動如何？

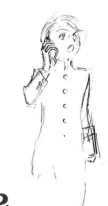

2

一邊調整上半身比例，一邊畫好全身。

Point

注意走路時關節的位置

描繪走路的動作時，重心的移動或關節位置等細節，最好先研究人體骨骼的動作後再畫。

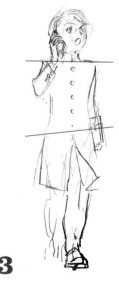

3

畫上腳，並畫出正在走路的模樣。作畫要注意到關節的位置等重心的平衡。

Point

手握著電話時手指的動作很重要

描繪像左頁操作平板的手指或拿著電話的手，基本上是一件難事。請在作畫的同時，透過鏡子確認真實的動作吧。愈是普通的動作，愈容易注意到細微的錯誤，所以最好仔細觀察，以畫出自然的姿勢。

Character Setting Table

角色表

設定成思緒敏捷,但也
有滑稽一面的角色。

Hayama's Point

果然眼鏡還是必須的。
身高較矮,這樣也比較
適合搞笑的動作。

眼鏡是讓人看起來比較聰明的必
用小道具。寬額頭配上大眼睛可
以散發知性氣質。小個子、看起
來不會太壯碩的體格,以及炯炯
有神的眼睛,都給人留下並非戰
鬥角色的印象。

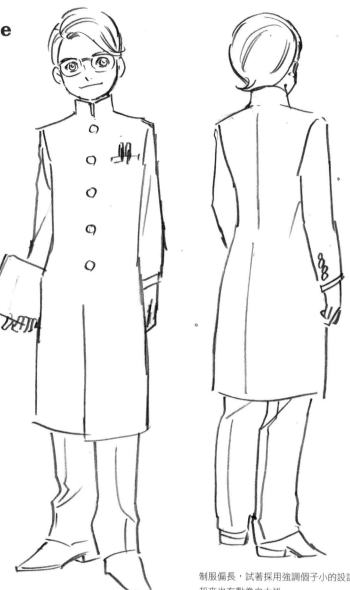

雖然身材嬌小、沒什麼體力,但因為腦筋很
好而充滿自信。有神的眉毛不僅充分表現出
自信的人格特質,往上吊起也流露他性情強
韌的一面。

制服偏長,試著採用強調個子小的設計。看
起來也有點像白大褂。

眼鏡鏡架會擋住表情所以省略。不過
實際上鏡架真的存在,因此拿下眼鏡
時還是必須畫上鏡架。

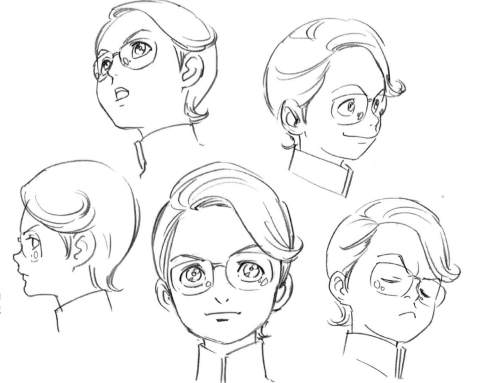

Technique Point

注意腳的重心（以p.074的圖為例）

1 若是在走路，比例就很重要。先稍微勾勒出整體的比例。

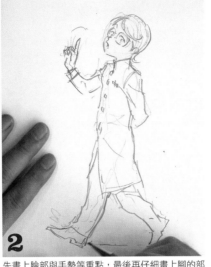

2 先畫上臉部與手勢等重點，最後再仔細畫上腳的部分。

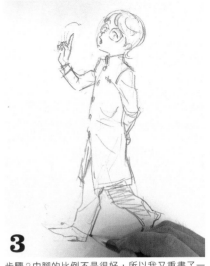

3 步驟2中腳的比例不是很好，所以我又重畫了一次，改成右腳稍微靠內一點。

注意低頭時的眼睛（以p.070的圖為例）

1 畫出大致輪廓。先決定手的位置再連接上手臂。

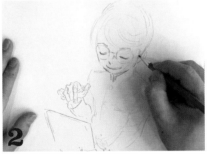

2 臉部先從眼睛開始畫。從眼睛開始畫比較容易掌握比例。視線可以參考下圖。

3 描繪眼鏡時，要沿著臉的形狀畫出立體感。省略鏡架也沒關係。

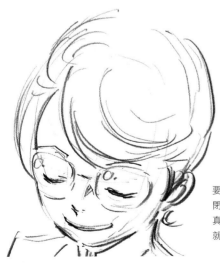

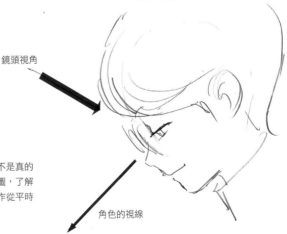

從側面看是這個狀態

鏡頭視角

角色的視線

要注意低頭時的視線並不是真的閉起了眼睛。請參考右圖，了解真正的視線。像這類動作從平時就要多加觀察。

設定此角色的思維

博士類型的角色還是希望能呈現出很會讀書的氣質，因此眼鏡是必要的。平時用的道具設定成現代的平板與手機。他能夠善用這些道具，擁有優秀的情報收集能力，因此在故事裡常負責解說眼下的狀況。

雖然其他角色都會改造制服，不過這個角色比較老實，穿的是標準制服。

以頭腦輔助英雄類型的主角。

在現代風格的設計思維上，身高普通、身材修長的外表或許比較寫實，但因為這次團隊人數較眾多，為了讓角色有所區別，所以採用小個子的設定。

Collection of Pauses
角色姿勢集

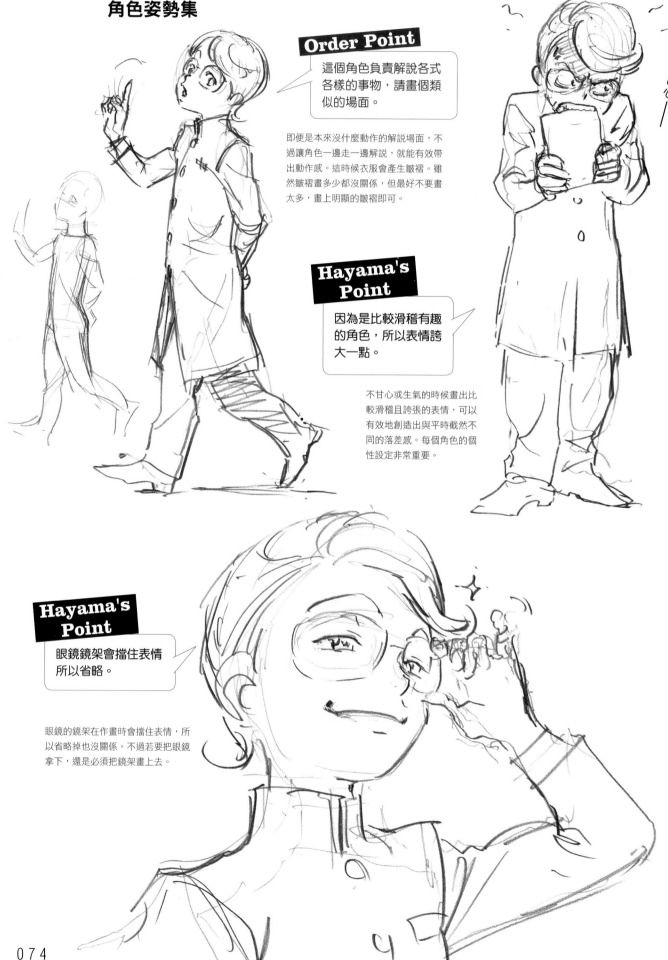

Order Point

這個角色負責解說各式各樣的事物，請畫個類似的場面。

即便是本來沒什麼動作的解說場面，不過讓角色一邊走一邊解說，就能有效帶出動作感。這時候衣服會產生皺褶。雖然皺褶畫多少都沒關係，但最好不要畫太多，畫上明顯的皺褶即可。

Hayama's Point

因為是比較滑稽有趣的角色，所以表情誇大一點。

不甘心或生氣的時候畫出比較滑稽且誇張的表情，可以有效地創造出與平時截然不同的落差感。每個角色的個性設定非常重要。

真不甘心——

Hayama's Point

眼鏡鏡架會擋住表情所以省略。

眼鏡的鏡架在作畫時會擋住表情，所以省略掉也沒關係。不過若要把眼鏡拿下，還是必須把鏡架畫上去。

Collection of Expression
角色表情集

Point
由於角色擁有搞笑的一面，所以表情要豐富一點

爽朗的印象。眼睛很大，帶有一些女性氣質。

試圖挑釁的表情。伸出舌頭，神情頗有自信。

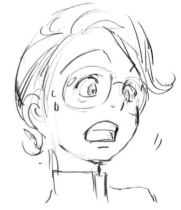

驚訝的表情。我畫出被某事嚇倒，看起來像是往後退幾步的姿勢。

其他服裝版本

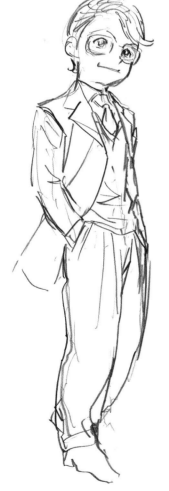

便服頗為新潮。由於角色設計必須考量到服裝，因此就算隨性一點也無妨，至少從平時就要多留意日常生活中各種服裝的設計。

Other Version
其他版本

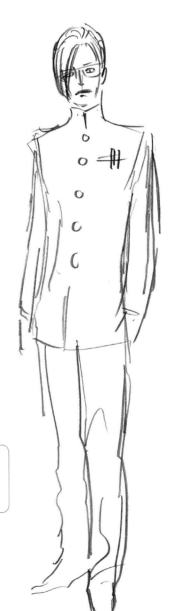

Order Point

因為這次團隊人數眾多，為了做出區別，最後選擇設計成個子嬌小的角色。

身材修長的類型。不過因為我想與「001：英雄類型」或「003：法外之徒類型」做出不一樣的變化，所以這次選擇小個子的角色。

那個畫法錯了喔！

再次確認容易畫錯的動作吧。

環繞的手

描繪抱胸、彼此抱在一起等動作時，環繞的手看起來會是什麼樣子，請仔細思考後再作畫吧。

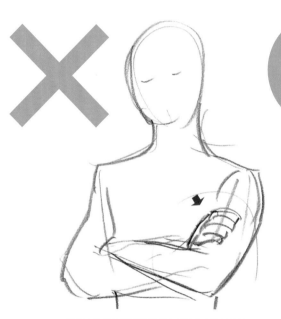

雖然有時候會看到像這樣右手抓住左臂的畫法，但這樣手似乎畫得太長了。

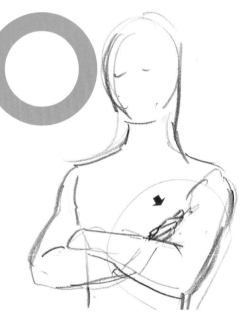

實際上，手指只會從手臂間稍微露出，這樣看起來才比較自然。

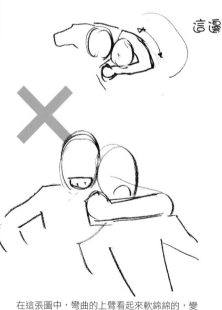

在這張圖中，彎曲的上臂看起來軟綿綿的，變成把整個頸部都環抱住了。

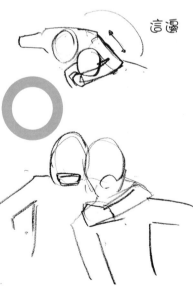

實際上從前面看，看得到的手臂只有這樣子。如果露出太多，就會像左圖一樣變得很不自然。

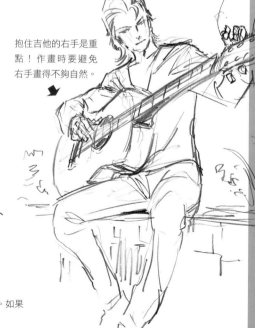

抱住吉他的右手是重點！作畫時要避免右手畫得不夠自然。

Character
005 女主角類型

組織中有如女主角般的存在，是個充滿元氣、開朗積極的角色。樂觀正向，能夠為周遭的人們帶來歡笑。適合高跳等很有活力的動作。

遲到了～
遲到了～
遲到了～

Order Point

初登場想要一個快要遲到，趕著上學的場景。

羽球用的背包

Hayama's Point

由於她是羽球社，所以背著羽球用的背包感覺比較適當。

嗯！
元氣十足！

Name:
是松・裕美

Character Data:

●17歲／女性／所屬於羽球社
●個性冒失
●開朗、有精神而且很可愛
●典型的女主角類型
●使用的道具是羽球拍

●成長於健全的家庭中，家人彼此間的關係都很好
●妹妹當然也很可愛

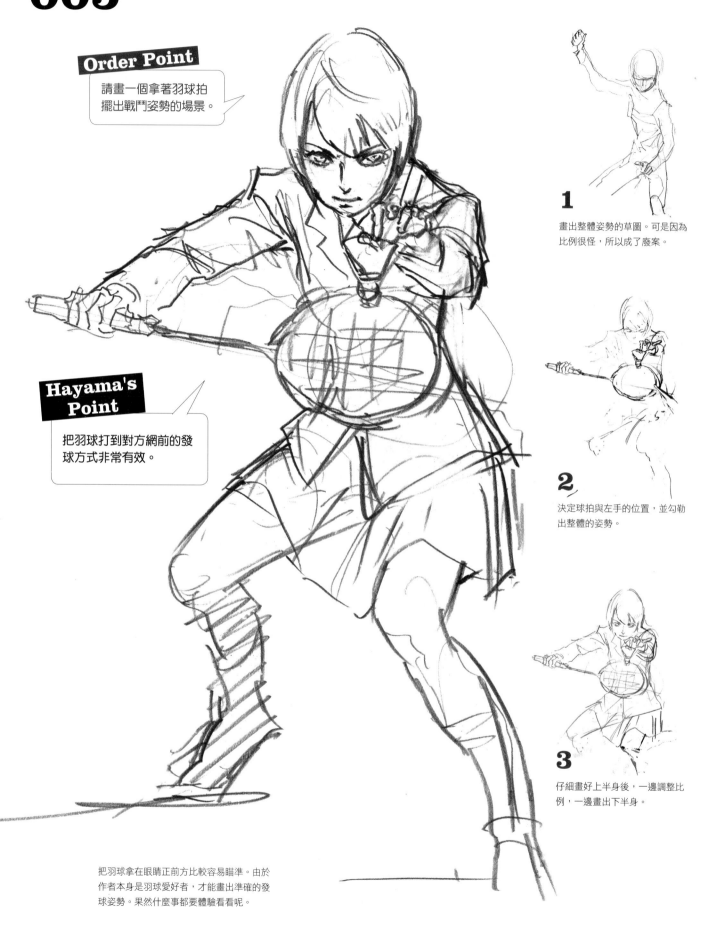

Order Point

請畫一個拿著羽球拍擺出戰鬥姿勢的場景。

Hayama's Point

把羽球打到對方網前的發球方式非常有效。

1

畫出整體姿勢的草圖。可是因為比例很怪,所以成了廢案。

2

決定球拍與左手的位置,並勾勒出整體的姿勢。

3

仔細畫好上半身後,一邊調整比例,一邊畫出下半身。

把羽球拿在眼睛正前方比較容易瞄準。由於作者本身是羽球愛好者,才能畫出準確的發球姿勢。果然什麼事都要體驗看看呢。

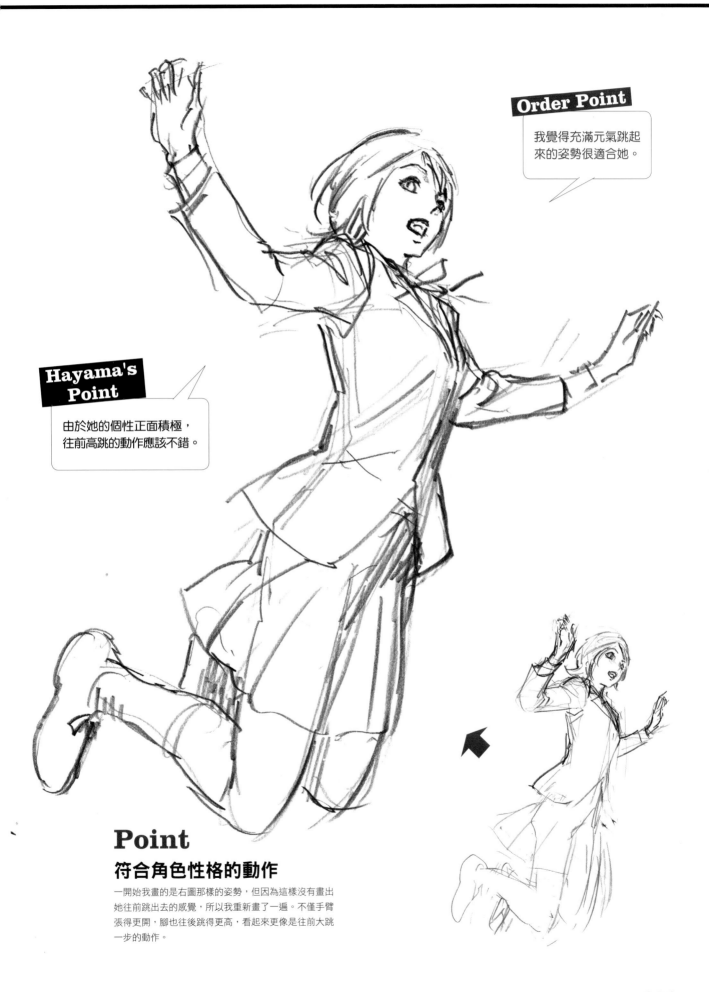

Order Point

我覺得充滿元氣跳起來的姿勢很適合她。

Hayama's Point

由於她的個性正面積極，往前高跳的動作應該不錯。

Point
符合角色性格的動作

一開始我畫的是右圖那樣的姿勢，但因為這樣沒有畫出她往前跳出去的感覺，所以我重新畫了一遍。不僅手臂張得更開，腳也往後跳得更高，看起來更像是往前大跳一步的動作。

Character Setting Table
角色表

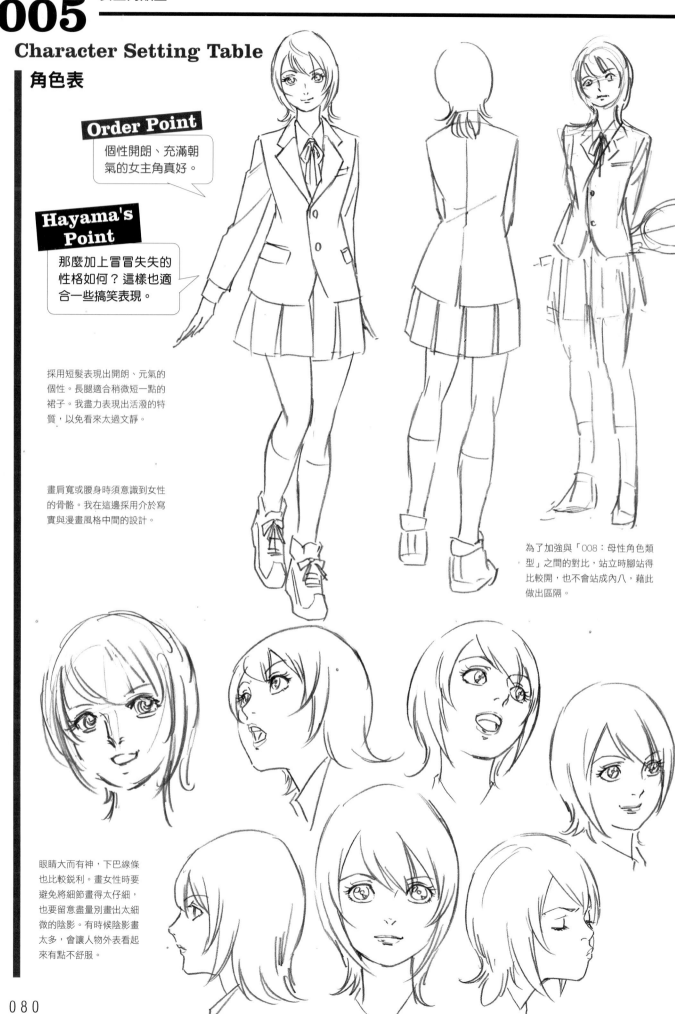

Order Point

個性開朗、充滿朝氣的女主角真好。

Hayama's Point

那麼加上冒冒失失的性格如何？這樣也適合一些搞笑表現。

採用短髮表現出開朗、元氣的個性。長腿適合稍微短一點的裙子。我盡力表現出活潑的特質，以免看來太過文靜。

畫肩寬或腰身時須意識到女性的骨骼。我在這邊採用介於寫實與漫畫風格中間的設計。

為了加強與「008：母性角色類型」之間的對比，站立時腳站得比較開，也不會站成內八，藉此做出區隔。

眼睛大而有神，下巴線條也比較銳利。畫女性時要避免將細節畫得太仔細，也要留意盡量別畫出太細微的陰影。有時候陰影畫太多，會讓人物外表看起來有點不舒服。

Technique Point

女性活力十足的奔跑（以p.077的圖為例）

1 先從臉開始畫。而五官則先從眼睛開始，這樣比較容易抓好比例。

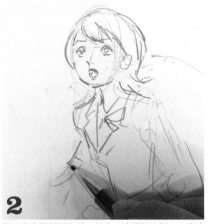

2 仔細畫出頸部到胸部，然後一邊調整比例，一邊決定手臂的位置。

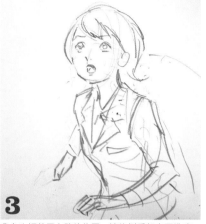

3 我多次調整了右臂的位置，讓比例看起來更準確。

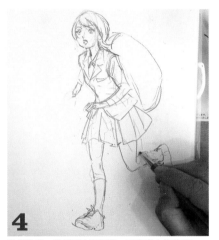

4 畫出全身。思考重心與平衡，再畫出人物的腳。

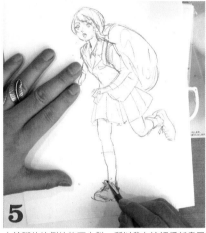

5 由於腳的比例始終不太對，所以我在這裡重新畫了一遍。

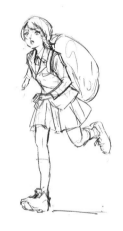

6 完成！雖然動作充滿躍動感，卻仍保留了女性特有的氣質。

元氣女性角色的表情（以p.082的圖為例）

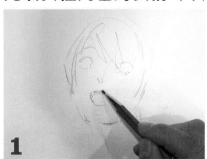

1 臉部先從眼睛開始畫，比較容易抓好比例。

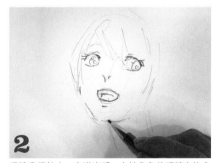

2 眼睛畫得較大，充滿光采。女性角色的眼睛有許多重點，譬如睫毛的形狀等等。

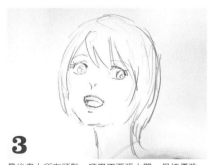

3 最後畫上所有頭髮。嘴巴不要張太開，保持優雅。

設定此角色的思維

　　總之是很活潑開朗的角色。正向思考，積極進取，能夠激勵團隊、提振士氣。

　　與其說是漂亮，不如說是可愛，與「012：不良少女類型」給人完全相反的印象。

　　設定成羽球社是因為我認為就類型上而言，這樣的女主角比較適合輕武器，而羽球拍看來比網球拍輕盈。與此相對，「012：不良少女類型」則設定成網球社，使兩人產生對比。

　　性格開朗，當然家人們也都很開朗。

　　另外還設定了妹妹，而且與姊姊很像，都屬於可愛類型的角色，在故事中盤登場或許也不錯。

Collection of Pauses
角色姿勢集

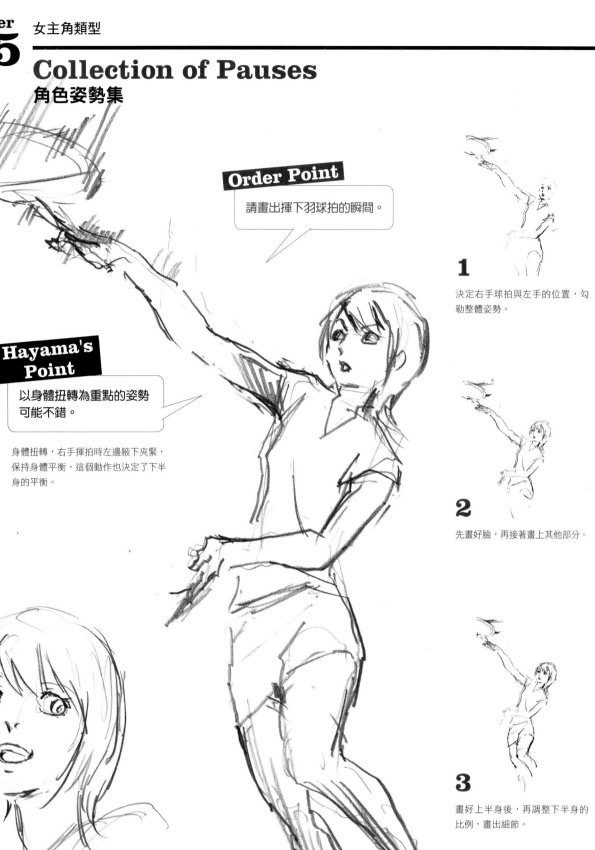

Order Point

請畫出揮下羽球拍的瞬間。

Hayama's Point

以身體扭轉為重點的姿勢
可能不錯。

身體扭轉，右手揮拍時左邊腋下夾緊，
保持身體平衡。這個動作也決定了下半
身的平衡。

1

決定右手球拍與左手的位置，勾
勒整體姿勢。

2

先畫好臉，再接著畫上其他部分。

3

畫好上半身後，再調整下半身的
比例，畫出細節。

Point
露出牙齒的笑臉

對這個角色而言，露出牙齒的笑容是最棒的畫法。不過
雖然元氣角色某種程度上，張開嘴巴笑會比較好，但也
不能張大嘴巴，還是得保持優雅感。

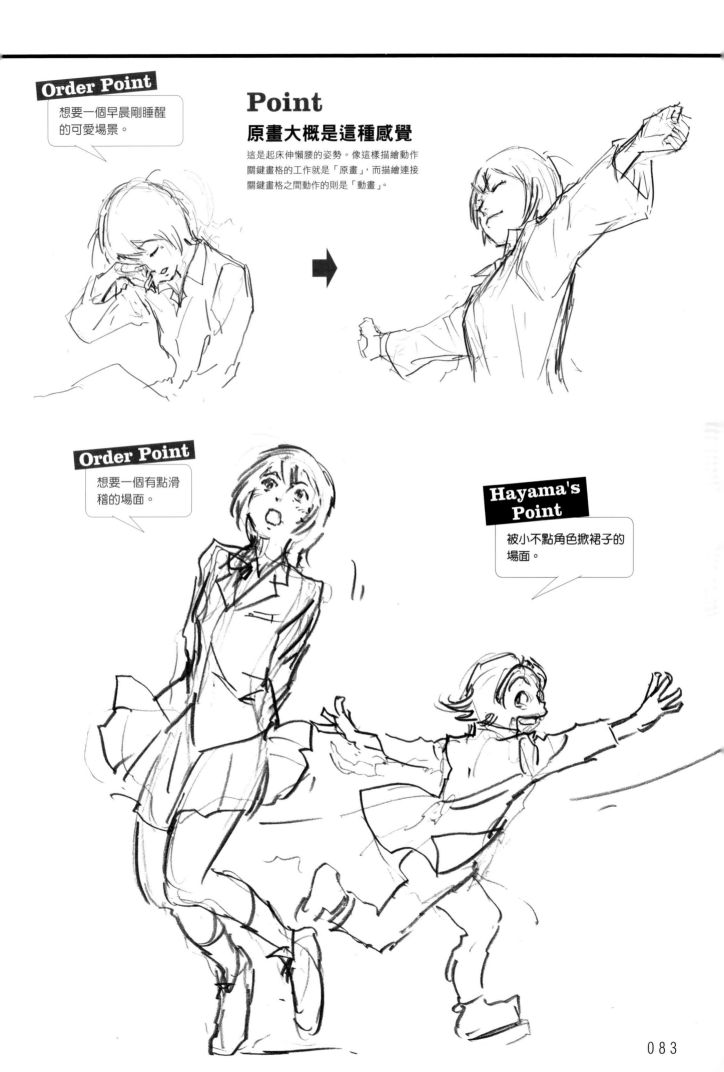

Collection of Expression
角色表情集

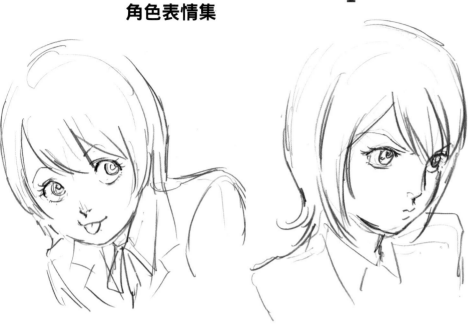

吐舌頭裝可愛的表情。注意舌頭不能伸得太出來！

嘟著嘴的表情。關鍵是嘴唇肌肉。

閉上眼睛的狀態。閉上眼睛的表情非常重要，務必要畫在角色表中。

Order Point

想要看到女性角色回頭的模樣。

Hayama's Point

雖然動作簡單，但必須注意脖子與肩膀如何彼此牽動。

Point
回頭的動作

只要是女性角色都該畫看看回頭的動作。這2張畫會成為原畫，接著再用動畫補全這2個動作間的空白。有些人會無視頸部關節，將回頭的動作畫成只有脖子往後轉，必須多加注意。關於這部分請參照p.058。

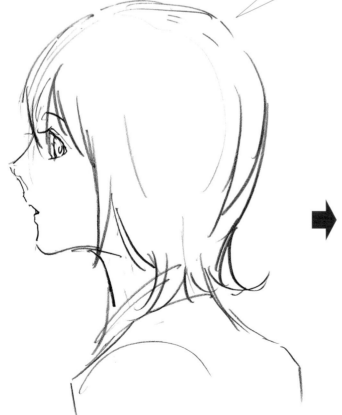
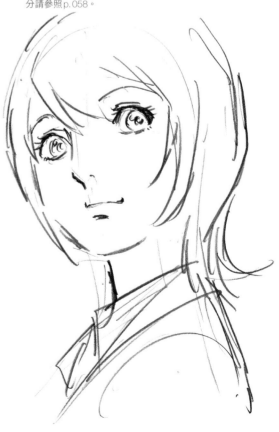

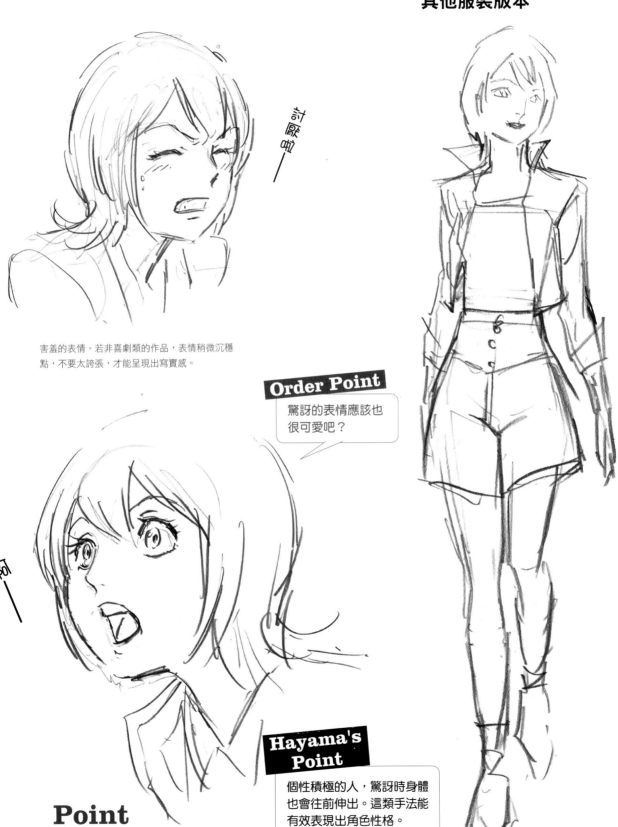

害羞的表情。若非喜劇類的作品，表情稍微沉穩點，不要太誇張，才能呈現出寫實感。

Order Point

驚訝的表情應該也很可愛吧？

Hayama's Point

個性積極的人，驚訝時身體也會往前伸出。這類手法能有效表現出角色性格。

Point
動作會流露出角色性格

這是驚訝的表情。相較於「004：博士類型」身體往後傾倒的驚訝方式，由於女主角類型的個性比較積極正向，所以驚訝時身體往前伸出，藉此來表現女主角的個性。

設定上，女主角類型的個性開朗有元氣，因此適合看起來活潑鮮明的服裝。還請各位配合人物的特色，仔細思考穿什麼比較符合角色的形象。

入鏡

一般在描繪人物入鏡時，會畫出頭部上下移動的樣子，不過這裡也有幾個容易搞錯的地方。

走過來入鏡的場面

由於走路時腳會張開，因此頭部的位置也會隨之變低；而停下來時，頭部理應會位在最高點。許多作畫者容易畫錯的是，最後停下來時頭部位置變得太低。在作畫時必須一併考量鏡頭外的狀況。

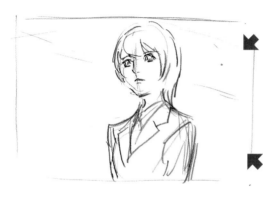

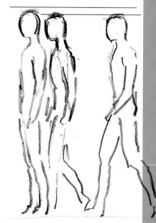

跑過來入鏡的場面

在描寫迅速奔馳進鏡頭內並停下來的場面時，時常看到「力量太急而回彈」的畫法，然而這其實有些詭異。即便是緊急煞車，但身體也不會突然就停下，而會為了應付慣性做出特定動作來煞車，因此站定時做出有些僵硬的動作，看起來才會比較自然。

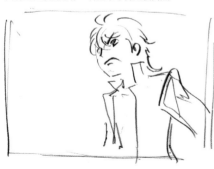

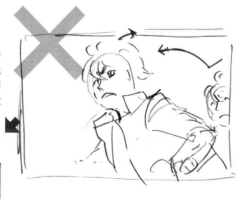

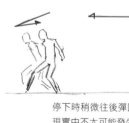

停下時稍微往後彈回的動作在現實中不太可能發生。

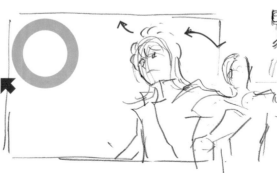

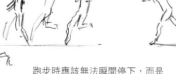

跑步時應該無法瞬間停下，而是受慣性影響，往前進方向多踏出1、2步後才能完全停下來。

Character
006 小不點類型

組織中身材最嬌小、動作最敏捷的角色，在所有成員中也算是身體能力最好的幾人。若是手腳太長，可能會給人動作比較高大、柔韌的印象，因此我將其設定成手腳較短，反應靈活的角色。

Order Point

踢足球射門的時候被招募的場面。

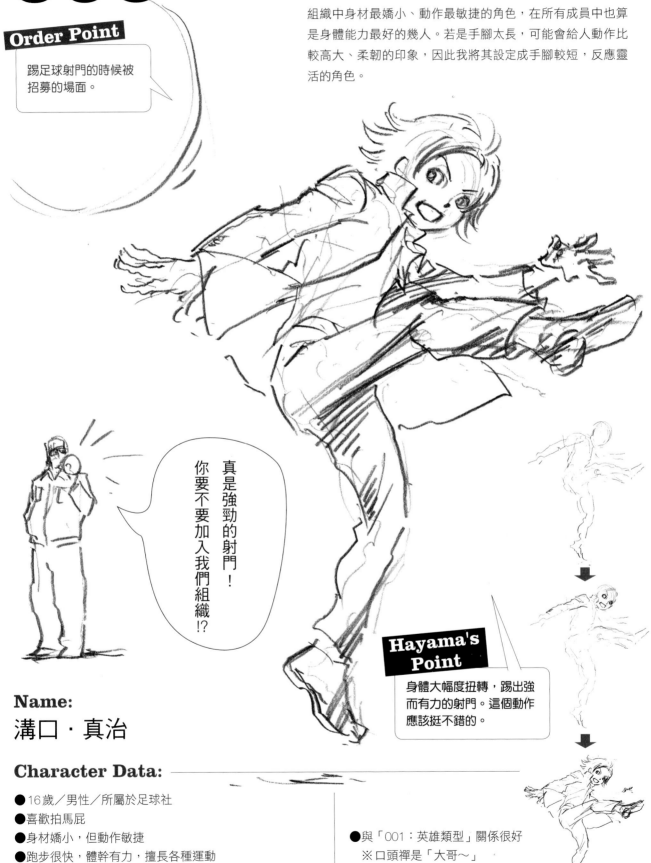

真是強勁的射門！
你要不要加入我們組織!?

Hayama's Point

身體大幅度扭轉，踢出強而有力的射門。這個動作應該挺不錯的。

Name:
溝口・真治

Character Data:
- 16歲／男性／所屬於足球社
- 喜歡拍馬屁
- 身材嬌小，但動作敏捷
- 跑步很快，體幹有力，擅長各種運動
- 容易得意忘形，也有喜愛搞怪的一面
- 與「001：英雄類型」關係很好
 ※口頭禪是「大哥〜」
- 使用的道具是足球

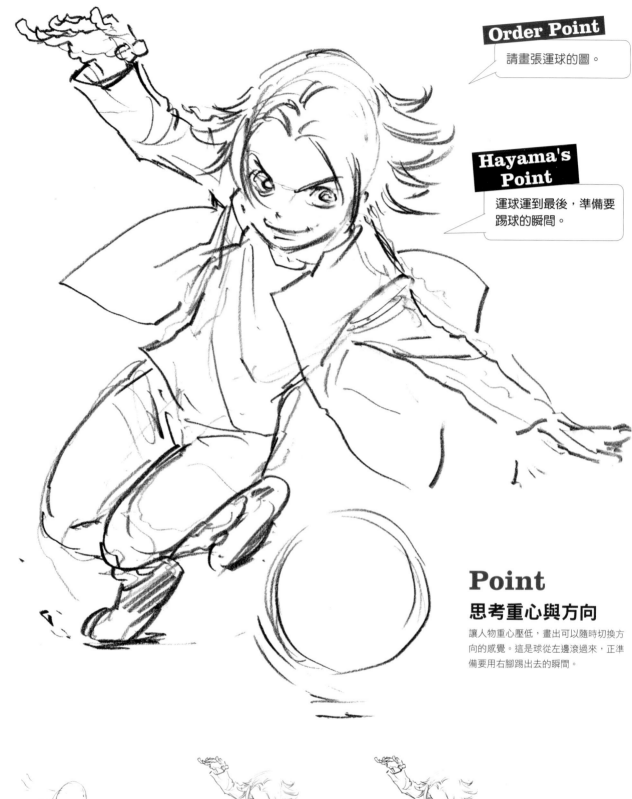

Point
思考重心與方向

讓人物重心壓低,畫出可以隨時切換方向的感覺。這是球從左邊滾過來,正準備要用右腳踢出去的瞬間。

1

先簡單畫出整體的草圖,掌握比例。

2

先畫臉部,再接著畫手,最後是軀幹與腳。

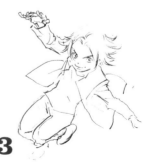

3

也要畫出敞開的制服等能夠展現動作特徵的部分。

Character Setting Table

角色表

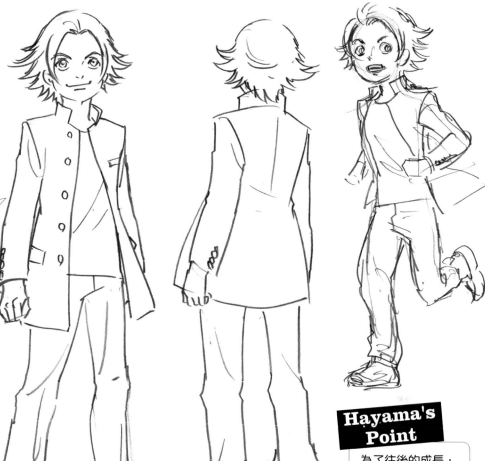

Order Point

請設計個動作輕快、個子矮小的角色。

Hayama's Point

即使個子小也與博士類型不同，手腳較短，看起來反應靈活。

由於手腳長看起來會有柔軟感，所以我試著設計成手腳比較短、敏捷迅速的角色。為方便活動，制服的前排鈕子全部打開。

即使這個角色體格嬌小，但我刻意給他動作很大的印象。

Hayama's Point

為了往後的成長，父母預先為他買了較長的褲子，不過實際上他最後也沒有發育得多好。

表情豐富，但脾氣暴躁，動不動就打架。由於個子矮，所以眼睛畫得較大。

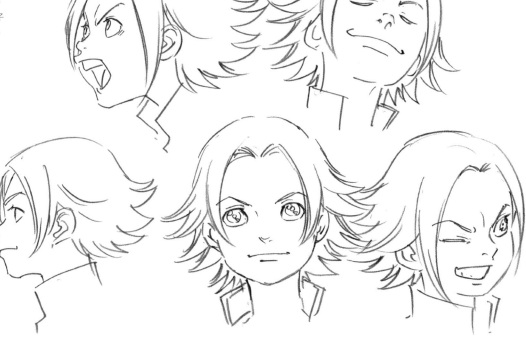

Technique Point

激烈的動作要仔細思考重心

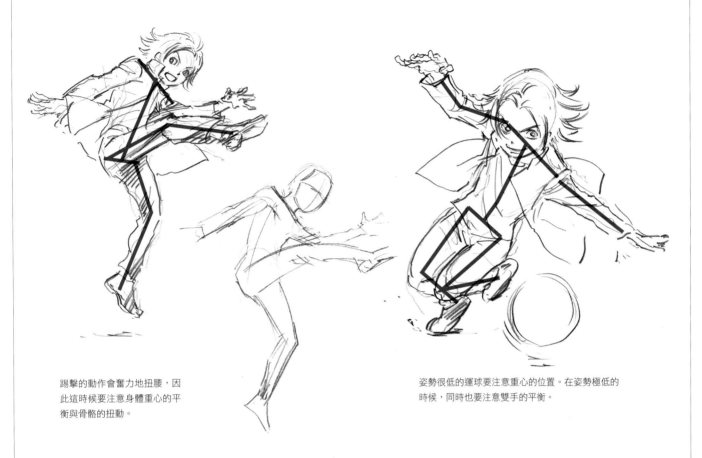

踢擊的動作會奮力地扭腰,因此這時候要注意身體重心的平衡與骨骼的扭動。

姿勢很低的運球要注意重心的位置。在姿勢極低的時候,同時也要注意雙手的平衡。

眉毛非對稱地抬高時必須注意臉部的比例

我在描繪臉的時候通常不會畫輔助線,不過這次我在臉的中心畫出十字線。

只有抬高其中一邊的眉毛時,臉的比例容易失衡,這時候就要依靠輔助線來作畫。

調整好五官的比例,細心地畫出整張臉。

設定此角色的思維

因為我想設計出一個看起來很敏捷的角色,所以設定成需要高度反應能力的足球社。接著為了更容易表現出迅速靈活的身段,我將他設定成一個小不點。為了與同樣個子矮的「004:博士類型」做出區隔,在制服的穿著等外表上採用不同設計。

因為這個角色喜愛拍馬屁,時常跟在主角「001:英雄類型」的後頭巴結他。
走路很快,性格開朗,也容易得意忘形,喜歡沒事去掀「005:女主角類型」的裙子,有著色胚的一面。

Collection of Pauses
角色姿勢集

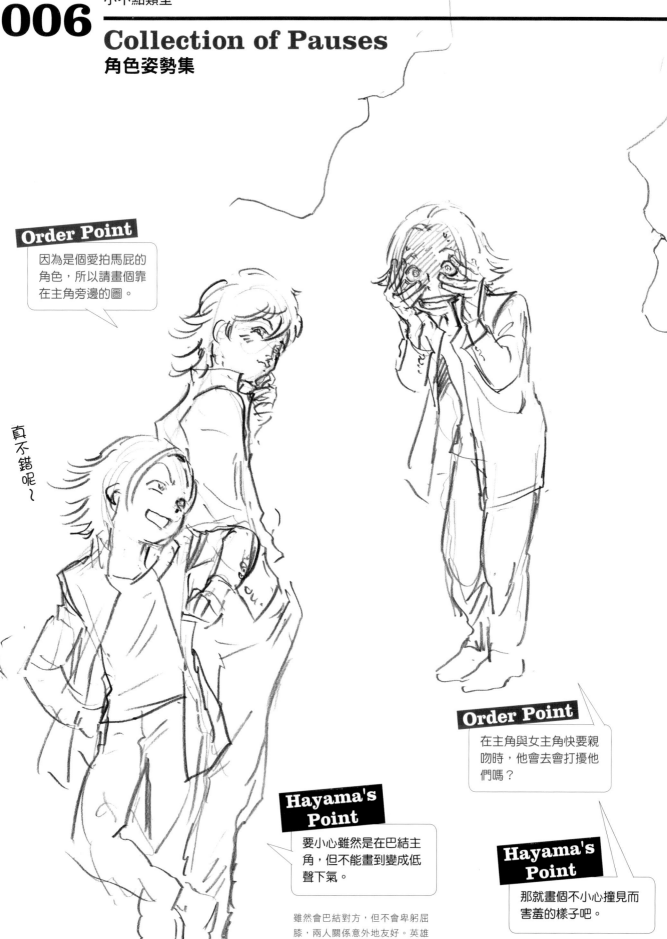

Order Point

因為是個愛拍馬屁的角色，所以請畫個靠在主角旁邊的圖。

真不錯呢～

Order Point

在主角與女主角快要親吻時，他會去會打擾他們嗎？

Hayama's Point

要小心雖然是在巴結主角，但不能畫到變成低聲下氣。

雖然會巴結對方，但不會卑躬屈膝，兩人關係意外地友好。英雄類型的主角受到稱讚，感覺有些害羞。

Hayama's Point

那就畫個不小心撞見而害羞的樣子吧。

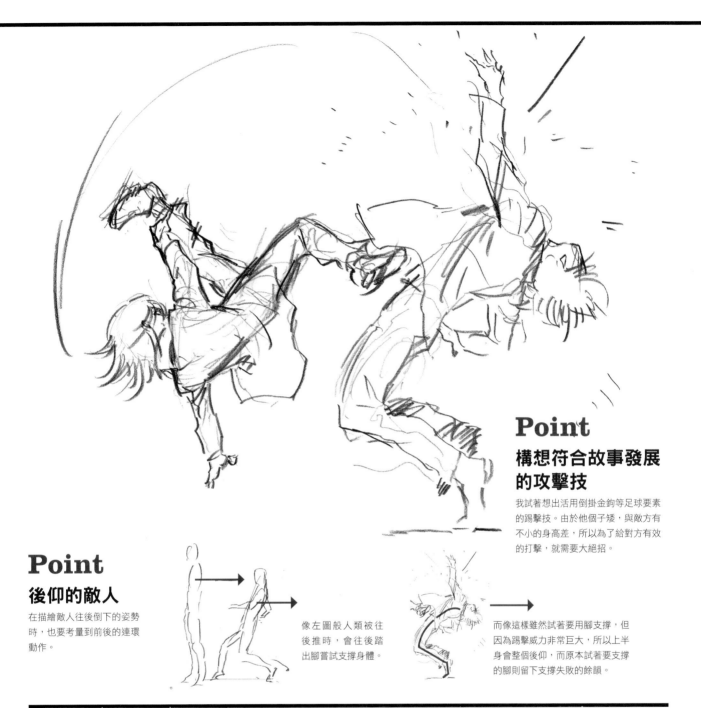

Point

構想符合故事發展的攻擊技

我試著想出活用倒掛金鉤等足球要素的踢擊技。由於他個子矮，與敵方有不小的身高差，所以為了給對方有效的打擊，就需要大絕招。

Point

後仰的敵人

在描繪敵人往後倒下的姿勢時，也要考量到前後的連環動作。

像左圖般人類被往後推時，會往後踏出腳嘗試支撐身體。

而像這樣雖然試著要用腳支撐，但因為踢擊威力非常巨大，所以上半身會整個後仰，而原本試著要支撐的腳則留下支撐失敗的餘韻。

Collection of Expression　角色表情集

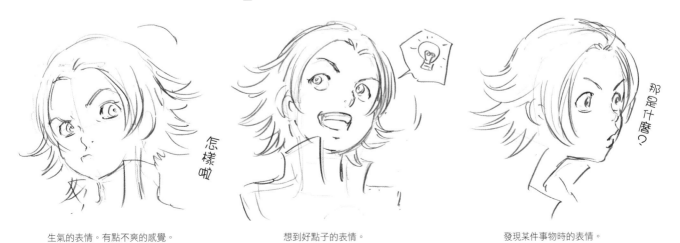

生氣的表情。有點不爽的感覺。

想到好點子的表情。

發現某件事物時的表情。

跑步（應用篇）

每個角色動作都不一樣！想像角色的特徵

誇張化的敏捷動作

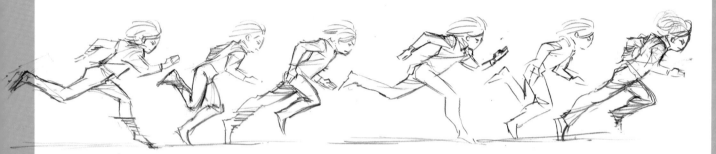

即使是誇張的動作也要看起來自然

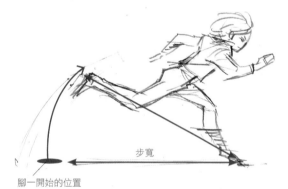

步寬

腳一開始的位置

漫畫風格般的誇張動作就不能畫得太拘謹。但要注意即使是誇張的動作，也不能看起來不自然。一般會將用腳跟著地的動作改成用腳尖著地，藉此突顯人物跑步的速度感。腳張開的幅度會決定步伐的寬度。

不同角色有不同動作

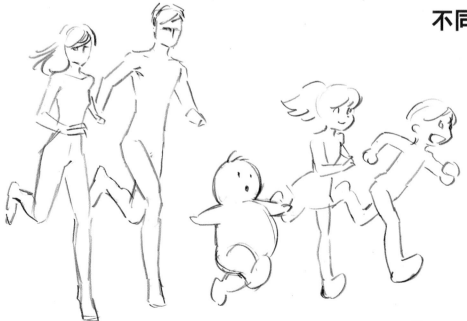

請在作畫時依照角色的特性與或性別等，區分出不同的跑步姿勢吧。沉重、輕快、滑稽等等，跑步姿勢也有許多類型。而且這時候按照不同的演出方式，姿勢也會有所變化，請各位平常就要多加研究。

左側寫實的角色，跑步姿勢就比較自然，而右側偏Q版的角色，跑步姿勢就要誇張一點。而正中間的角色因為肥胖，沒辦法往前傾，所以用抬高下巴的感覺在跑步。當然，這些畫法不見得就是正確答案，還是得依照當下的狀況，畫出最適當的動作。

基本動作 ➡ 參照 **p.034**

組織中力氣最大的貪吃鬼角色。畢竟是以力大無窮為賣點的壯漢，因此軀幹附近要畫得寬大，以免體型看起來太過輕盈。

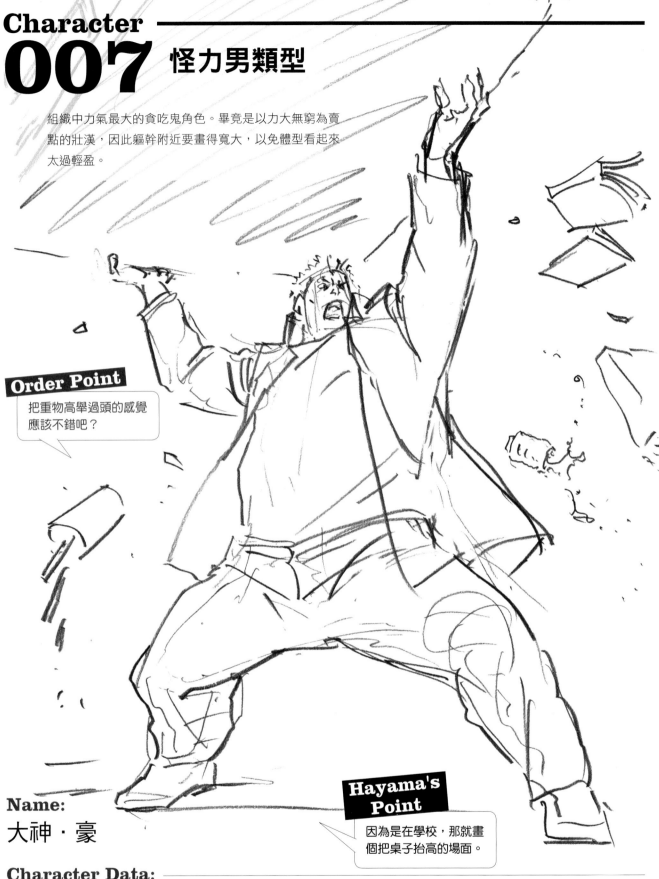

Order Point

把重物高舉過頭的感覺應該不錯吧？

Hayama's Point

因為是在學校，那就畫個把桌子抬高的場面。

Name:

大神‧豪

Character Data:

●16歲／男性／所屬於柔道社
●力大無窮，為人寬厚
●體型壯碩，因此極具威壓感
●因為生性貪嘴好吃，常見到他在吃東西的樣子
●因為笑起來頗可愛，所以有點受女生歡迎

●家族是代代學習柔道的家系，兄弟之間的臉長得都很像
●個性纖細溫和
●意外地手很靈巧，擅長做料理

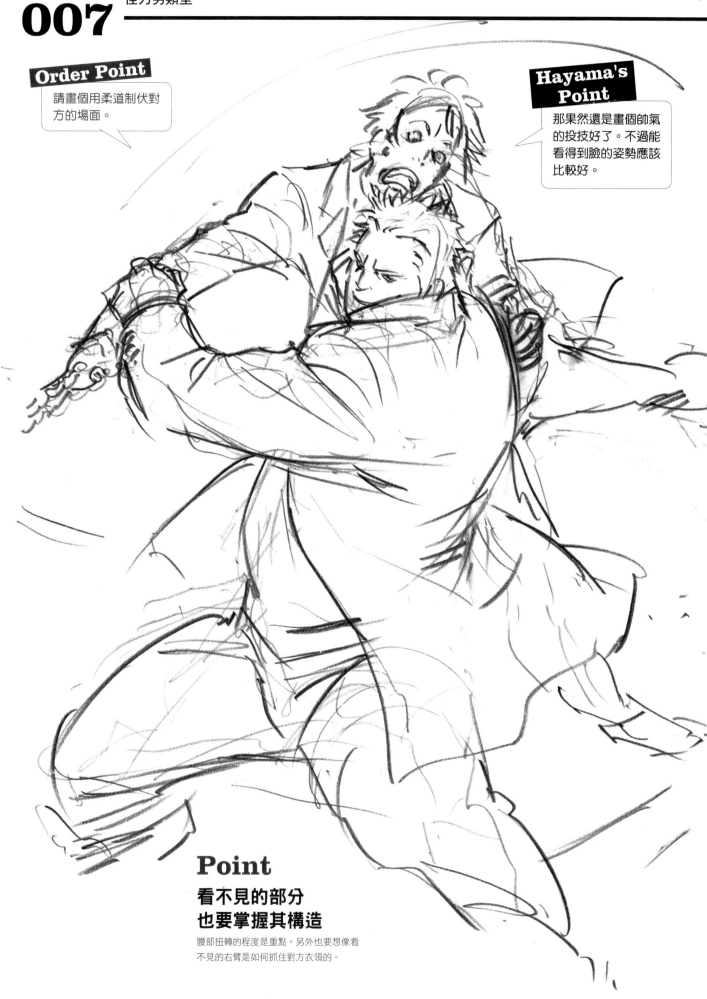

Order Point

請畫個用柔道制伏對方的場面。

Hayama's Point

那果然還是畫個帥氣的投技好了。不過能看得到臉的姿勢應該比較好。

Point

看不見的部分
也要掌握其構造

腰部扭轉的程度是重點。另外也要想像看不見的右臂是如何抓住對方衣領的。

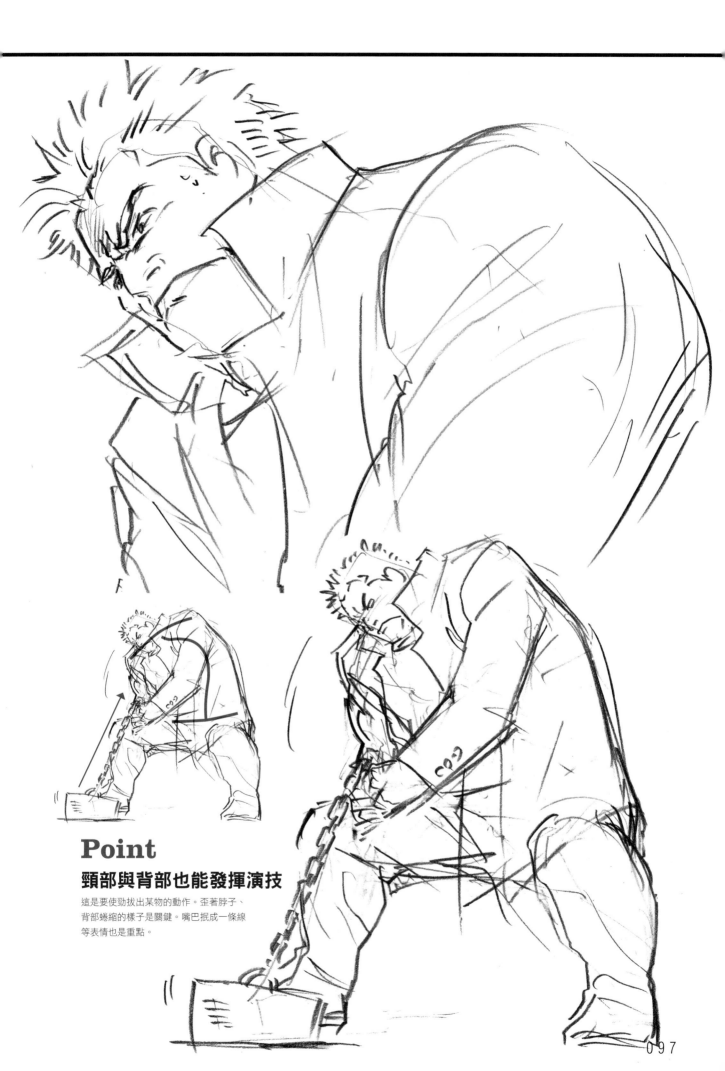

Point
頸部與背部也能發揮演技

這是要使勁拔出某物的動作。歪著脖子、
背部蜷縮的樣子是關鍵。嘴巴抿成一條線
等表情也是重點。

Character Setting Table
角色表

Order Point
請設計一個充滿怪力
的壯漢角色。

Hayama's Point
整個身體大了一圈，
而為了避免看起來輕
盈，軀幹又再試著畫
得更大一點。

由於其怪力、壯碩再加上貪
吃鬼的屬性，因此我把身體
畫得很大。不過令人意外的
是也有纖細的一面，還會親
手做料理，所以表情設計得
相當柔和、溫厚。

身體比較巨大，所以制服
的釦子扣不起來。在使用
柔道技巧時，制服敞開也
比較方便活動。

我想用溫柔的表情強調他自豪於力大無窮，
不過也老實忠厚的形象。比起描繪典型的美
男子，我覺得像胖子這種特色鮮明、容易理
解的角色更有魅力，畫起來也開心很多。

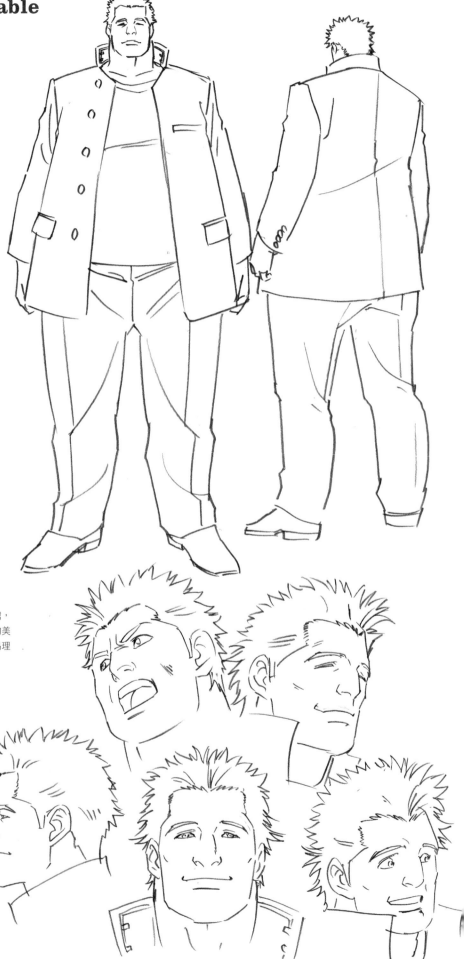

Technique Point

壯漢角色的眼睛大小

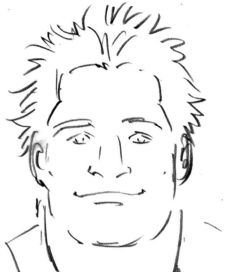

據說所有人類的眼睛大小都是相同的（雖說眼瞼的大小會影響外觀上整體眼睛的大小）。因此，當整張臉變得比較寬大時，把眼睛畫得看起來小一點，才會比較符合壯漢的形象。

壯漢也有多種不同的肌肉類型

壯漢角色的特徵之一就是發達的肌肉，不過因為貪吃鬼屬性，肚子比常人突出不少，因此腹部肥胖是這個角色最明顯的特色。

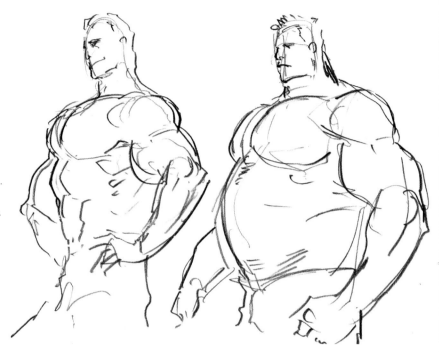

舉起重物時的表情（以p.097的圖為例）

1

先簡單畫出整張臉，再從眼睛仔細畫上去。

2

嘴巴抿起來，眉間產生皺紋，畫出使勁出力的苦悶表情。

3

最後畫上頭髮與制服衣領就完成了。

設定此角色的思維

在組建團隊時，我覺得放進貪吃的壯漢角色，團隊看起來會比較豐富有趣。

設定成柔道社成員，而反派方體型類似的「013：不良壯漢類型」則設定為所屬美式足球社，做出日本競技與美國競技之間的對比。

體型巨大、充滿威壓感，但笑容很可愛。這種落差感是這個角色的魅力，私下其實挺受到班上女生的歡迎。

為了突顯愛吃東西的個性，不時插入正在吃東西的場面也能有效表現這個角色的特質。

家中代代都進行柔道訓練，兄弟也都有練柔道，設定上每位兄弟的臉都長得很像。這種設定能讓故事中家人登場時增添不少趣味性。

Collection of Pauses
角色姿勢集

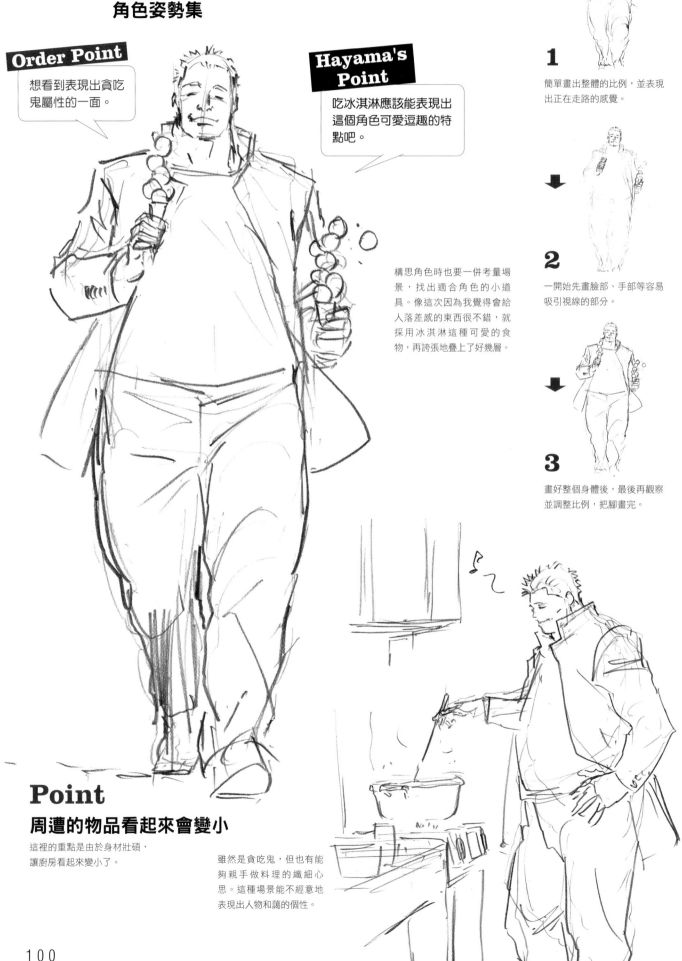

Order Point

想看到表現出貪吃鬼屬性的一面。

Hayama's Point

吃冰淇淋應該能表現出這個角色可愛逗趣的特點吧。

構思角色時也要一併考量場景，找出適合角色的小道具。像這次因為我覺得會給人落差感的東西很不錯，就採用冰淇淋這種可愛的食物，再誇張地疊上了好幾層。

1

簡單畫出整體的比例，並表現出正在走路的感覺。

2

一開始先畫臉部、手部等容易吸引視線的部分。

3

畫好整個身體後，最後再觀察並調整比例，把腳畫完。

Point
周遭的物品看起來會變小

這裡的重點是由於身材壯碩，讓廚房看起來變小了。

雖然是貪吃鬼，但也有能夠親手做料理的纖細心思。這種場景能不經意地表現出人物和藹的個性。

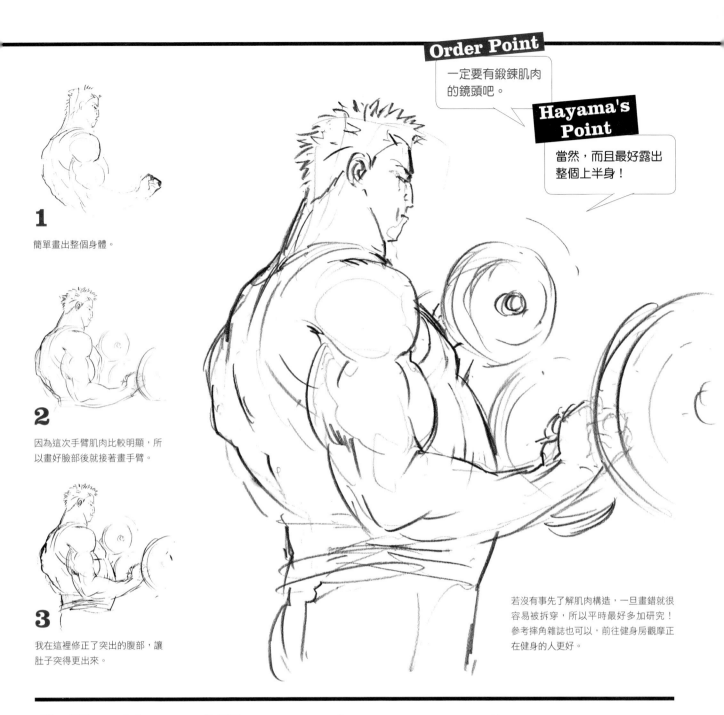

一定要有鍛鍊肌肉
的鏡頭吧。

Hayama's
Point

當然,而且最好露出
整個上半身!

1

簡單畫出整個身體。

2

因為這次手臂肌肉比較明顯,所
以畫好臉部後就接著畫手臂。

3

我在這裡修正了突出的腹部,讓
肚子突得更出來。

若沒有事先了解肌肉構造,一旦畫錯就很
容易被拆穿,所以平時最好多加研究!
參考摔角雜誌也可以,前往健身房觀摩正
在健身的人更好。

Collection of Expression 角色表情集

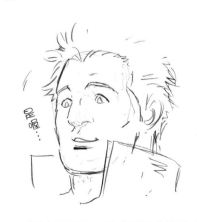

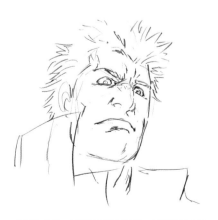

笑臉。以這個角色來說,若張開眼睛會讓眼神變
得太有力,所以閉上眼睛笑的表情看來會比較
自然。

關心某件事物的表情。張開嘴唇的程度請仔細注
意嘴唇肌肉再畫。

憤怒的表情,眉間的皺紋是重點。眉間的皺紋畫
法請自行拿鏡子參考自己的臉,確認看看該怎麼
畫。

超想看到兩個怪力男
交手的戰鬥場面。

Hayama's
Point

作畫時要注意兩個人
的重心平衡，以及微
妙的體格差異。

這是與「013：不良壯漢類型」拚力氣
的場面。身體能力同等的角色相互較勁
的情節，在任何一個故事中都非常具有
可看性。

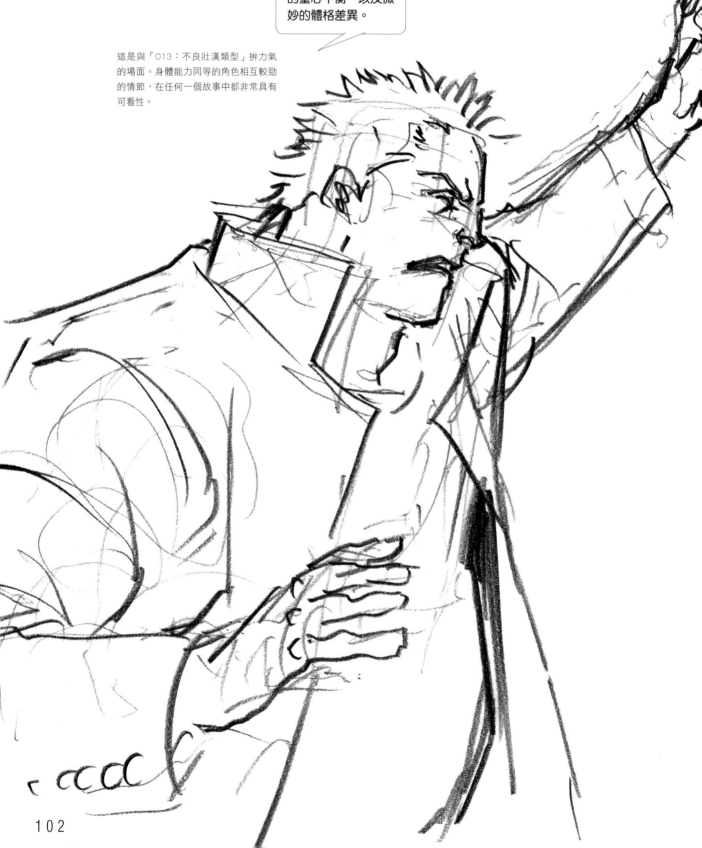

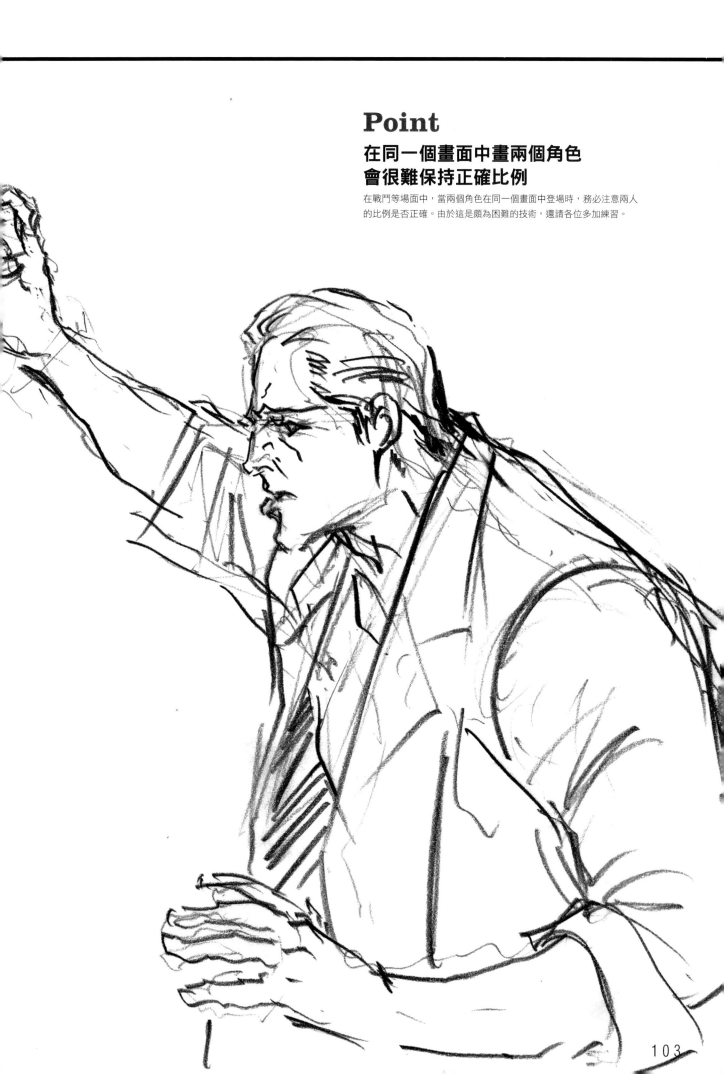

Point
在同一個畫面中畫兩個角色
會很難保持正確比例

在戰鬥等場面中，當兩個角色在同一個畫面中登場時，務必注意兩人
的比例是否正確。由於這是頗為困難的技術，還請各位多加練習。

抬起物品（應用篇）

能輕鬆抬起重物的怪力類型角色大概像這樣

輕鬆舉起物品的動作

我在這裡畫出即使是很重的物品，怪力男也能輕鬆
舉起來的感覺。一般抬起物品的動作，只要有2個
動作就可以了。

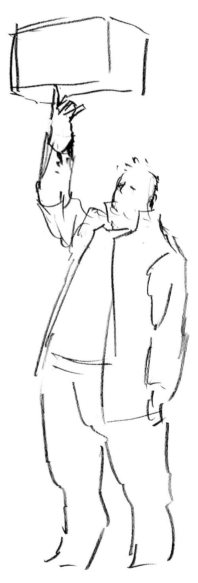

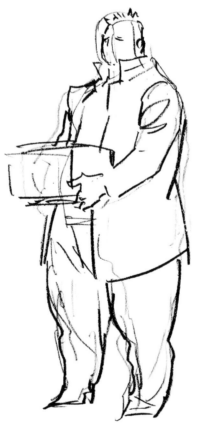

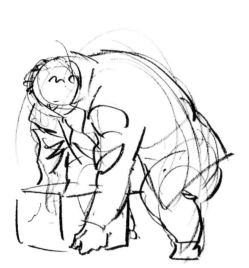

彎腰抱住物品的動作是相同的。

不過因為他能輕鬆抱起來，因此就原畫的
角度來看，只要這2個動作就足夠了。

高舉過頭的動作也相當輕鬆，用一根手指頭
就能把物品抬高。

基本動作 ➡ 參照 **p.038**

在組織中像是大姊姊般的存在，很樂於照料其他成員。可透過預知能力察覺危險。因為是類似大小姐的角色，所以適合讀書等靜態活動。

Order Point

清秀、典雅的站姿或許很適合她。

Hayama's Point

手捧著文庫本閱讀的模樣應該不錯。

現在正是讀書之秋。讀書是件好事！

Name:
天目‧蓉子

Character Data:

- 17歲／女性／所屬於韻律體操社
- 個性與穩重的母親相似
 ※同伴間發生爭執時會負責安撫他們
- 具有預知能力，是「002：勸誘者類型」的得力助手

- 做事認真，擔任班長
- 雙親是公務員，相當有禮貌
- 使用的道具是韻律體操的彩帶
 ※彩帶不用來攻擊，而是用來綑綁敵人

Character Setting Table
角色表

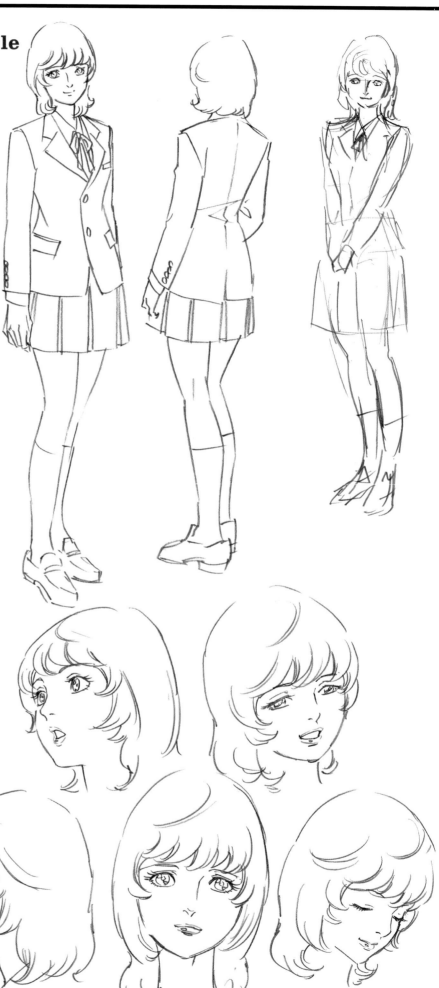

Order Point

請設計一位清純的女性角色。

Hayama's Point

為了讓人感受到母性，身材比較豐滿一點。

由於是帶有母性光輝的角色，所以整體而言比「005：女主角類型」更有肉，表情與輪廓也非常柔和。個性文靜，舉止優雅。

要注意別加上多餘的細節。雖然最近有不少細節過剩的畫法，不過我想只要將特徵整理得當就可以了。

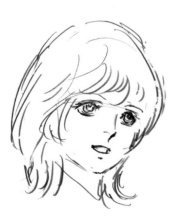

櫻桃小嘴可以給人清純、很有氣質的感覺。因為女主角的形象比較有活力，所以這邊將五官畫得小巧一點，以做出對比。表情不會太誇張，形象比較成熟穩重。

Technique Point

舞動彩帶的姿勢（以p.108的圖為例）

1 簡單畫出全身的草圖。

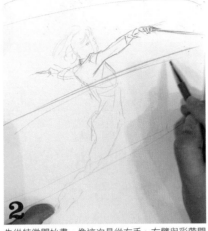

2 先從特徵開始畫。像這次是從右手、右臂與彩帶開始下筆。

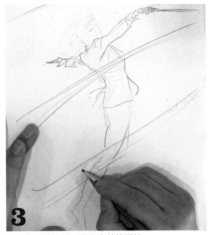

3 注意全身的比例，再畫出其他細節。

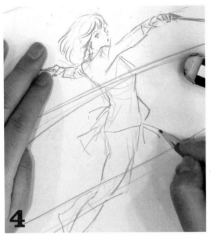

4 畫好臉部後，接著畫裙子等服裝部分。服裝若有動作感，便能呈現出臨場感。

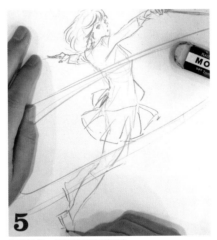

5 調整比例，同時繼續畫到腳尖。

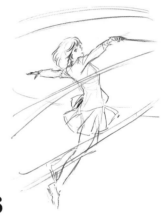

6 完成。

描繪因風飄逸的頭髮（以p.109的圖為例）

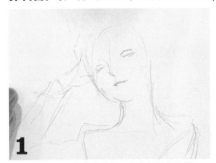

1 稍微畫出有些低視角的草圖。注意右手的比例。

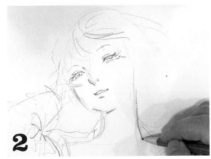

2 接著畫出眼睛、嘴巴與鼻子。為了表現其豐盈的臉頰，下巴的線條就不要畫得太明顯。

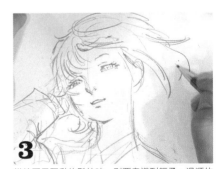

3 描繪因風飄動的髮絲時，則要意識到輕柔、滑順的感覺。

設定此角色的思維

若團隊裡有個像是母親般充滿包容力的角色，就能塑造出可以為成員提供心理諮詢，暗中支持成員心理狀態的幕後推手。

活用預知能力，處於總司令官的助手立場。設定上當敵人接近時，能夠早一步通知成員威脅即將來到。

個性認真老實，擔任班長。加上雙親都是公務員的設定，進一步強調家

人也很有禮節的背景。這種性格使她與「004：博士類型」非常友好。因為沒什麼戰鬥角色的感覺，所以採用韻律體操中使用的彩帶當成武器。彩帶不用來攻擊，只是用來綑綁敵人而已。

Collection of Pauses
角色姿勢集

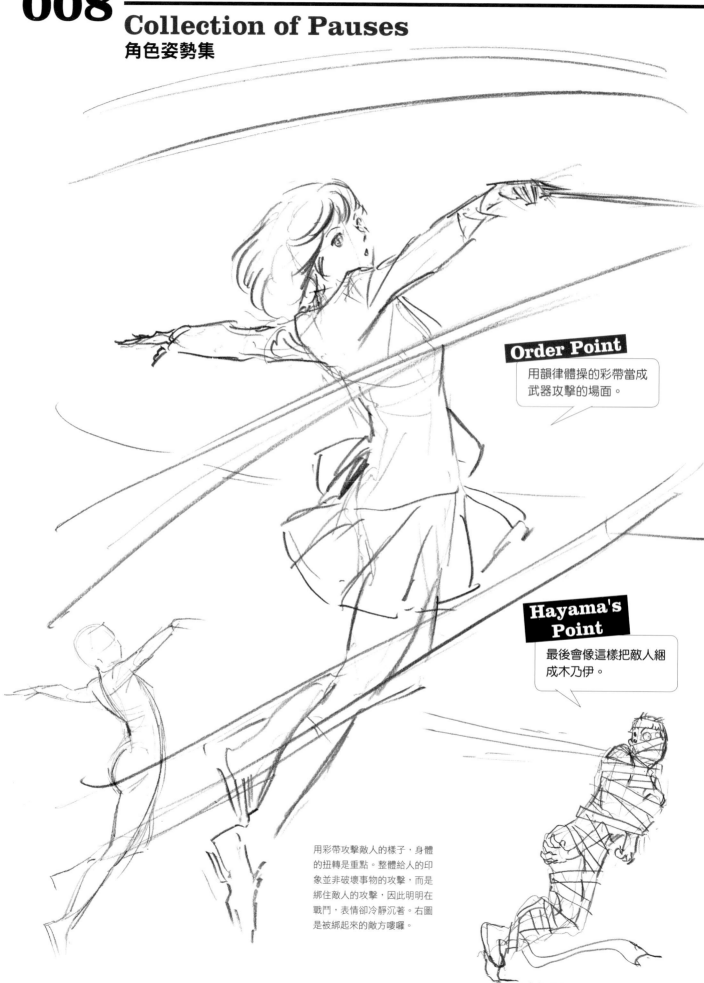

Order Point

用韻律體操的彩帶當成
武器攻擊的場面。

Hayama's Point

最後會像這樣把敵人綑
成木乃伊。

用彩帶攻擊敵人的樣子，身體
的扭轉是重點。整體給人的印
象並非破壞事物的攻擊，而是
綁住敵人的攻擊，因此明明在
戰鬥，表情卻冷靜沉著。右圖
是被綁起來的敵方嘍囉。

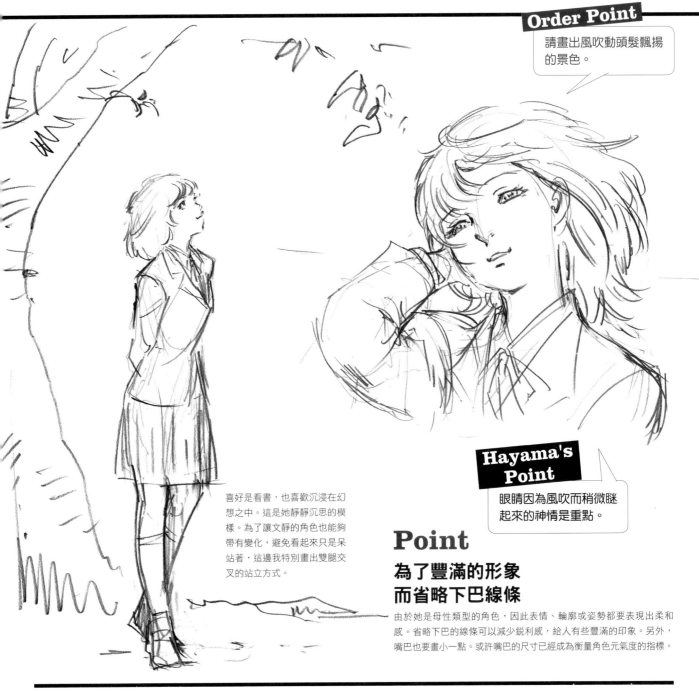

Order Point

請畫出風吹動頭髮飄揚的景色。

喜好是看書，也喜歡沉浸在幻想之中。這是她靜靜沉思的模樣。為了讓文靜的角色也能夠帶有變化，避免看起來只是呆站著，這邊我特別畫出雙腿交叉的站立方式。

Hayama's Point

眼睛因為風吹而稍微瞇起來的神情是重點。

Point

為了豐滿的形象
而省略下巴線條

由於她是母性類型的角色，因此表情、輪廓或姿勢都要表現出柔和感。省略下巴的線條可以減少銳利感，給人有些豐滿的印象。另外，嘴巴也要畫小一點。或許嘴巴的尺寸已經成為衡量角色元氣度的指標。

Collection of Expression 角色表情集

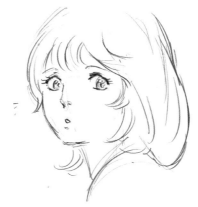

煩惱「該怎麼辦，要吃什麼呢」的樣子。嘴角與手指共同塑造了表情。

注意到某事而回頭的感覺。重點在於臉上帶著表情，但留有穩重氣質的眼角仍透露了原本的性格。

即使神情認真，但圓潤的眼角還是流露了母性，仍保持溫文儒雅的態度。

Column 02

關於OBAKE這個技巧

特意留下動作殘影的手法稱為「OBAKE」。雖然能有效表達出動作的爆發力，但也稍微帶有一絲滑稽感，因此不適合用在嚴肅的場面。請因時制宜採用這個手法。

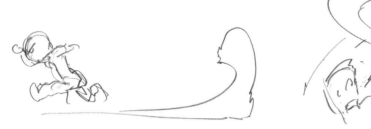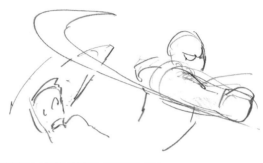

右圖耍雙截棍的動作就用了OBAKE。打到對方時產生像火花的效果也是OBAKE的一種。

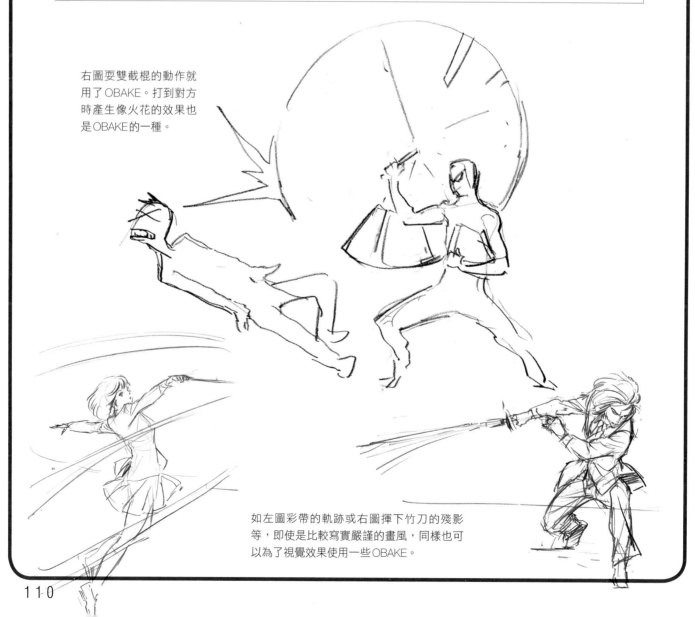

如左圖彩帶的軌跡或右圖揮下竹刀的殘影等，即使是比較寫實嚴謹的畫風，同樣也可以為了視覺效果使用一些OBAKE。

Character
009 學生會長類型

並未加入組織，而是以學生會的名義挑戰不良軍團的學生會長。雖然這樣的造型同樣流露出法外之徒般的冷酷感，但其實是菁英家族出身的資優生。

Order Point

請畫個手持劍道竹刀的場面。

對於你們的惡行惡狀，身為學生會長的我可不會悶不吭聲！

嗯？怎麼了？在打架？

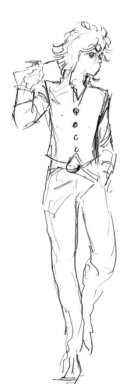

Hayama's Point

將竹刀從袋子裡抽出來的動作應該挺帥的。

Point
學習的運動有時會影響平常的姿勢舉止

劍道是種需要保持正確姿勢的運動，因此這個角色的姿勢應該要很漂亮。如武士從腰間的劍鞘拔刀，我試著畫出扭轉腰部，從袋子裡拔刀的動作。從竹刀到左手竹刀袋的線條要畫出拔刀時的動作感。

Name:
伊良原・武

Character Data:
● 17歲／男性／所屬於劍道社／學生會長
● 並未加入組織，屬於第三勢力的學生會
● 受到女學生們崇拜的美男子
● 腦袋當然也很好！
● 平時修習劍道，舉止端莊

● 雙親其實是文科省官僚
　※ 但厭惡雙親的做法，因此不贊同組織的存在
● 單戀「005：女主角類型」
● 使用的道具是竹刀

Character Setting Table
角色表

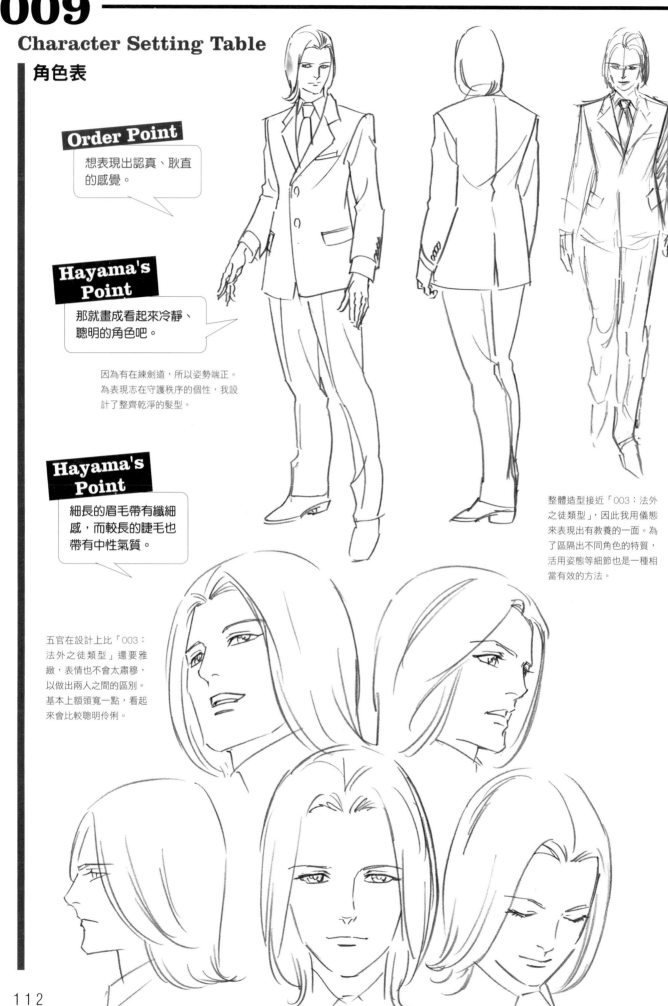

Order Point

想表現出認真、耿直的感覺。

Hayama's Point

那就畫成看起來冷靜、聰明的角色吧。

因為有在練劍道,所以姿勢端正。為表現志在守護秩序的個性,我設計了整齊乾淨的髮型。

Hayama's Point

細長的眉毛帶有纖細感,而較長的睫毛也帶有中性氣質。

整體造型接近「003:法外之徒類型」,因此我用儀態來表現出有教養的一面。為了區隔出不同角色的特質,活用姿態等細節也是一種相當有效的方法。

五官在設計上比「003:法外之徒類型」還要雅緻,表情也不會太肅穆,以做出兩人之間的區別。基本上額頭寬一點,看起來會比較聰明伶俐。

Technique Point

拔刀姿勢（以p.111的圖為例）

1
一開始先決定好竹刀的位置與角度，並畫出全身的草圖。

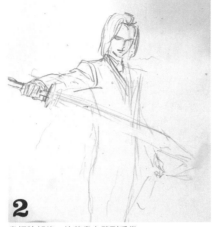

2
畫好臉部後，接著畫右臂到手掌。

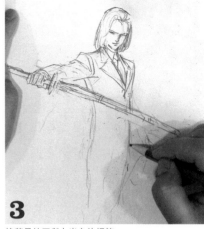

3
接著是竹刀與上半身的細節。

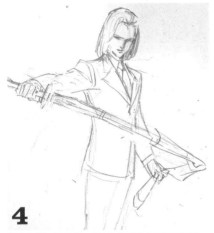

4
畫上左臂、竹刀袋，檢查上半身的比例是否正確。

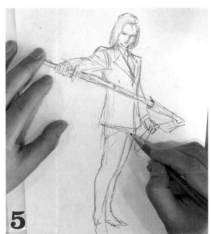

5
畫出下半身。

6
調整腳的位置，完成。

比例難抓的姿勢要多次調整（以p.115的圖為例）

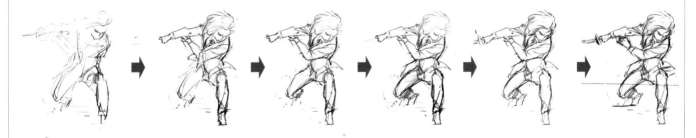

在這段繪製過程中，我多次調整了下半身，特別是右腳的位置更動最多次。

設定此角色的思維

雙親是文科省官僚，因此他其實可以運用這個立場，然而他與父母之間有隔閡，也不喜歡他們的做法，因此與組織保持一定距離。

若在故事裡放入學生會這個第三勢力，就能在故事中盤打開新的發展。

身為學生會長，個性嚴謹認真，而且長相俊美，深受女性歡迎。我給了他比較成熟的人物形象，與組織的「001：英雄類型」或「003：法外之徒類型」截然不同。

雖然以不同於組織的方式與不良軍團戰鬥，但也有學生會等後盾。透過學生會這層關係，與「008：母性角色類型」關係不錯，不過單戀的對象是「005：女主角類型」。

Collection of Pauses
角色姿勢集

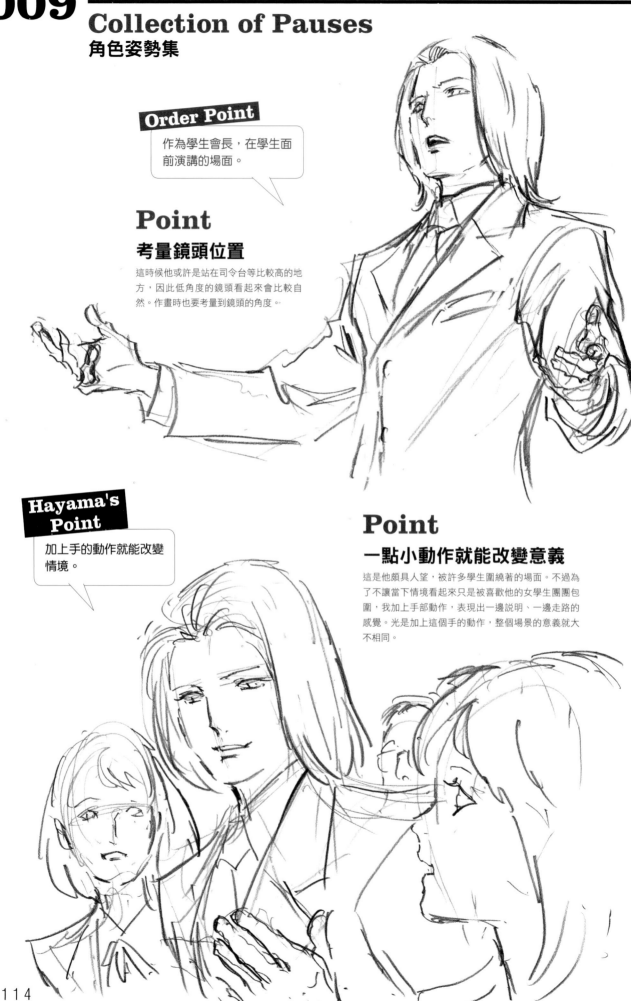

Order Point

作為學生會長,在學生面前演講的場面。

Point
考量鏡頭位置

這時候他或許是站在司令台等比較高的地方,因此低角度的鏡頭看起來會比較自然。作畫時也要考量到鏡頭的角度。

Hayama's Point

加上手的動作就能改變情境。

Point
一點小動作就能改變意義

這是他頗具人望,被許多學生圍繞著的場面。不過為了不讓當下情境看起來只是被喜歡他的女學生團團包圍,我加上手部動作,表現出一邊說明、一邊走路的感覺。光是加上這個手的動作,整個場景的意義就大不相同。

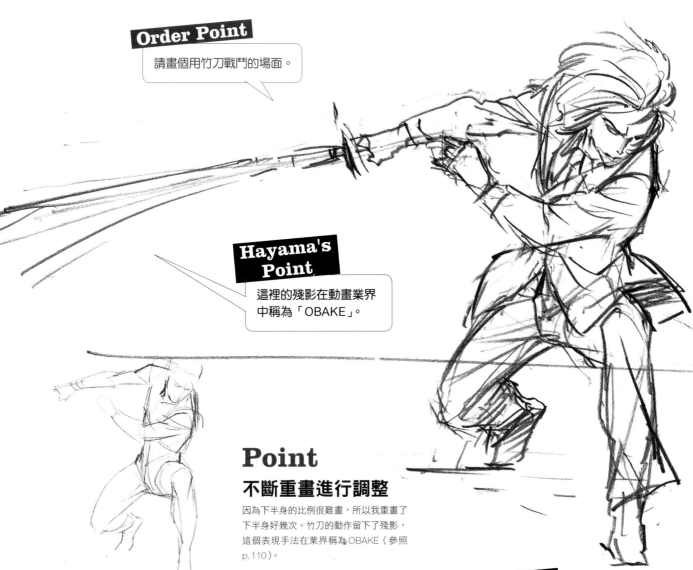

Order Point

請畫個用竹刀戰鬥的場面。

Hayama's Point

這裡的殘影在動畫業界中稱為「OBAKE」。

Point
不斷重畫進行調整

因為下半身的比例很難畫，所以我重畫了下半身好幾次。竹刀的動作留下了殘影，這個表現手法在業界稱為OBAKE（參照p.110）。

Hayama's Point

偏移視線的動作看起來會像在思考什麼事。

Collection of Expression
角色表情集

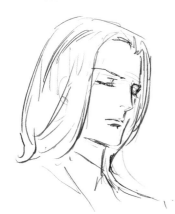

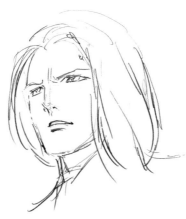

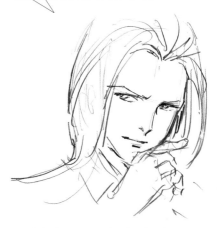

閉上眼睛深思的表情。即便是男性，這種角色睫毛畫得長一點也沒關係。

焦急的表情。流下汗滴是重點。

突然想到某種可能性的表情。將視線移向其他地方，可以讓角色看起來像在思索。

那個畫法錯了喔！

再次確認容易畫錯的動作吧。

出鏡

與入鏡相同，離開畫面的出鏡也常看到錯誤的動作，請各位小心注意。

直接往旁邊滑出去是不自然的動作

直接平移，滑出畫面的出鏡是不自然的，這樣動作太過單調。

瞬間低下身體的動作

任何動作都有預備動作，因此身體一瞬間移到畫面下方的動作會自然許多。有時候真人影集會出現許多值得參考的片段，各位不妨多觀察看看。

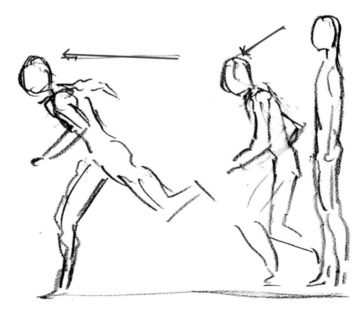

從靜止狀態開始動作時，會有預備動作，因此先彎腰再跑出去的動作才是自然的。作畫時，需要像這樣考量到連鏡頭都沒有拍到的部分。

Character 010 女教師類型

在故事中盤，為了提升主角能力，作為訓練師派遣而來的角色。是劇中成熟女性的象徵，帶有一點性感氛圍。

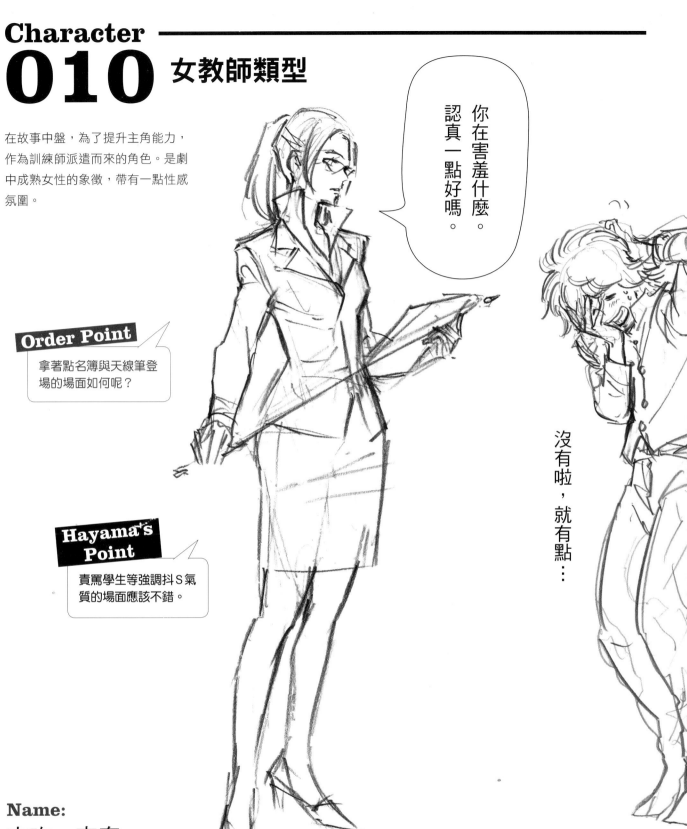

Order Point

拿著點名簿與天線筆登場的場面如何呢？

Hayama's Point

責罵學生等強調抖S氣質的場面應該不錯。

Name:
穴吹・杏奈

Character Data:

- 27歲／女性／派遣教師
- 性感的成熟女性
- 個性有點苛刻
- 為了提升主角的能力而被派遣過來的女教師

- 「002：勸誘者類型」是她高中時代的恩師
- 在故事中盤當主角感到自身能力的極限時，作為訓練師登場
- 使用的道具是天線筆
 ※將天線筆當成鞭子使用的S女氣質

Character Setting Table
角色表

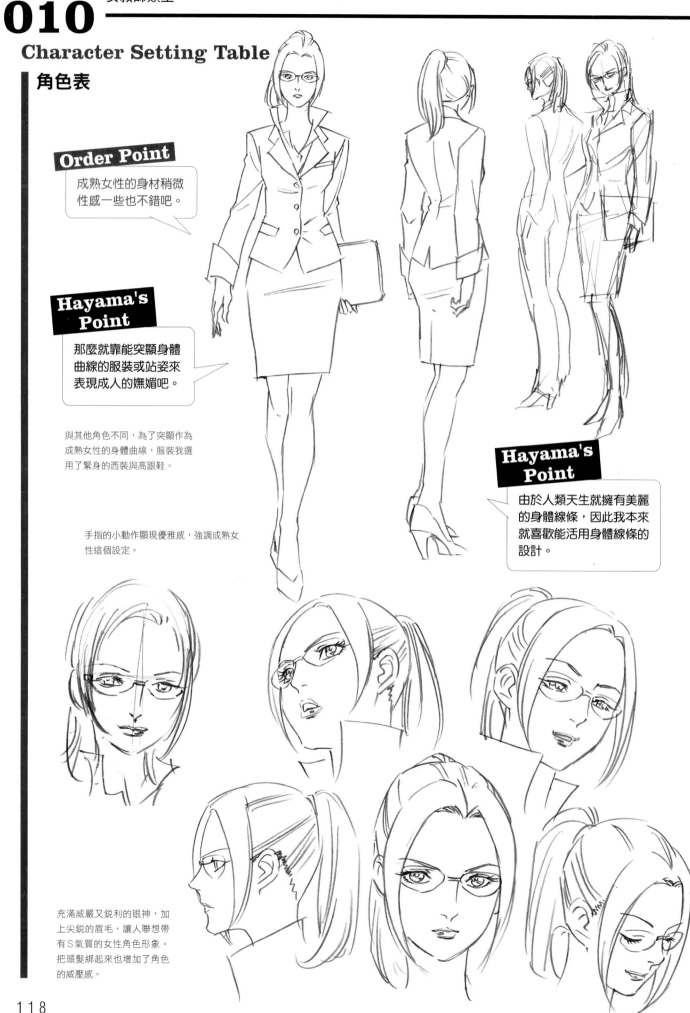

Order Point

成熟女性的身材稍微
性感一些也不錯吧。

Hayama's Point

那麼就靠能突顯身體
曲線的服裝或站姿來
表現成人的嫵媚吧。

與其他角色不同，為了突顯作為
成熟女性的身體曲線，服裝我選
用了緊身的西裝與高跟鞋。

手指的小動作顯現優雅感，強調成熟女
性這個設定。

Hayama's Point

由於人類天生就擁有美麗
的身體線條，因此我本來
就喜歡能活用身體線條的
設計。

充滿威嚴又銳利的眼神，加
上尖銳的眉毛，讓人聯想帶
有S氣質的女性角色形象。
把頭髮綁起來也增加了角色
的威壓感。

Technique Point

成人女性的舉止（以p.117的圖為例）

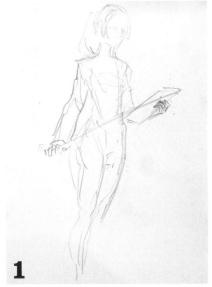

1

畫出全身的草圖。這時候就要意識到成人女性的儀態。

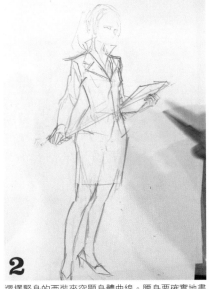

2

選擇緊身的西裝來突顯身體曲線。腰身要確實地畫出來。

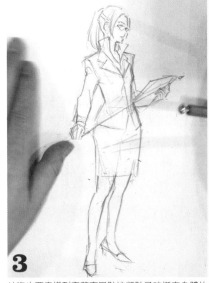

3

站姿也要意識到穿著高跟鞋這類鞋子時挺直身體的姿勢，務必表現出成人的特徵。

表現具威壓感的氣質（以p.120的圖為例）

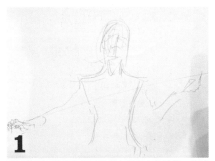

1

描繪草圖，並留意鏡頭是擺在低角度的狀態。注意臉部的角度。

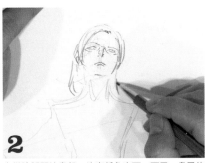

2

先從臉部開始畫起。注意低角度下，下巴、鼻子的形狀。

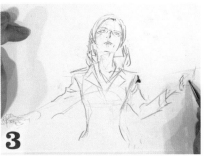

3

畫出全身，並仔細描繪指尖等纖細的部分。

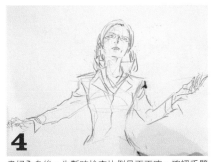

4

畫好全身後，先暫時檢查比例是否正確，確認手臂位置或手指細節。

5

修正左臂的位置，接著修正了左手手指，讓動作看起來更優雅。

6

畫上天線筆就完成了。天線筆放在手指上的動作不僅表現出威壓感，也帶有優雅的氣質。

設定此角色的思維

因為我想讓性感的成人女性登場，所以就由女性教師類型的角色擔任這個工作。

除了是教師，也是協助「001：英雄類型」提升能力的訓練師，幫助他突破自己的極限。在故事中盤登場，推動劇情發展。

「002：勸誘者類型」是她高中時代的恩師。若在編排劇情時埋下人際關係的伏筆，就能讓登場人物間的互動變得更有趣。

畢竟組織成員終究只是一群高中生，藉由成人女性的登場，或許能提高成員的緊張感。譬如她會與主角「001：英雄類型」做一對一訓練，那麼「005：女主角類型」可能就會感到嫉妒。

Collection of Pauses
角色姿勢集

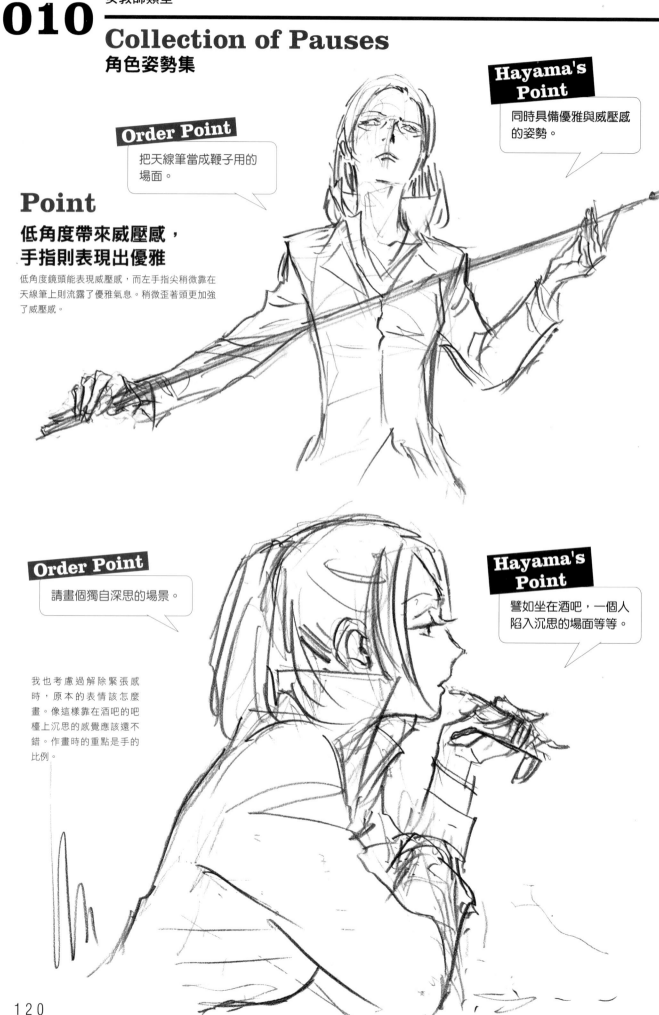

Hayama's Point

同時具備優雅與威壓感的姿勢。

Order Point

把天線筆當成鞭子用的場面。

Point
低角度帶來威壓感，
手指則表現出優雅

低角度鏡頭能表現威壓感，而左手指尖稍微靠在天線筆上則流露了優雅氣息。稍微歪著頭更加強了威壓感。

Order Point

請畫個獨自深思的場景。

Hayama's Point

譬如坐在酒吧，一個人陷入沉思的場面等等。

我也考慮過解除緊張感時，原本的表情該怎麼畫。像這樣靠在酒吧的吧檯上沉思的感覺應該還不錯。作畫時的重點是手的比例。

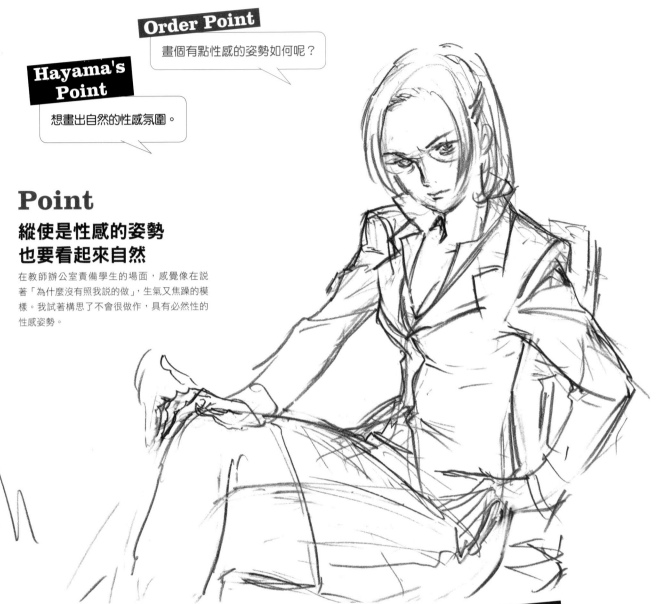

Order Point

畫個有點性感的姿勢如何呢？

Hayama's Point

想畫出自然的性感氛圍。

Point

縱使是性感的姿勢 也要看起來自然

在教師辦公室責備學生的場面，感覺像在說著「為什麼沒有照我說的做」，生氣又焦躁的模樣。我試著構思了不會很做作，具有必然性的性感姿勢。

Hayama's Point

為眼鏡加上高光是種能夠隱藏人物情緒的手法。

Collection of Expression
角色表情集

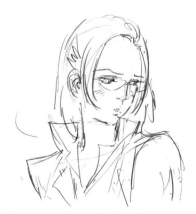

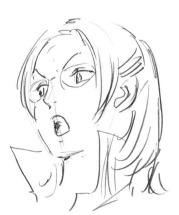

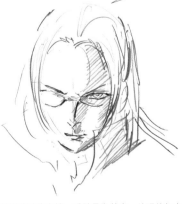

臉紅害羞的表情。嘴角的描寫是關鍵。

罵人「不要拖拖拉拉！」時的表情。

深思謀略時的表情。重點是為其中一片眼鏡加上高光。

Column 03

想成為角色設計師或動畫師所需的能力

在日本動畫業界，只有少數人能完全靠角色設計這一職位謀生，比較多是先從動畫師開始，進入業界後慢慢爬到原畫、作畫監督，最後才著手進行角色設計工作的例子。因此一般而言，大部分人平時多半是進行原畫工作，偶爾才擔任作畫監督或角色設計。若覺得突然進行角色設計很困難，可以先從動畫開始累積經驗。

動畫師
→
原畫師
→
作畫監督
→
角色設計

啊啾～

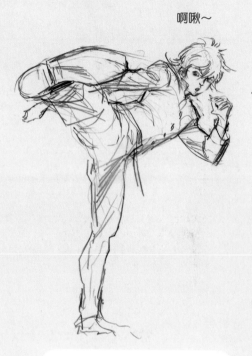

成為角色設計的道路

進入動畫製作公司，從這裡開始！

動畫師

首先，成為動畫師後最初的工作是原畫的描摹。動畫師會把原畫放在透寫台上，將原畫描下來，這對所有動畫工作者來說也是一種訓練方式。基本上動畫師需要相當的素描能力，還請先學習素描等基礎，打好自己的底子吧。

太好啦！成為原畫人員了！

原畫師

從頭開始畫圖的工作要到成為原畫師後才能擔任。參考角色表或分鏡，畫出動畫中的關鍵畫格。有時也要參考原作來作畫。原畫師需要技術與品味，在整個動畫繪製過程中也是特別重要的職位。

終於當上作畫監督了，厲害吧！

作畫監督

為了統整多位原畫師的角色畫風，便誕生作畫監督這個檢查並修正原畫的職位。有時候視情況，作畫監督自己也要負責繪製原畫。成為作畫監督可說是原畫師獲得認同的證明。不過有些作品還有總作畫監督這個更高的職位。

基礎愈是紮實的人，作畫速度就愈快，也愈精確。

當掌握動畫製作中作畫的每個步驟時，就會自然了解哪些地方應該省略、哪些地方應該畫得誇張。此外，素描的基礎能力打得好，而且對人體構造有相當了解的人，才能快速又精確地作畫。如此一來，繪畫的作業量也會增加，大幅增加經驗，才能進步飛快。

角色設計

哇～～終於也能進行角色設計了！

基於企劃書來設計角色的工作。因為有許多動畫師會參與動畫製作，所以若是有原作的作品，就必須將角色設計得任何人都能畫，不會太過複雜。雖然必須盡可能減少線條，但其實這個職位需要相當高度的技術與品味。

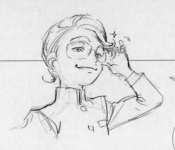

各種令人意外卻必要的事項

絕對需要素描能力！

動畫師需要畫相當大量的圖，而這時候會要求動畫師擁有快速且精準描繪的能力。素描的基礎會在這時候派上用場。先學會基礎的素描絕對不會吃虧！

隨身帶著美術用的人體解剖圖！

進行人物描繪時，最需要的知識就是人體構造。無論骨骼還是肌肉的形狀，只要想畫出人體的立體感，就必須了解其構造，這關乎作畫的品質與正確程度。請在手邊放一本人體解剖圖吧。

日常生活中的觀察力培養

請試著從平常就養成觀察人類動作或物體形狀的習慣！觀察得到的結果必定能幫助自己提升作畫能力。特別是手的動作要多費心力，仔細觀察。

別疏忽搜集資料的能力

雖然不看實際物體來作畫也可以，然而若只是隨意描繪不了解的部分，那就可能畫出不正確、不合邏輯的圖，會在網路上被人笑一輩子。因此還是盡可能搜集資料，每次作畫都拿來參考吧。

模仿高手的作畫也是一種練習

譬如衣服的皺褶等，我想有不少人一開始也不知道該怎麼下手作畫吧。像這種時候，高手就擁有能夠省略這些細節卻能保持作畫水準的品味。模仿高手的畫法也是種練習。

線條務必畫得漂亮

為避免一下粗、一下細等差異過大的線條，畫出乾淨的線條是動畫師的基礎。靠描摹來練習畫線條吧。

各種經驗都可能派上用場！

經驗可以幫助你描寫到非常細節的部分。譬如玩過音樂的人就會了解樂器的尺寸或拿法，喜歡汽車或機車的人就能畫出車子的形狀或駕駛時的準確姿勢。體驗各種活動是絕對不會吃虧的。

在鏡子前擺出姿勢確認是否正確

如果無法畫好手腳或某些動作，可以在鏡子前自己擺出姿勢來確認。雖然被人看到會滿害羞的，但這是很重要的技巧。

Character
011 反派 不良少年老大類型

與組織敵對的不良軍團首領。平時總是一臉不耐煩，但會將下巴收起來，不給人可乘之機。之所以收下巴，是因為下巴為人類弱點之一，而他總是警戒著這點，不露出任何破綻。

Order Point

在校園一隅叼著菸的感覺。

Hayama's Point

試著讓他靠在校舍的牆壁上。

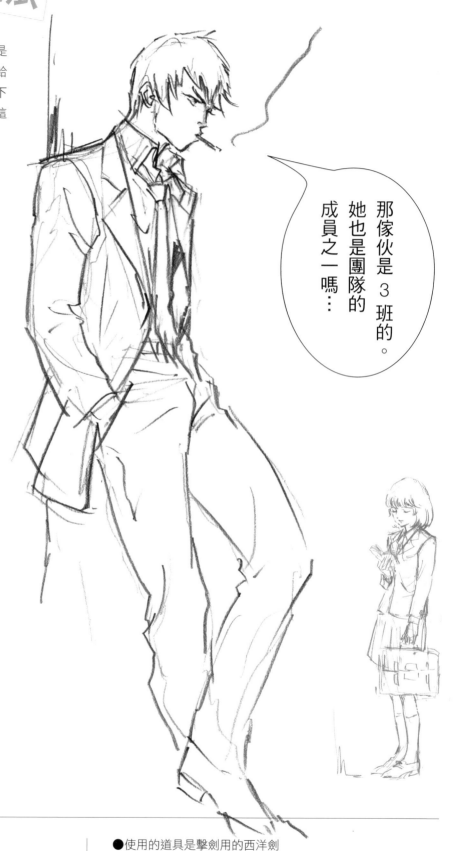

那傢伙是3班的。她也是團隊的成員之一嗎…

Name:

百目鬼・和也

Character Data:

- 17歲／男性／所屬於擊劍社
- 身上有許多謎團
- 另有拳擊經驗，空手格鬥也很強（左撇子）
- 雖是型男，但面相兇惡
- 使用的道具是擊劍用的西洋劍
- 被丟棄在「嬰兒郵箱」，由育幼院扶養成人，因此極度憎恨整個社會
- 被「008：母性角色類型」所吸引

Character Setting Table
角色表

Order Point

畢竟是反派，希望設計成壞人臉。

Hayama's Point

反派也要有個人魅力。單眼皮更能與主角做出區別。

設定成左撇子，這樣與「001：英雄類型」對峙時，在特定角度的構圖下能發揮頗具震撼力的效果。

像是沒補充鈣一樣整天散發著厭世的氣氛。動物們感覺也會警戒他。

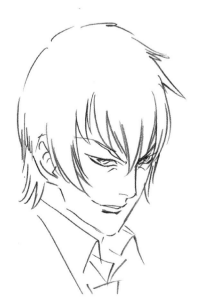

相較於「001：英雄類型」的雙眼皮，為了做出對比，我將他設計成單眼皮且眼角細長。

Collection of Pauses
角色姿勢集

Order Point

請畫個拳擊風格的武打架式。

Hayama's Point

為了與主角做出對比而設定成左撇子。

伸出去的右手放在容易打出刺拳的位置，左手則擺在下顎前保護下顎。由於要到出拳時，拳頭才會緊緊握住，因此在這個狀態中，我畫出拳頭只有稍微握住的感覺。

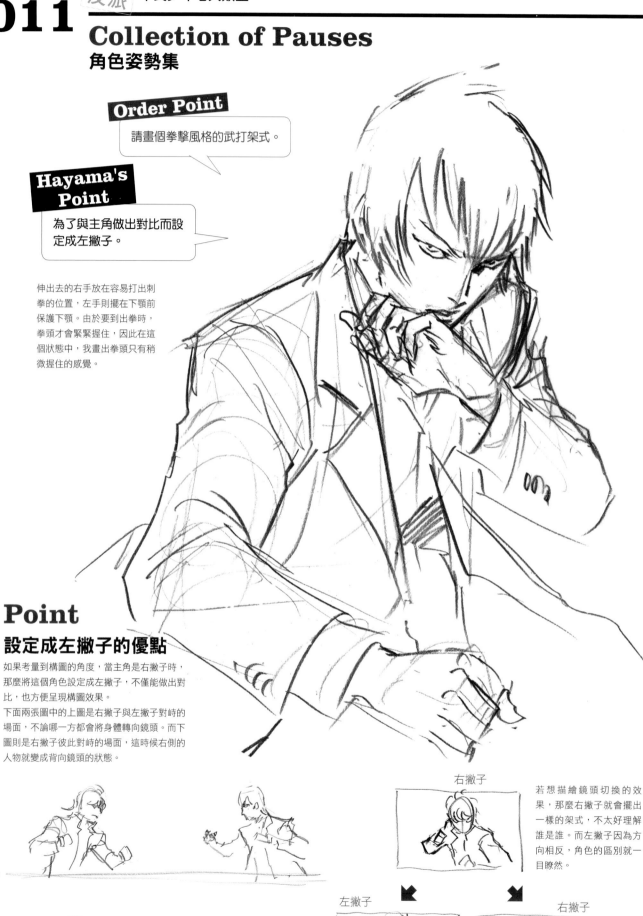

Point
設定成左撇子的優點

如果考量到構圖的角度，當主角是右撇子時，那麼將這個角色設定成左撇子，不僅能做出對比，也方便呈現構圖效果。

下面兩張圖中的上圖是右撇子與左撇子對峙的場面，不論哪一方都會將身體轉向鏡頭。而下圖則是右撇子彼此對峙的場面，這時候右側的人物就變成背向鏡頭的狀態。

右撇子

若想描繪鏡頭切換的效果，那麼右撇子就會擺出一樣的架式，不太好理解誰是誰。而左撇子因為方向相反，角色的區別就一目瞭然。

左撇子　　　　右撇子

舉起西洋劍的感覺大概
會是什麼樣子？

背對鏡頭的狀態可以表
現出乖僻的感覺。

Point
想表現乖僻的個性
可用背對鏡頭的構圖

斜角的架式或背對鏡頭的狀態，能突顯扭曲的
情緒。另外像臉部側對畫面的狀態，則帶有一
種冷酷的感覺。

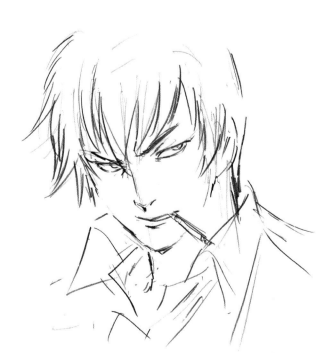

叼著菸的表情。因為是會壓抑情緒的角色，所以表情
不會有太大變化。

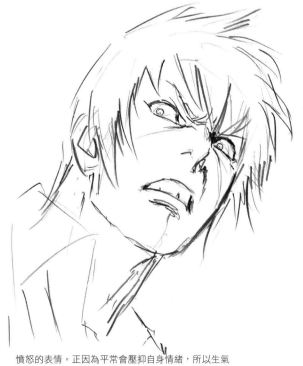

憤怒的表情。正因為平常會壓抑自身情緒，所以生氣
時看起來更是怒不可遏。

Character
012
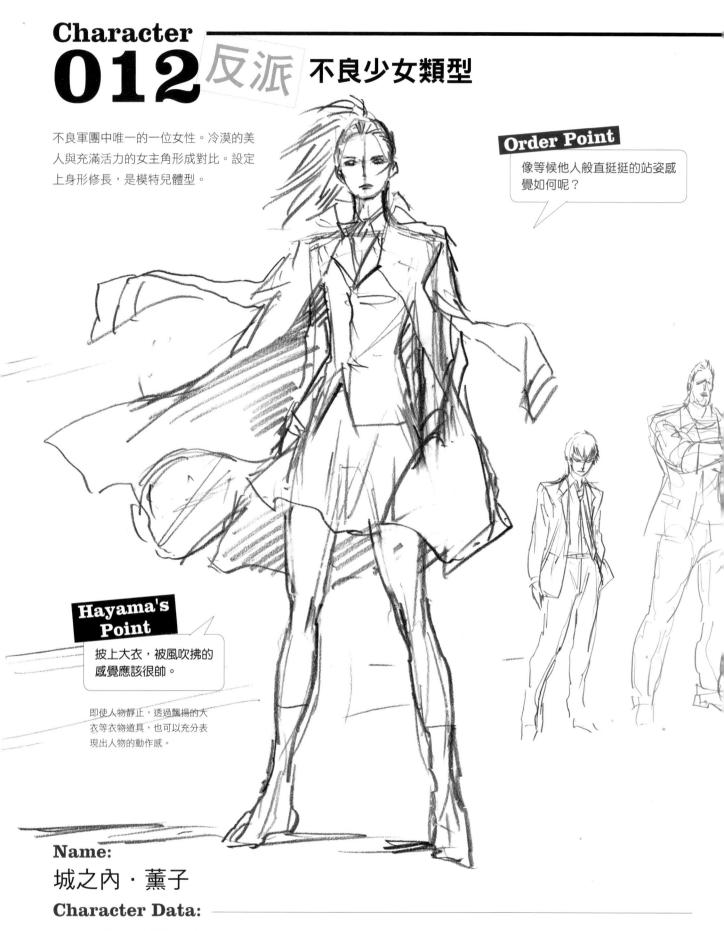

反派 不良少女類型

不良軍團中唯一的一位女性。冷漠的美人與充滿活力的女主角形成對比。設定上身形修長，是模特兒體型。

Order Point

像等候他人般直挺挺的站姿感覺如何呢？

Hayama's Point

披上大衣，被風吹拂的感覺應該很帥。

即使人物靜止，透過飄揚的大衣等衣物道具，也可以充分表現出人物的動作感。

Name:
城之內・薰子
Character Data:

● 17歲／女性／所屬於網球社

● 身上有許多謎團

● 峰不二子類型的冰山美人

● 使用的道具是網球拍

● 有時候會精神不穩定

　※ 起因於父母對自己的無視

● 單戀「003：法外之徒類型」

Character Setting Table
角色表

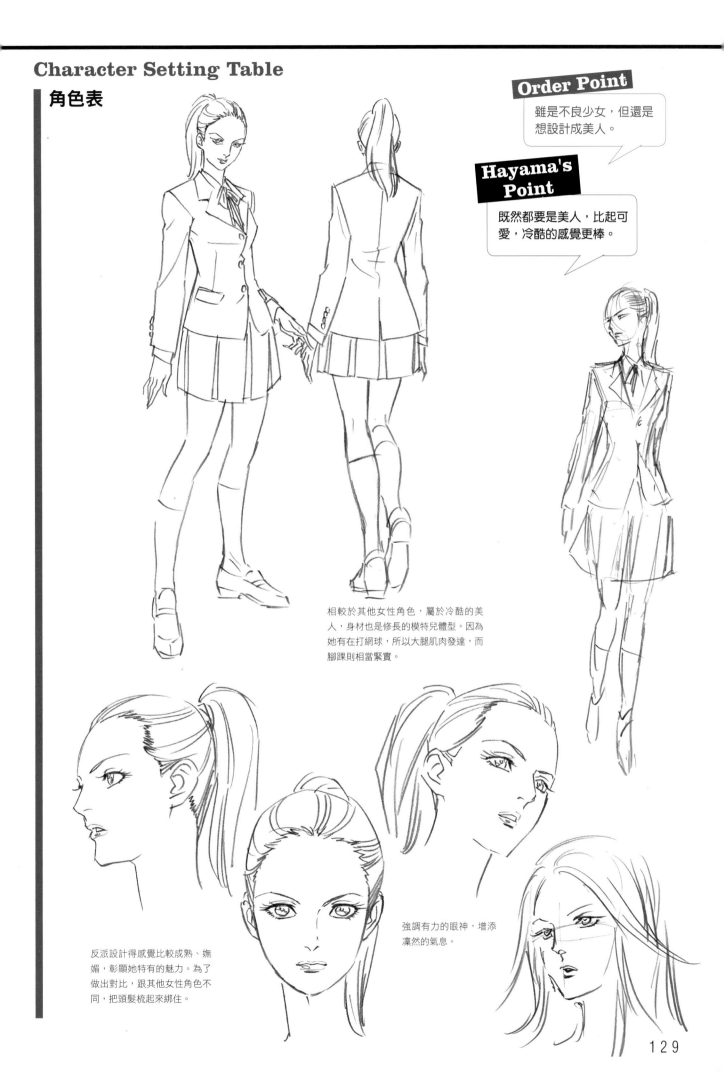

Hayama's Point

既然都要是美人，比起可愛，冷酷的感覺更棒。

相較於其他女性角色，屬於冷酷的美人，身材也是修長的模特兒體型。因為她有在打網球，所以大腿肌肉發達，而腳踝則相當緊實。

反派設計得感覺比較成熟、嫵媚，彰顯她特有的魅力。為了做出對比，跟其他女性角色不同，把頭髮梳起來綁住。

強調有力的眼神，增添凜然的氣息。

129

Collection of Pauses
角色姿勢集

Order Point

想要塑造出一種反派特有的妖豔感。

Hayama's Point

那就用女孩子由下往上看的勾魂眼神來塑造這種感覺吧。

Point
由下往上看的眼神展現性感

即使只用一個眼色，也能營造出充滿性感氛圍的情境，還請各位善加利用人物的眼神或小動作吧！

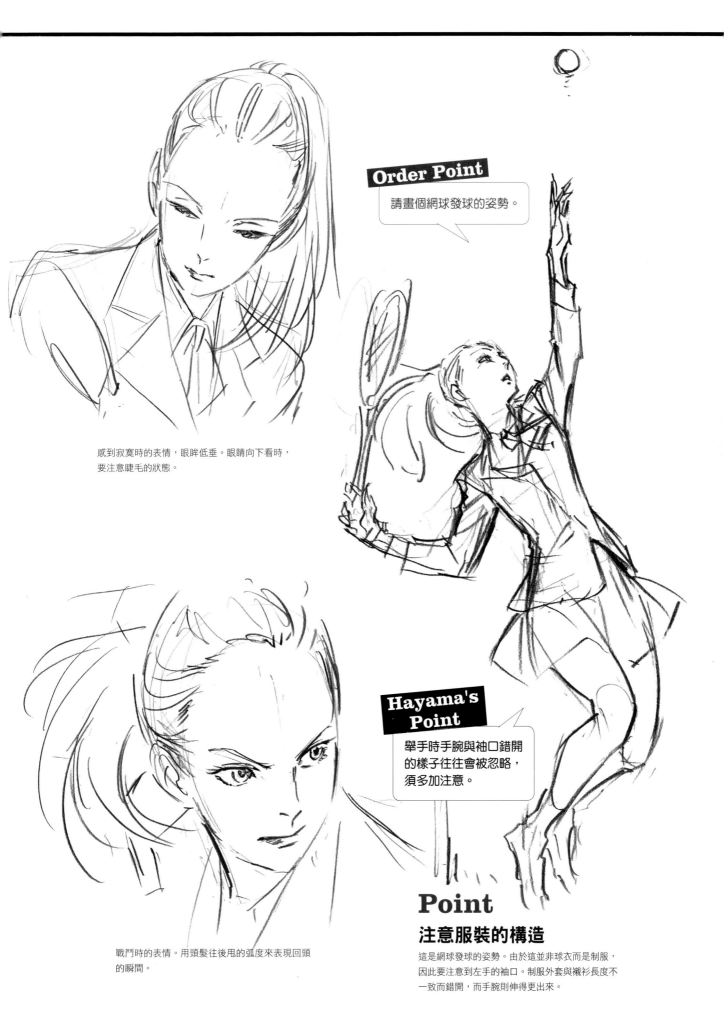

感到寂寞時的表情，眼眸低垂。眼睛向下看時，要注意睫毛的狀態。

Order Point

請畫個網球發球的姿勢。

Hayama's Point

舉手時手腕與袖口錯開的樣子往往會被忽略，須多加注意。

戰鬥時的表情。用頭髮往後甩的弧度來表現回頭的瞬間。

Point

注意服裝的構造

這是網球發球的姿勢。由於這並非球衣而是制服，因此要注意到左手的袖口。制服外套與襯衫長度不一致而錯開，而手腕則伸得更出來。

不良軍團的壯漢。因為我想安排他與「007：怪力男類型」對打，所以與反制敵人為主的柔道相反，設定成具攻擊性的美式足球選手。

Order Point

美式足球中準備擒抱的姿勢。

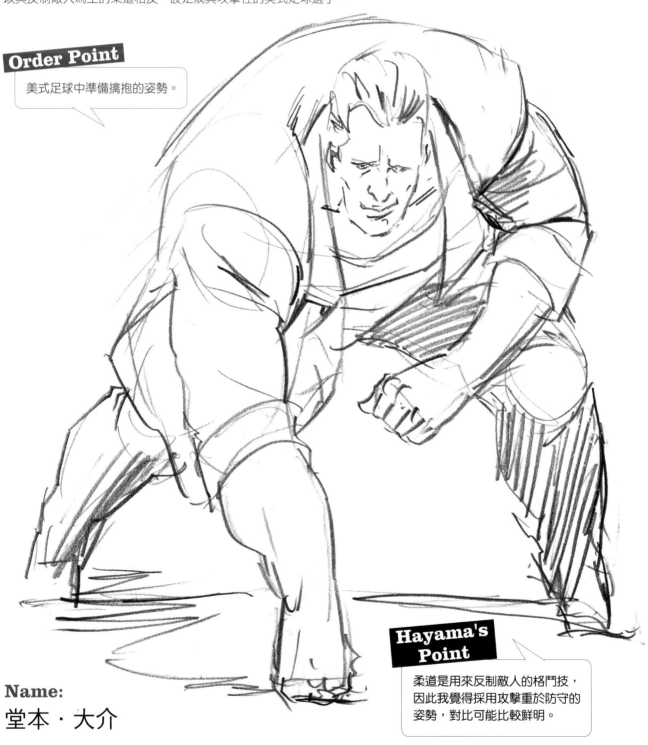

Hayama's Point

柔道是用來反制敵人的格鬥技，因此我覺得採用攻擊重於防守的姿勢，對比可能比較鮮明。

Name:
堂本・大介

Character Data:

● 16歲／男性／所屬於美式足球社
● 腦筋不太好
● 與「007：怪力男類型」體格相當

● 因服從首領而待在不良軍團，但本人其實心地善良
● 使用的道具是美式足球的護具

Character Setting Table
角色表

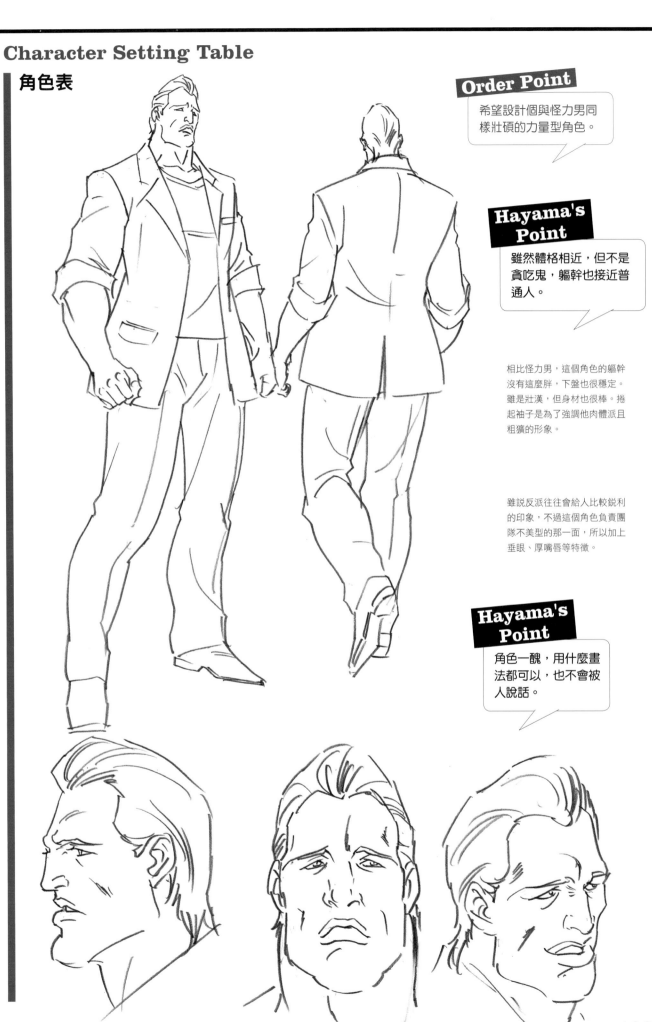

希望設計個與怪力男同樣壯碩的力量型角色。

Hayama's Point

雖然體格相近，但不是貪吃鬼，軀幹也接近普通人。

相比怪力男，這個角色的軀幹沒有這麼胖，下盤也很穩定。雖是壯漢，但身材也很棒。捲起袖子是為了強調他肉體派且粗獷的形象。

雖說反派往往會給人比較銳利的印象，不過這個角色負責團隊不美型的那一面，所以加上垂眼、厚嘴唇等特徵。

Hayama's Point

角色一醜，用什麼畫法都可以，也不會被人說話。

Collection of Pauses
角色姿勢集

露出肌肉發達的身材。

Hayama's Point

體脂肪較少，肌肉要畫得大塊結實。

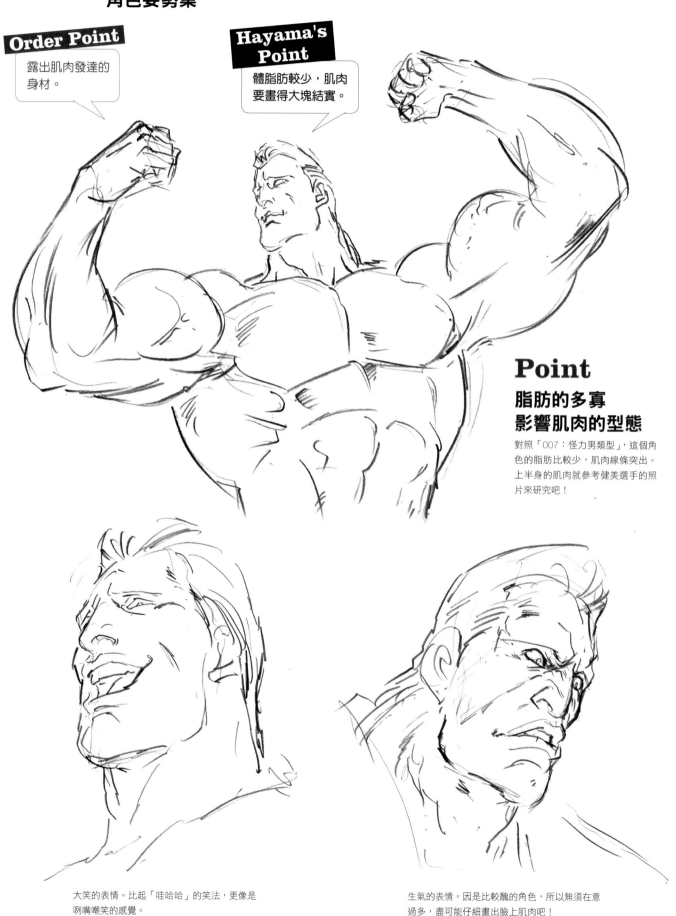

Point
脂肪的多寡
影響肌肉的型態

對照「007：怪力男類型」，這個角色的脂肪比較少，肌肉線條突出。上半身的肌肉就參考健美選手的照片來研究吧！

大笑的表情。比起「哇哈哈」的笑法，更像是咧嘴嘲笑的感覺。

生氣的表情。因是比較醜的角色，所以無須在意過多，盡可能仔細畫出臉上肌肉吧！

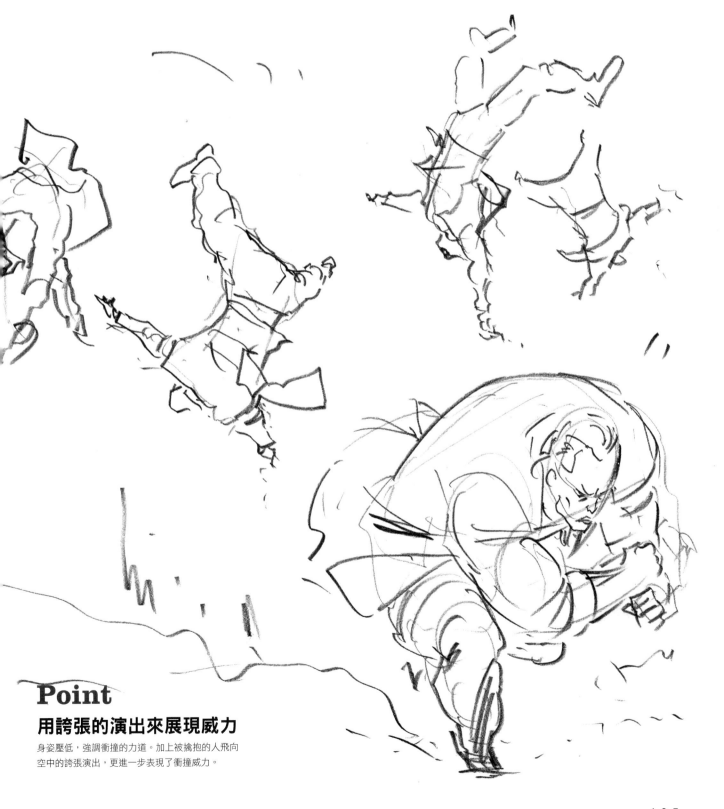

Point

用誇張的演出來展現威力

身姿壓低，強調衝撞的力道。加上被擒抱的人飛向
空中的誇張演出，更進一步表現了衝撞威力。

雖是反派的幹部，但有滑稽的一面，
翹起來的鬍子也表現了這一點。

Order Point

像在校內巡邏的感覺。

Hayama's Point

鬍子是個很好用的特徵。
捻鬍子的習慣也能有效突
顯自以為是的感覺。

Hayama's Point

走路時翹起腳尖的動作，給
人一種趾高氣昂的印象。

Point
腳尖表現出虛榮心

翹起腳尖走路可以表現出虛榮心很強的個性。透過
動作舉止來表現角色個性是很重要的技巧。

Name:
教務主任

若是右頁其他版本的角色，就不
用舉腳尖的走路方式，用充滿自
信的神情走路即可。

Character Data:

- ●50歲／男性／教務主任
- ●企圖廢校的幕後主使
- ●對教育毫無興趣，只追求眼前利益
- ●在妻子面前抬不起頭
 ※常常打電話叫他下班順便買東西回來等等
- ●掌握著校長的弱點

- ●是能夠出謀策畫的謀士
 ※讓不良軍團轉學進來正是他的主意
- ●有潔癖

Character Setting Table
角色表

Order Point

最大的反派實際上是
這個角色。

Hayama's Point

設計成喜愛擺架子，
充滿虛榮心的角色吧。

雖然是斜肩，不過設定上他在肩膀塞
了肩墊，讓自己看起來更有氣勢。他
用蝴蝶領結、高級西裝、亮晶晶的漆
皮鞋裝作自己很有派頭，但其實內在
沒什麼出息。

Hayama's Point

西裝最下面的釦子原則
上不扣起來。身為作畫
的人至少要知道這些有
關服裝的基本常識。

小鬍子醞釀出一股詭譎氣質，有點下
流的嘴角則表現了這個角色的狡猾。

Collection of Pauses
角色姿勢集

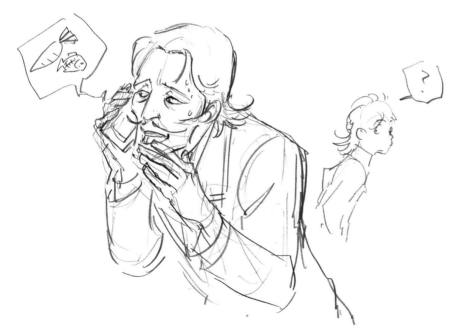

這是太太打電話叫他回家時順便買東西回來的場面。是個妻管嚴。由於
平常是裝模作樣、吹噓自己的角色，因此只有在這時候用手遮在電話
旁，以周圍聽不到的聲量小聲說話。

Other Version
其他版本

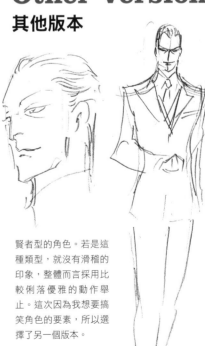

賢者型的角色。若是這
種類型，就沒有滑稽的
印象，整體而言採用比
較俐落優雅的動作舉
止。這次因為我想要搞
笑角色的要素，所以選
擇了另一個版本。

Character
015 反派 參謀類型

是實踐反派計畫的主要推手。屬於武鬥派，因此體格不錯，而且具備戰鬥技術，面對威脅可以直接以空手與敵人交手。

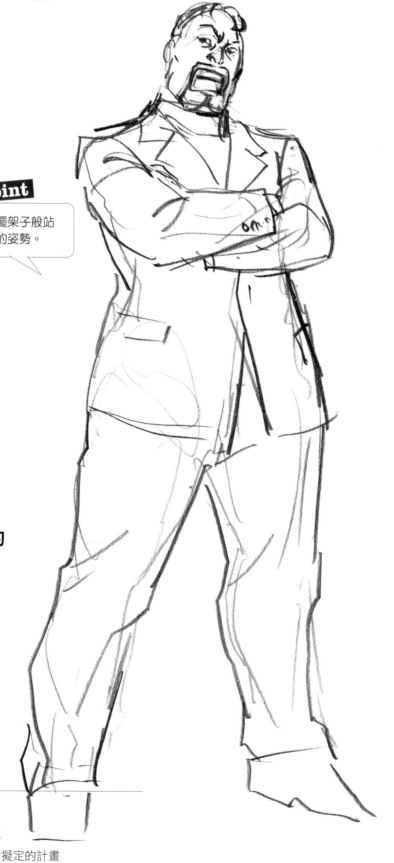

Order Point

似乎很適合擺架子般站在學生面前的姿勢。

Hayama's Point

雙臂交叉的姿勢應該最適合他。

Point

鬍子是為人物點綴特色的重要細節

在塑造人物上，鬍子是很好用的特徵。畢竟若是角色無法留下印象就沒意義了，因此很有特色的鬍子能幫助角色印象變得更加鮮明。

Name:
學年主任

Character Data:

- 30歲／男性／學年主任
- 是服從「014：幹部類型」的左右手
- 負責實際進行「014：幹部類型」所擬定的計畫
- 是空手道社的顧問，屬於武鬥派

Character Setting Table
角色表

Order Point
因為是實行部隊，所以有點「大老粗」的感覺比較好。

Hayama's Point
像是格鬥家角田信朗的感覺如何？他也能空手戰鬥。

我試著表現出有著豐富格鬥經驗、體型壯碩結實，而且手插在口袋裡，一臉囂張跋扈的感覺。其實我是以高中時期的古文老師為原型所設計的。脖子比較粗也是人設上的重點。

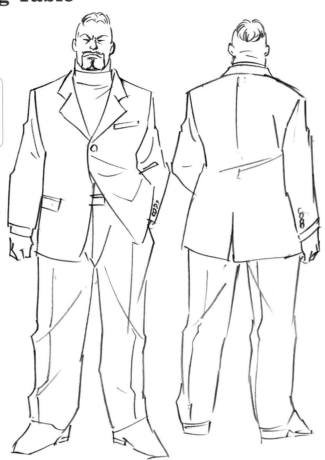
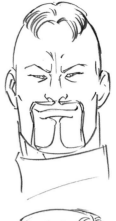
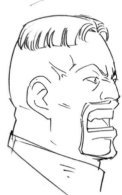

雖然在角色定位上沒有很多出場機會，但為了出場時可以給人留下深刻印象，我將髮型與鬍子設計得特別有趣。

Collection of Pauses
角色姿勢集

手指著別人的動作頗為難畫。不光靠觀察，還得實際畫看看，多加練習才畫得出來，因此請自己對著鏡子或參考照片來練習吧！

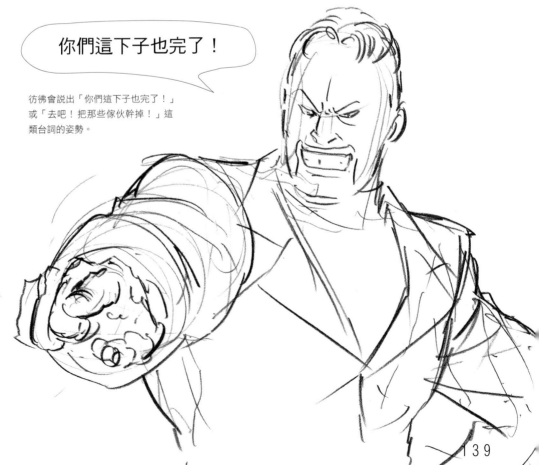

你們這下子也完了！

彷彿會說出「你們這下子也完了！」或「去吧！把那些傢伙幹掉！」這類台詞的姿勢。

Character
016 反派 最終BOSS類型

披風簡直像是整場陰謀最大黑幕的標準配備。雖然這個角色會作為最終BOSS登場，但說不定只是個喜歡這樣打扮的角色扮演愛好者，感覺最後會是一場滑稽的結局。

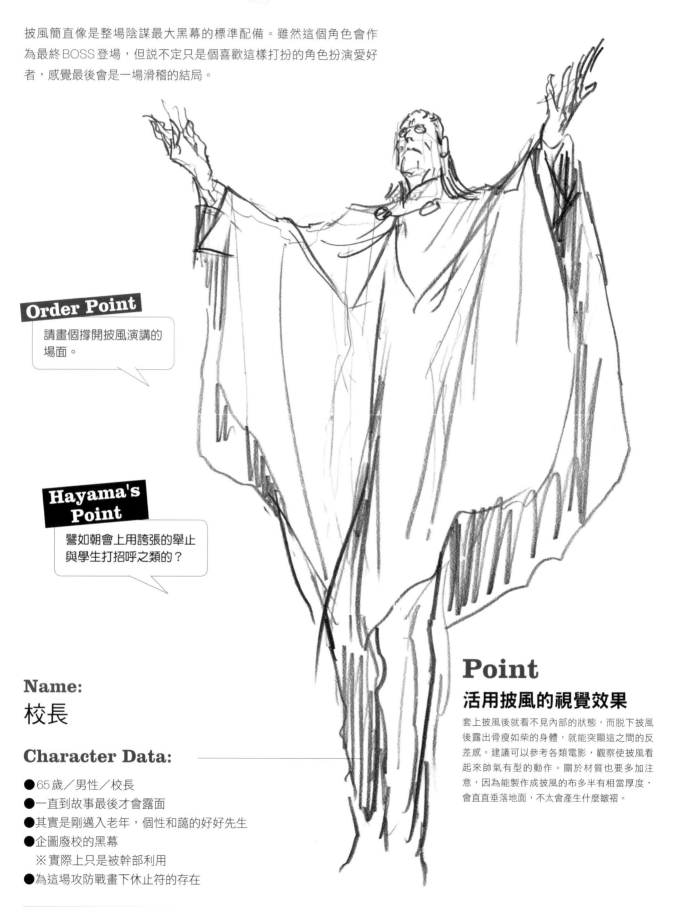

Order Point

請畫個撐開披風演講的場面。

Hayama's Point

譬如朝會上用誇張的舉止與學生打招呼之類的？

Name:
校長

Character Data:

● 65歲／男性／校長
● 一直到故事最後才會露面
● 其實是剛邁入老年，個性和藹的好好先生
● 企圖廢校的黑幕
　※實際上只是被幹部利用
● 為這場攻防戰畫下休止符的存在

Point
活用披風的視覺效果

套上披風後就看不見內部的狀態，而脫下披風後露出骨瘦如柴的身體，就能突顯這之間的反差感。建議可以參考各類電影，觀察使披風看起來帥氣有型的動作。關於材質也要多加注意，因為能製作成披風的布多半有相當厚度，會直直垂落地面，不太會產生什麼皺褶。

Character Setting Table
角色表

Order Point

總之想塑造成神祕的人物。

Hayama's Point

那乾脆就用披風把一切都包起來吧。

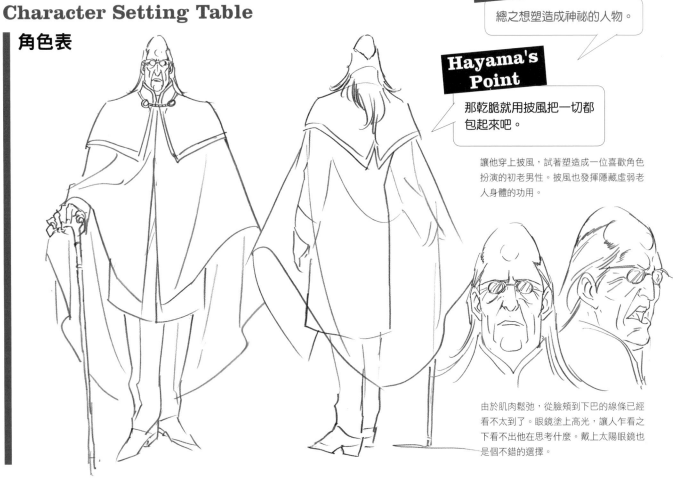

讓他穿上披風，試著塑造成一位喜歡角色扮演的初老男性。披風也發揮隱藏虛弱老人身體的功用。

由於肌肉鬆弛，從臉頰到下巴的線條已經看不太到了。眼鏡塗上高光，讓人乍看之下看不出他在思考什麼。戴上太陽眼鏡也是個不錯的選擇。

Collection of Pauses
角色姿勢集

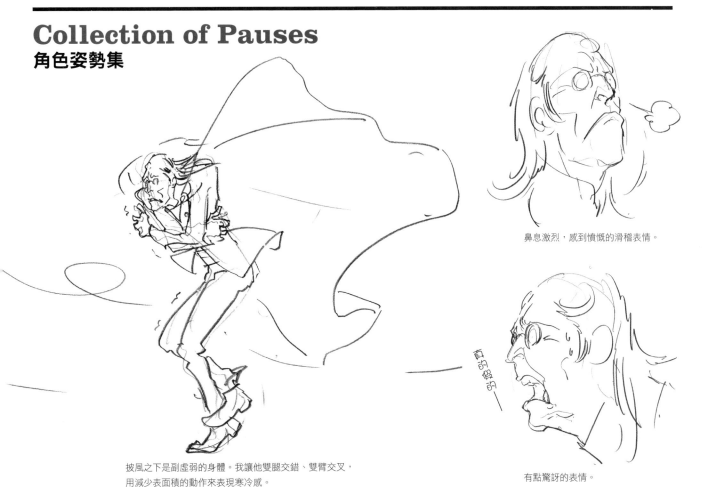

鼻息激烈，感到憤慨的滑稽表情。

披風之下是副虛弱的身體。我讓他雙腿交錯、雙臂交叉，用減少表面積的動作來表現寒冷感。

有點驚訝的表情。

角色的統一

為了統一世界觀，也要事先決定好身高差距等設定。因為讓反派做出由上而下輕視別人的動作能強調他們的個性，所以整體設定得高一點會比較好。

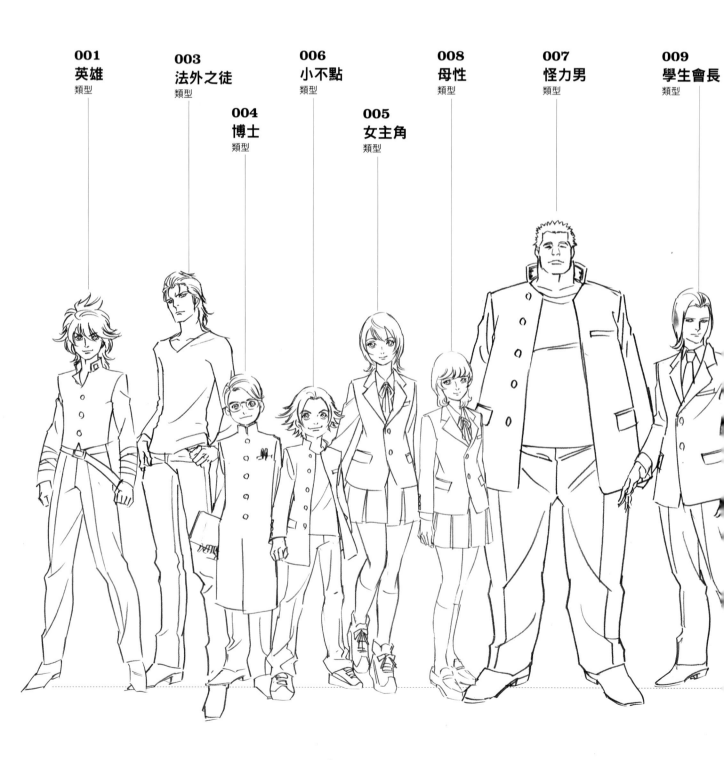

001
英雄
類型

003
法外之徒
類型

004
博士
類型

006
小不點
類型

005
女主角
類型

008
母性
類型

007
怪力男
類型

009
學生會長
類型

002
勸誘者
類型

010
女教師
類型

011 反派
不良少年老大
類型

012 反派
不良少女
類型

013 反派
不良壯漢
類型

014 反派
幹部
類型

015 反派
參謀
類型

016 反派
最終BOSS
類型

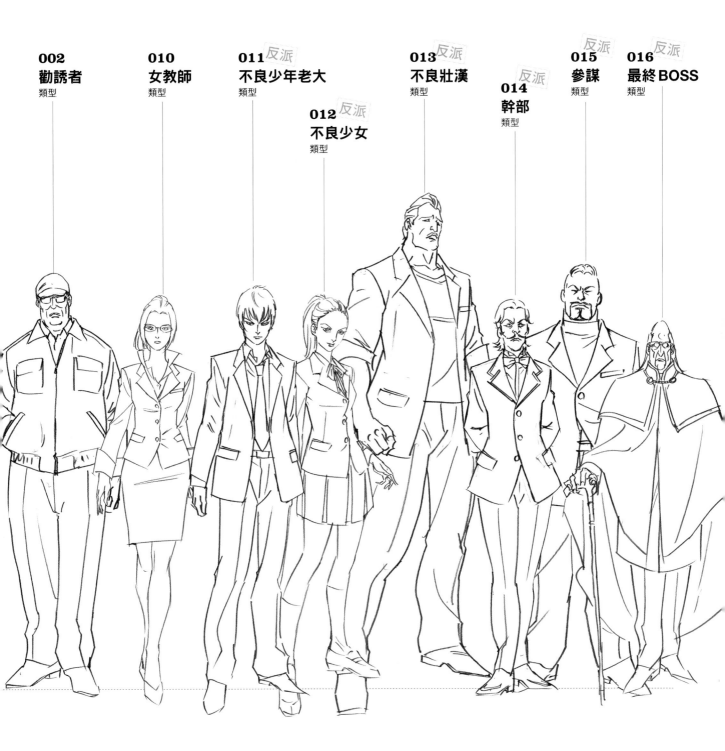

Description of Storyboard

嘗試製作片頭曲的故事板吧！

（※這次只靠想像來進行繪製，與實際上分鏡的製作方式有所不同）

那麼接下來就用至今所設計的所有角色，試著製作如同片頭曲分鏡般的故事板吧。

雖然與實際的分鏡有所不同，不過作者以平常繪製個人插圖時所使用的墨筆，試著繪製出彷彿片頭曲般的故事板。請當成本書角色的電視動畫用片頭曲吧。

關於片頭曲用的故事板

電視動畫的片頭曲影像有著介紹登場人物並解說世界觀的功能，便於觀眾快速抓住故事要點與作品風格。可以說片頭曲影像，是為了告訴觀眾作品內含的訊息與概要，非常重要的一項工具也不為過。

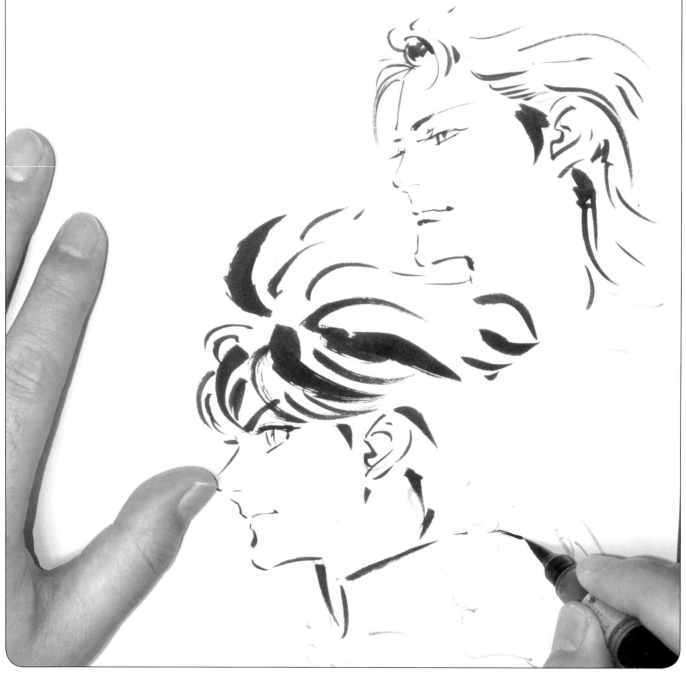

原創故事板

近未來
學園戰鬥

ATTACK
THE
HIGHSCHOOL

此刻，
在這個學園，
最初的戰鬥即將開始。

有位充滿正義感的學生，阻擋在
不良軍團的面前。
他的名字是金剛地・零士。
然而就在戰鬥一觸即發之際……

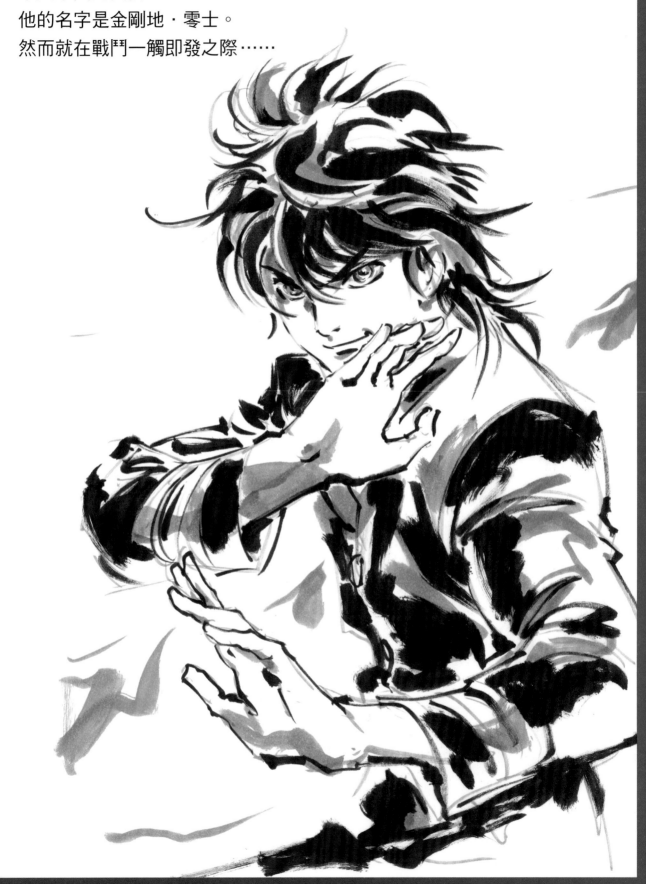

某位在學園中工作的工友叫住並制止了他。
這位工友正是為了改善逐漸墮落的學園，
由文科省直屬的
NPO法人學園改善團體所派遣而來的特工。

這名男性為了在學園內籌建新的組織，
開始招募身體能力優異的學生。

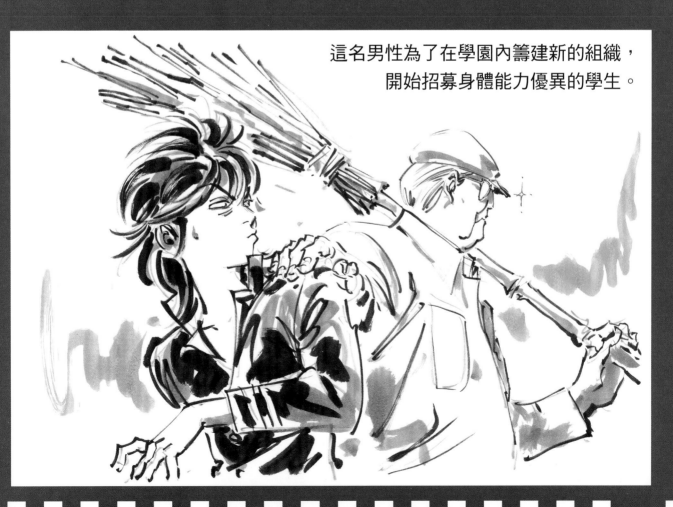

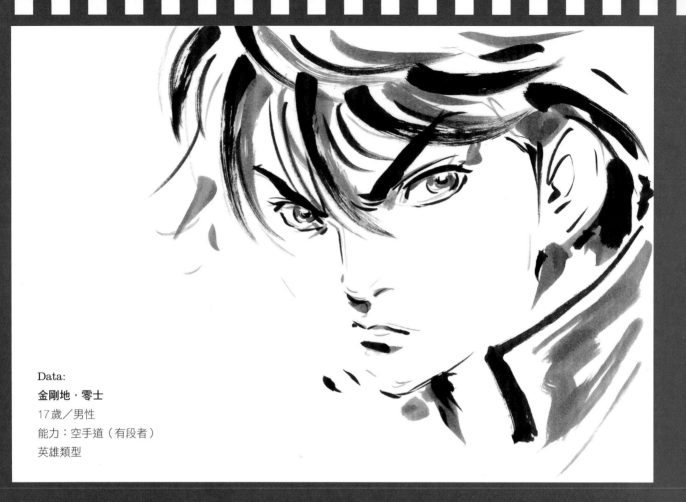

Data:

金剛地・零士

17歳／男性

能力：空手道（有段者）

英雄類型

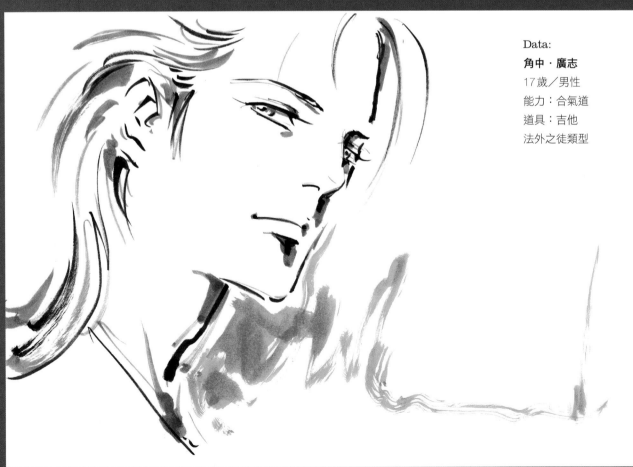

Data:

角中・廣志

17歲／男性

能力：合氣道

道具：吉他

法外之徒類型

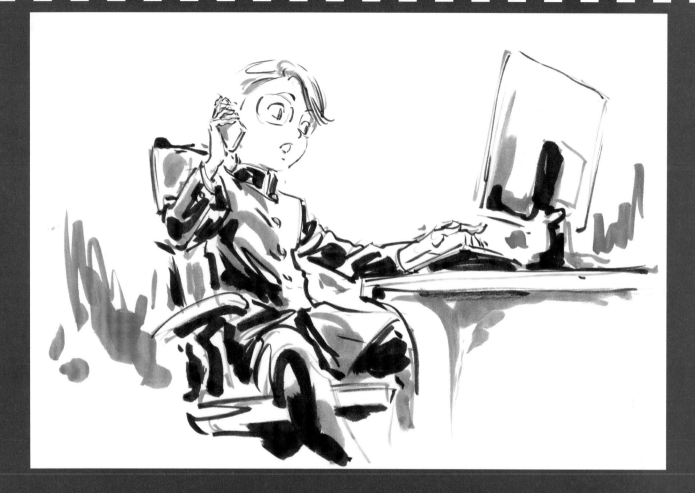

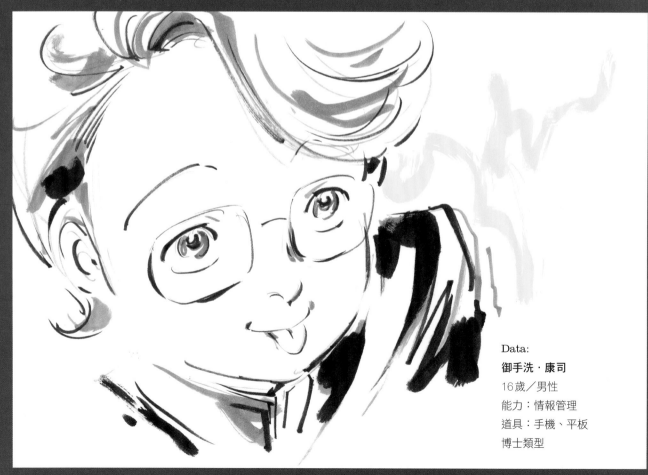

Data:

御手洗・康司

16歳／男性

能力：情報管理

道具：手機、平板

博士類型

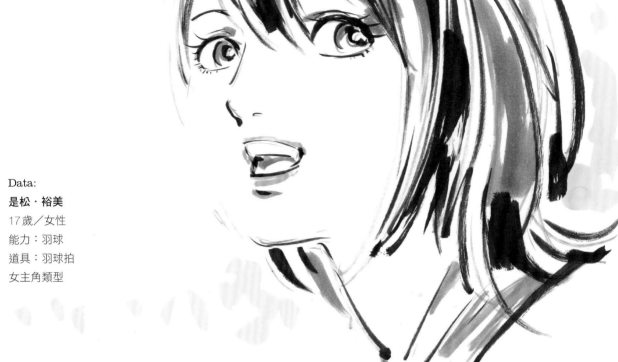

Data:
是松・裕美
17歳／女性
能力：羽球
道具：羽球拍
女主角類型

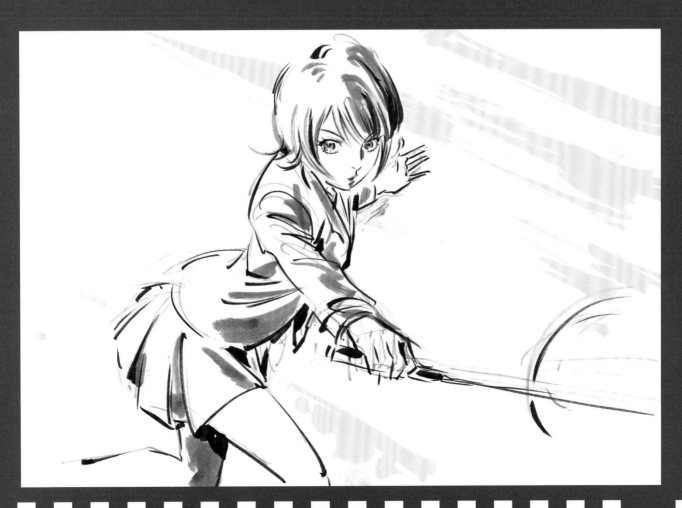

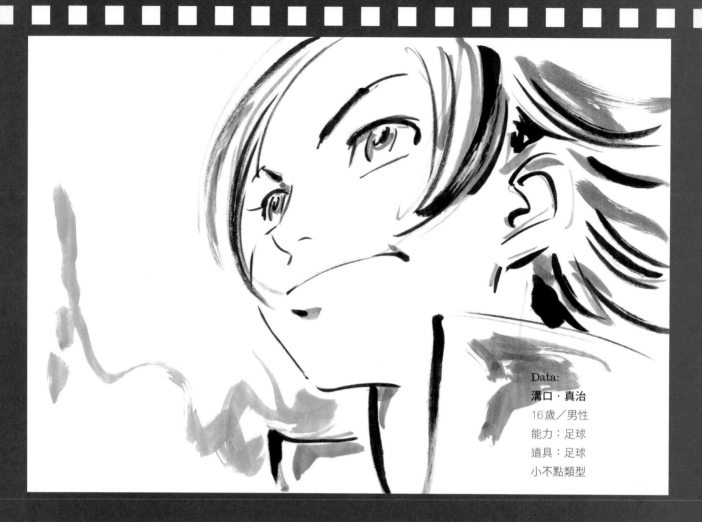

Data:
溝口·真治
16歲／男性
能力：足球
道具：足球
小不點類型

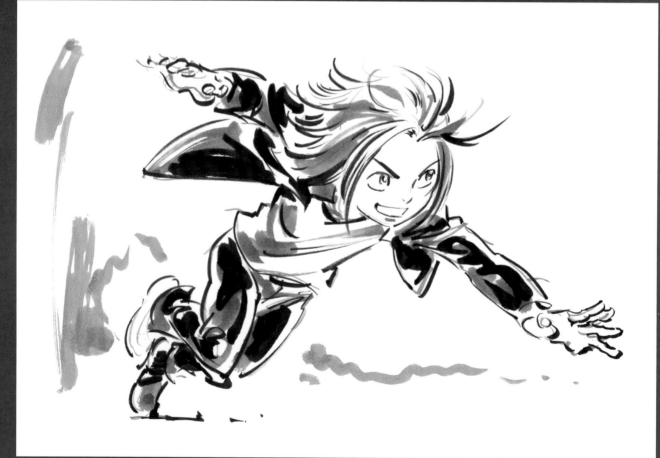

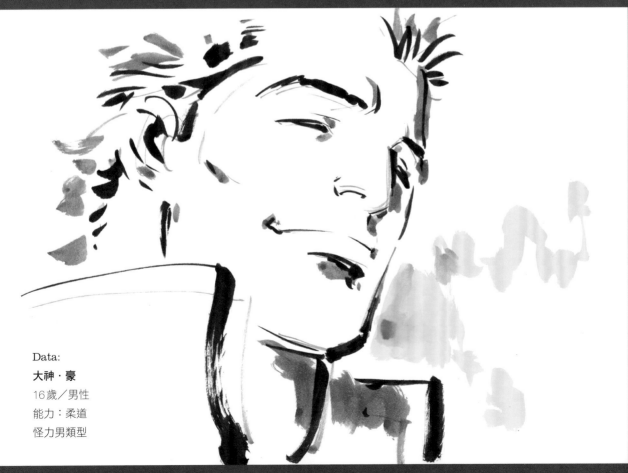

Data:

大神・豪

16歳／男性

能力：柔道

怪力男類型

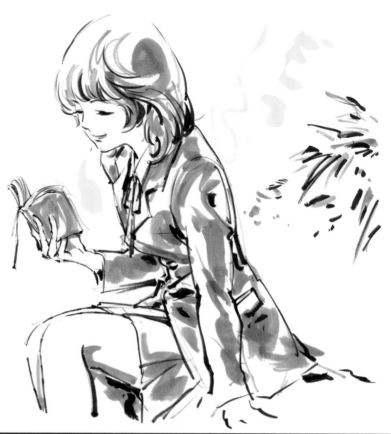

Data:

天目・蓉子

17歲／女性

能力：預知

道具：韻律體操的彩帶

母性角色類型

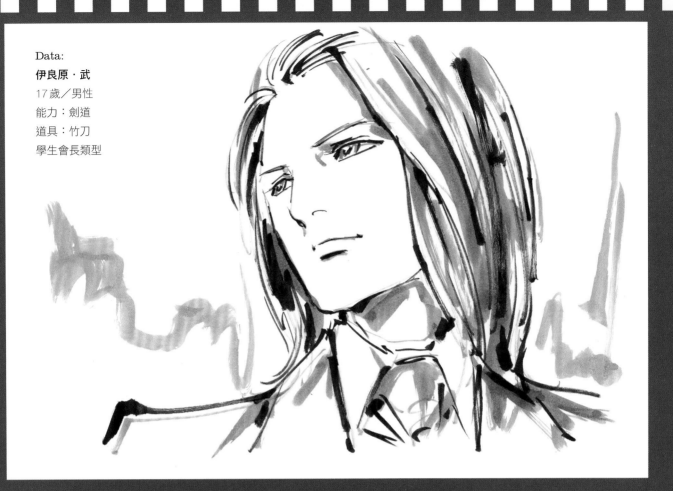

Data:
伊良原・武
17歲／男性
能力：劍道
道具：竹刀
學生會長類型

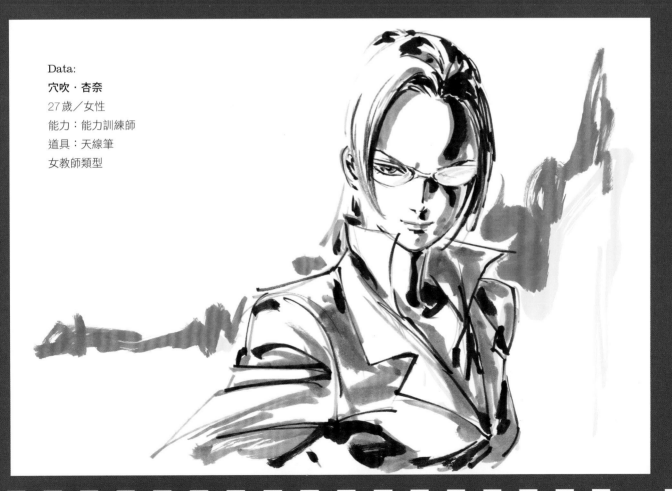

Data:
穴吹・杏奈
27歲／女性
能力：能力訓練師
道具：天線筆
女教師類型

為了對抗不良軍團，
守護學園秩序，
擁有特殊身體能力的成員
集結於此。

ATTA
TH
HIGHSC

NPO 法人學園改善團體
「Attack the Highschool」
就此誕生。

157

使用的墨筆

飛龍文具股份有限公司

Pentel 卡式毛筆（中）

價格：500 日圓（未稅）

不論細線還是粗線都可用這支完成。

Pentel 卡式毛筆（粗）

價格：1000 日圓（未稅）

畫在簽名板等物體時，粗字比較方便。

Pentel 卡式毛筆（淡墨）

價格：500 日圓（未稅）

用來簡單描繪草圖，或用來畫上陰影。

Pentel 卡式毛筆（朱墨）

價格：600 日圓（未稅）

常用墨與朱墨這兩色來進行作畫。

Pentel 彩色卡式毛筆

價格：500 日圓（未稅）

主要使用淡橙、檸檬黃、橙色、天空藍這幾個顏色。視物體選用適當的顏色。這款墨筆共有 18 色。

用墨筆作畫的方法

基本上與鉛筆作畫相同，先從想要留下印象的部分用淡墨簡單描繪草圖。用淡墨畫出輪廓或其他基本線條後，再用較深的墨筆清稿並仔細描繪。因為是墨筆，所以能夠自由描繪細線或粗線。可用筆尖畫細緻的部分，而陰影等需要粗線的地方則用整個筆頭進行描繪。陰影最後也可與淡墨結合，畫出如同漸層般的二重陰影，加強人物的細膩度。頭髮等處稍微擦出飛白，看起來更有神韻。

1

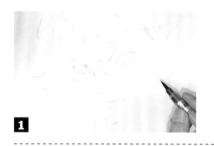

2

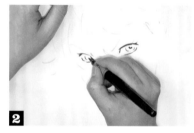

3

4

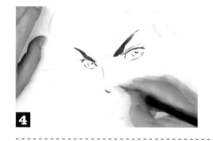

5

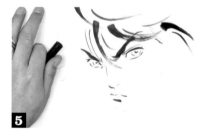

6

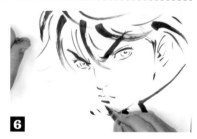

7

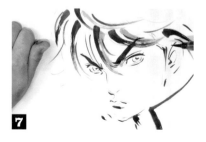

8

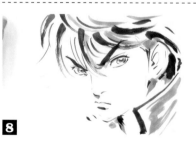

9

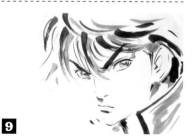

構圖複雜的圖可以先用鉛筆畫出草圖，然後放在紙張下透寫、描圖

若是無法一次畫完的複雜構圖，可以先用鉛筆畫好草圖，接著將草圖放到紙張下方，以透寫的方式，用淡墨描草圖的線。而用淡墨簡單勾勒完整體線條後，就拿掉草圖，再用較深的墨筆作畫。

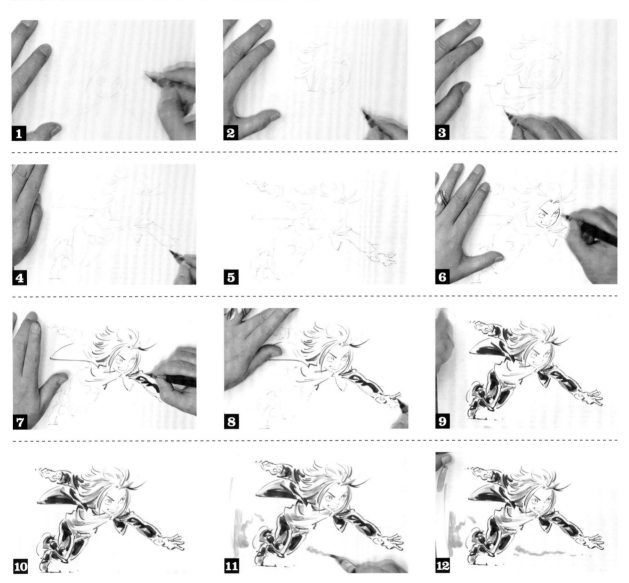

摩擦兩種顏色的墨筆尖端，做出混合色

磨擦黃色與綠色的墨筆尖端，把顏色疊在一起後，就能塗出2種顏色的混合色。接著進一步覆蓋上黃色，就能畫出漂亮的漸層。

用在這個地方

羽山淳一流　墨筆插圖的世界

1998年與2000年的夏天，我受邀參加在美國舉辦的Anime Expo，當時我帶著墨筆與印章（父親親手篆刻，刻有我名字的印章），在簽名板上簽名或描繪圖畫。雖然這是我太太的提案，不過我也以此為契機開始使用墨筆。開始經營Twitter後，總煩惱要上傳什麼樣的內容，這時我想到了定期上傳墨筆插圖的點子。我常依靠記憶，主要描繪一些過去看過的動畫等等。

Anime Characters

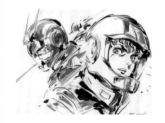
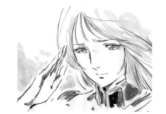
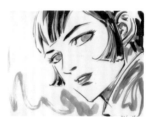
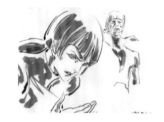

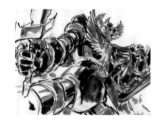
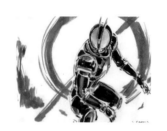
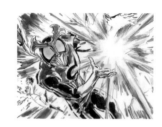
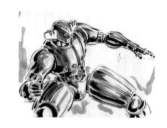

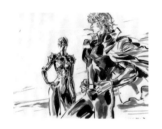
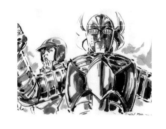

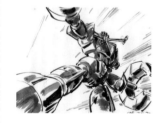
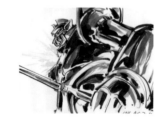
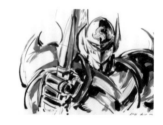
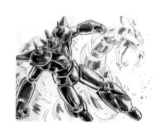

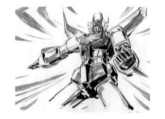

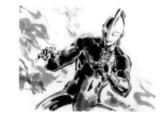

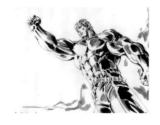
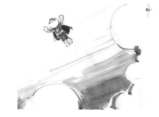
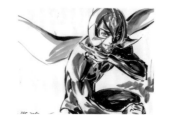
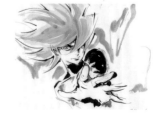

Animator Talk

Junichi Hayama

Yoshihiko Umakoshi

羽山淳一 × 馬越嘉彥

同樣身為動畫師奔走於最前線，本書這次請來了馬越嘉彥老師進行對
談。互為師兄弟關係的二人將回憶過去的經歷，並為我們述說動畫師
的現況與工作上的要點。

透過動畫師師父與弟子的對談
了解角色設計與作畫

——馬越老師初次遇見羽山老師時,對他有什麼印象呢?

馬越:我在以動畫界為目標努力的學生時代看了《北斗神拳2》(※1),當時就覺得:「好想在能從事這種工作的地方上班啊!」後來就進入了羽山先生當時所在的Monsieur Onion Production(※2)工作。

羽山:沒錯,馬越那時候挺可憐的。明明是為了《北斗》才來面試,甚至問社長:「會繼續製作嗎?」社長還回答他:「會喔。」結果卻開始做《魁!!男塾》(※3)等其他動畫(笑)。

馬越:沒錯沒錯(笑),不過最後有趣的《男塾》也讓我畫得挺開心的就是了。不過請羽山先生關照我、督導我工作的期間其實滿短的。只有東映動畫(※4)時期的《跑吧!梅洛斯》(※5)和《BE-BOP-HIGHSCHOOL》(※6)。

羽山:馬越當時輔佐我不少事。

馬越:那時候我真的很害怕啊……

羽山:別說笑了,哪有我這麼好的前輩(笑)。

馬越:哈哈哈。與其說是害怕,怎麼講,不如說是因為畫的東西等級差太多了,讓我心驚膽跳。我當時心裡想:「這真的很厲害。」不論是畫功還是其他技巧都差太多了。以動畫來說,動畫師要描摹原畫,並製成膠捲,因此不見得能忠實重現羽山先生的線條。然而看著動畫,優美的線條加上令人感動的部分,或是情緒的描寫都讓我吃驚。特別是《北斗神拳2》的……

羽山:145話吧。

馬越:對,我不知道提起這個話題第幾次了(笑)。

羽山:哈哈哈。那個時候我抱著滿滿的幹勁想說:「全部讓我一個人畫!」自己接下了一半左右的張數。結果畫到後來就整個人燃燒殆盡了(笑)。

馬越:那真的是我心中的神回。這個時候的

Junichi
Hayama

原畫後來還刊登在《Animage》上。當我遇到負責編輯的小黑(祐一郎,※7)先生時,我還誠懇地向他道謝說:「真的很謝謝你刊在雜誌上。」(笑)

——在動畫製作過程中,一般會先負責動畫,才升任成原畫。那麼兩位經歷了多長時間的動畫工作呢?

羽山:我是1年3個月左右。

馬越:我也差不多1年半左右吧。

羽山:我個人本來是希望能做到覺得「動畫很有趣呢」的程度再升上去。

馬越:動畫確實很有趣,我覺得那是很好的經驗。

羽山:馬越擔任動畫時,每個月會畫多少張?

馬越:600張左右,最多的時候有800張吧。

羽山:這樣啊,現在要畫那麼多張應該沒辦法了吧。

馬越：最近有種線條多的畫比較受歡迎的風潮了。

羽山：我們那個時代還存在賽璐珞，所以指定的陰影部分一般都用色鉛筆直接塗上去，不過進入數位時代後，就得把紙翻過來從背面塗上去，不然掃描的時候就會連色鉛筆的部分都掃進去。

馬越：那感覺有點可憐呢，多少影響了我們的士氣。在正面畫好一張完整圖畫，覺得「噢，這很帥呢！」的成就感就減半了。

羽山：那種感覺就像是只想完成技術層面的工作一樣。說起來數位化之後，若非纖細均等的線條，往往就判定為不合格。《卡辛 Sins》（※8）的時候也是，那種拖長的豪邁線條也被說不行。

馬越：有段時期業界不太允許調整鉛筆的深淺呢。雖然現在軟體已經可以對應原畫線條的強弱了。從背後塗指定陰影的做法，是不是也該取消了。

——進行原畫或動畫的工作時，必備的條件是什麼？

羽山：雖然有很多，但最重要的還是快又準確

Yoshihiko Umakoshi

吧。若沒有這個本事，就完成不了足夠的張數。

馬越：一部作品決定動畫化時，就必須拚死命地畫一堆畫。

羽山：另外雖然每部作品不大相同，但能否畫出均等且不會斷裂的線條，也是繪製動畫的基礎能力。若不習慣，線條就會歪掉。

馬越：雖然不會直接反映在膠捲上，但既然要畫畫，就不能草率對待線條。

羽山：線條畢竟還是圖畫的一部分。另外，動畫是分工非常精細的行業。譬如動畫這個職位，必須描繪稱為「中割」，填補第1與第2張原畫間空白的中間畫格。這時候就必須避免排在自己後面繪製的人搞不清楚自己畫的是什麼。

馬越：偶爾會有這種人呢，畫完自己的畫就當作沒事了。

羽山：動畫界有種稱為律表，用來發給各部門，使所有人了解時機點的表格，不過偶爾會發現有些人沒辦法掌握這些時機。能否整理這一連串的資訊，也是一個很重要的能力。

——那麼在進行角色設計時，您會注意什麼事情呢？

羽山：我會盡量讓角色能一看就了解角色的特徵。尤其像我或馬越，在製作角色表時，都會思考能夠塞多少資訊在表裡。另外若有講究的地方，也必須全部設計出來，譬如閉上眼睛的表情、張嘴時要不要畫牙齒、眉毛會不會透過頭髮等等。

馬越：或許有人會覺得這沒意義，但其實這意外地重要。因為若要繪製成動畫，資訊不夠詳細就會不知道該怎麼畫。

——可以請馬越老師告訴我們羽山老師圖畫的魅力嗎？

馬越：真要講起來……沒有3小時講不完吧（笑）。

羽山：哈哈哈。

馬越：果然還是線條與立體感吧。還有那種浮

現感。明明畫在紙上，可是畫一旦動起來，就彷彿出現了厚度那種感覺……

羽山：雖然你拚命地用手勢說明，但我想文字沒辦法傳達你的意思吧（笑）。不過，其實我作畫時確實是有意識到這一點。

馬越：由於完成的膠捲與原畫畢竟還是不同，線條真正的美麗還是得看原畫才知道，因此我最喜歡羽山先生畫在紙上的原畫了。此外雖然他鉛筆很厲害，但改用墨筆後，每條線的強度都能一目暸然。該說是畫出來與沒畫出來部分的均勻感嗎？那個已經不是靠模仿就能學來的東西了。品味、才能……如果這麼說聽起來很像羽山先生都沒在努力，但確實有不得不這麼說的因素在。

——最近兩位會注意什麼樣的畫呢？

馬越：我雖然喜歡《北斗》或《JOJO的奇妙冒險》（※9）這類硬派的畫風，可是看到墨筆畫，就聯想到稍微輕鬆一點的《鬼太郎》（※10）或《根性青蛙》（※11）這種畫風，我也覺得那種畫法很厲害。

羽山：我也畫過五郎呢（笑）。

馬越：而且羽山先生的繪畫速度也很驚人。不僅快，還能看出線真的畫很快的感覺。

羽山：馬越也是吧，你在畫的時候其實挺快速且豪邁的吧？與其說是用手畫，不如說用整個手臂在畫。

馬越：你說的沒錯，不過那是我學羽山先生的。

羽山：真的嗎！？

馬越：我真的很想將所有技術繼承下來呀！不過我最近發現憑一個人的壽命是不夠的（笑）。

羽山：不不不（笑）。我已經被追過了。

馬越：還有羽山先生會意識到男性與女性骨骼的不同，然後才開始作畫吧？同時擅長畫男性與女性的人，我覺得並不多。

羽山：這應該算是可以自行選擇要做或不要做的範疇吧。譬如如果想畫手，女人的手、男人的手、小孩的手、老人的手等等，都必須畫出

各自的特徵。雖然沒有多少人會畫到這份上。

馬越：現在或許剩沒多少會要求那種畫法的作品了。

羽山：沒錯。某種意義上，整個動畫業界在畫風上的表現方式已經不如以往多樣化了。

馬越：特徵或方向性都變得愈來愈像。雖然大家或許就是在追求這個……。

羽山：不過我想那可能只是一部分人的想法，我認為動畫真正追求的應該不只有這樣才對。現在的情況給我一種不是活用原作畫風，改成動畫用的風格，而只是單純因為「這種畫風很流行」才選擇這種畫風的印象。

——想請問二位，「畫得更好」的祕訣是什麼？

馬越：描摹喜歡的畫者的圖吧。雖然這件事做起來挺開心的。

羽山：的確，若喜歡對方的圖，就能夠一直描摹下去。只要多畫，自然就會變得擅長作畫。

馬越：不只是描摹，也有必要觀察並研究高手的作畫。我也曾因崇拜的人而得到良好的刺激。金田（伊功，※12）先生的線條很帥氣，我很常模仿他的畫法。我很憧憬他那製作成膠捲後仍相當有力的動作感。

羽山：金田先生確實很帥呢。70～80年代以機器人或機具的動作戲風靡一世的人，在職涯的最後卻能負責吉卜力等其他類型的作品。金田先生的作畫是原本就能夠繪畫的人把圖畫得誇張點而已，跟其他人的水準完全不同。如果看過他的畫作，第一個念頭就是想要模仿他吧。不過我沒有直接照樣描摹的經驗。模仿須田（正己，※13）先生時，我也是先吸收知識，了解什麼構造會產出什麼線條，然後畫出自己的風格，以這種方式來學習。

馬越：方法就看每個人的觀念了。像我的話，就是總而言之畫到一模一樣，甚至看起來像照片一樣才善罷甘休（笑）。若畫法模仿不來，至少原畫的數字或律表的打點方法也要學起來。

羽山：我懂。會模仿字跡吧。我也模仿了須田

先生的鉛筆。製作劇場版《北斗》時，須田先生的桌上放著HB鉛筆。後來須田先生接受雜誌採訪時説「我用的鉛筆是2B」，害我嚇了一大跳（笑）。

馬越：説起來線條明明有粗度，但有的地方卻很薄呢，《北斗》中羽山先生的畫。

羽山：因為那是用HB畫的（笑）。

──現在有什麼注意的人或作品嗎？

羽山：我最近看了《尋母三千里》（※14）。

馬越：我知道，就世界名作劇場（※15）的那個。

羽山：那真的很厲害，每一張的畫功都驚為天人。人物動起來時不只是像紙上的畫，像活生生的人在行動一樣。

馬越：控制力有在運作呢，人物不會隨便亂動。換個比較不好聽的説法，就是為了世界觀與故事，完全不允許作畫班底私自加料，徹底管理演出層面上的表現。

羽山：《三千里》會這麼好，應該也是因為構圖全部由宮崎駿（※16）先生所繪製吧。

馬越：咦，全部嗎？

羽山：嗯，《紅髮安妮》（※17）到中途為止應該也是由他負責。

馬越：《紅髮安妮》！那部從OP開始就很不得了。

羽山：就是OP對吧！在飛舞的枯葉中奔跑的鏡頭，厲害到我想吐了。那時期的名作劇場開始會省略陰影或線條，但那些少許的線條中蘊含的資訊量與現在根本不可同日而語。不只是繪畫能力，包含想要描繪的視野等等，完全是不同次元的。就算現在叫我們畫一樣的作品也做不到了。

馬越：希望現在的動畫迷也能看看那些作品。作品本身就很有趣了。

羽山：真的很有趣，一開始看就停不下來了。看《三千里》我會哭喔～（笑）。

馬越：《安妮》也能哭喔～（笑）。

──是否曾受到動畫以外的事物影響？

馬越：雖然與工作沒有直接關聯，但最近開始覺得3D電影很有趣。之前曾在IMAX影廳觀看《地心引力》（※18），其中有個從外面窺視太空服頭罩裡面的鏡頭，然後鏡頭不知不覺穿過頭罩，從裡面觀看宇宙的場景。我始終覺得那與動畫是相同的。就是用3D，做出攝影機拍攝不出來的效果。用像在遊樂園遊玩的感覺來看電影，實在是很開心的事。

羽山：真人電影或影集，可以參考攝影的方法或照明如何調整，然後運用在自己的畫作上。譬如拍特寫，用望遠鏡頭比較酷。以前我一直以為特寫就是攝影機靠近物體，但其實不是這樣。的確若要拍特寫，廣角或魚眼鏡頭可以強調畫面，在想要呈現動作感的場面很有效，但在安穩的場景中，用望遠鏡頭慢慢拉近拍攝，才能拍出沒有歪斜的端正畫面。若能了解這些真人影劇的拍攝方法，我想就能夠打開作畫的廣度。

──在進入動畫業界前，有什麼應該先學好的能力嗎？

羽山：我想果然還是人體構造、背景等各種基本知識吧。想要從事這一行，只要是你覺得「這個感覺會用上，但要學好麻煩啊」的東西，大概全部都學一遍就對了（笑）。

馬越：沒有必要成為這些知識的專家，因此某個程度，能學到及格就很足夠了。説到底什麼都能畫的人，大概只有羽山先生了。

羽山：你也太誇張了（笑）。

馬越：我説的是真的（笑）。

——對今後的動畫業界有什麼看法嗎？

羽山：因為該做的事愈來愈辛苦了，希望可以再多增加一點預算吧。如果不死命工作，就連一般水準的收入都達不到，我認為這是個問題。

馬越：我到了這年紀都還是單身，生活比較輕鬆點，可若是有家庭的人，就會希望在薪資上多做一些調整。

羽山：馬越在整個業界來說，應該都已經算是高於平均水準了。這麼一想，作業量與收入的平衡，我想就是應該關注的課題吧。

馬越：雖然動畫這一行的確有做了多少就拿到多少的優點。若是喜歡畫畫的人，做這份工作應該很開心吧。

羽山：看到自己畫的作品成為膠捲動起來，會有種難以脫離的成就感。而在這之前，做好萬全準備，學習各種知識是最好的成長方式。首先，要多多觀察，這是最重要的第一步。

文章・構成／矢部智子

腳注

（※1）《北斗神拳》《北斗神拳2》
電視動畫，1984～1988年。除了作畫監督與封面原畫外，與劇場版、OVA也有關聯，是羽山老師的代表作之一。「特別是初期原畫的經驗讓我學到很多。這些經驗成為我的血肉，至今仍可以派上用場。」（羽山）

（※2）Monsieur Onion Production
羽山與馬越老師曾經所屬的動畫製作公司。現在已不存在。

（※3）《魁!!男塾》
電視動畫，1988年。羽山老師除了電視版外，也擔任同年上映的劇場版作畫監督。

（※4）東映動畫
1956年創立的動畫製作公司，現改名為東映ANIMATION。以日本第一部彩色長篇動畫《白蛇傳》為首，至今為止製作了多不勝數的作品。

（※5）《跑吧！梅洛斯》
動畫電影，1992年。太宰治原作《跑吧！梅洛斯》的動畫化。

（※6）《BE-BOP-HIGHSCHOOL》
OVA，1990～1998年。羽山老師擔任角色設計的作品，也是擔任OVA作畫監督的出道作。

（※7）小黑祐一郎
《Anime Style》總編，身為寫手也長年在《Animage》連載作品。在1987年11月號中介紹了羽山老師《北斗神拳2》的原畫。

（※8）《卡辛 Sins》
電視動畫，2008～2009年。馬越老師擔任角色設計，另外羽山老師與馬越老師作為作畫監督共同參與製作。

（※9）《JOJO的奇妙冒險　星塵遠征軍》
OVA，1993～2002年。羽山老師擔任角色設計及作畫監督，之後也參與劇場版的製作。「是個人動畫生活10週年的紀念作，在各種意義上給了我許多刺激。」（羽山）

（※10）《鬼太郎》
水木茂的代表作，自1968年起便以一定週期改編成電視動畫。順帶一提羽山老師參與了1997年上映的動畫電影《鬼太郎　妖怪午夜棒球》的製作。

（※11）《根性青蛙》
主角是中學生小宏與活在襯衫上的青蛙平吉，是部喜劇漫畫。曾在1972年、1981年兩度改編為動畫。

（※12）金田伊功
曾參與製作許多機器人動畫、《宇宙戰艦大和號》劇場版動畫與吉卜力動畫作品的動畫師。通過大膽的創意催生許多表現手法，給日本動畫界帶來莫大影響。2009年去世，享年57歲。

（※13）須田正己
從《科學小飛俠》開始，曾經手《北斗神拳》、《魁!!男塾》與《灌籃高手》等作品的動畫師。「他的質、量都遠超他人，是位超級動畫師。對我來說他是一切的開端，也是無法觸及的最大目標。」（羽山）

（※14）《尋母三千里》
電視動畫，1976年。「世界名作劇場」系列的作品，由高畑勳執導，宮崎駿負責場景設定與構圖。

（※15）世界名作劇場
日本動畫公司製作的電視動畫系列。除了《三千里》與《安妮》外，還有《法蘭德斯之犬》或《浣熊拉斯卡爾》等知名作品。

（※16）宮崎駿
象徵整個日本動畫界的動畫家。任職日本動畫公司時期便著手製作了《阿爾卑斯山的少女海蒂》或《未來少年柯南》等作品，之後轉戰動畫電影界。執導作品有《魯邦三世　卡里奧斯特羅城》與《風之谷》等等。

（※17）《紅髮安妮》
電視動畫，1979年。為「世界名作劇場」系列作之一，在第15話前的場景設定與構圖皆由宮崎駿負責繪製。

（※18）《地心引力》
2013年上映的科幻驚悚電影，描寫因事故被拋到宇宙中的太空人與科學家奮力求生的故事。活用VFX及3D技術，以精美絕倫的影像獲得影壇盛讚。

羽山淳一
Junichi Hayama
Profile

高中畢業後，於1984年進入動畫公司Monsieur Onion Production。1984年以《Gu-Gu Ganmo》作為動畫師出道。在1990年的OVA《BE-BOP-HIGHSCHOOL》首次擔任角色設計。1987年，因首次擔任作畫監督的作品《北斗神拳2》受到廣大矚目。現在以個人身分接案。

北斗神拳（1984年－1987年：原畫）

北斗神拳2（1987年－1988年：作畫監督）

魁!!男塾（1988年：作畫監督）

甜蜜小天使（第2作）（1988年－1989年：作畫監督）

BE-BOP-HIGHSCHOOL（1990年－1998年：角色設計、作畫監督）

筋肉人 金肉星王位爭奪篇（1991年－1992年：作畫監督）

熱沙霸王犍陀羅（1998年：人物原案、角色設計）

柏青嫂貴族 銀（2001年：角色設計）

Kotencotenco（2005年－2006年：角色設計、總作畫監督）

OVA・超人洛克Mirror Ring（2000年：角色設計）

JOJO的奇妙冒險 幻影血脈（2007年：導演、角色設計、總作畫監督）

真救世主傳説 北斗神拳 托奇傳（2008年：角色設計、總作畫監督）

今天開始談戀愛（2010年：角色設計、作畫監督）

Votoms Finder（2010年：角色設計、作畫監督）

方舟九號（2013年：角色設計、作畫監督、原畫）

馬越嘉彦
Yoshihiko Umakoshi
Profile

東京動畫師學院出身，後進入動畫公司Monsieur Onion Production。移籍至Studio Cockpit後，在《超聖魔大戰》中首次擔任作畫。1994年OVA《刃牙》中首次擔任角色設計。藉著《光之美少女：甜蜜天使！》獲得第10屆東京動畫獎個人獎的角色設計獎。

橘子醬男孩（1994年－1995年：角色設計、作畫監督）

花樣男子（1996年－1997年：角色設計、作畫監督）

劍風傳奇烙印勇士（1997年－1998年：角色設計、作畫監督）

小魔女DoReMi（1999年－2003年：角色設計、作畫監督）

次元艦隊（2004年－2005年：角色設計、作畫監督）

蟲師（2005年－2006年：角色設計、作畫監督）

甲蟲王者：森林居民的傳説（2005年－2006年：角色設計）

卡辛 Sins（2008年－2009年：角色設計、總作畫監督、作畫監督）

光之美少女：甜蜜天使！（2010年－2011年：角色設計、作畫監督）

聖鬥士星矢Ω（2012年：角色設計、總作畫監督、作畫監督）

蟲師 特別篇「蝕日之翳」（2014年：角色設計、總作畫監督、作畫監督）

蟲師 續章（2014年：角色設計、總作畫監督）

羽山淳一 工作室訪問

直擊羽山老師平時進行作畫工作的工作室！

這是在公寓的一個房間中，以透寫台為中心的作業空間。

除了一窺繪製中的原畫，也請老師告訴我們平常愛用的工具與參考的資料。

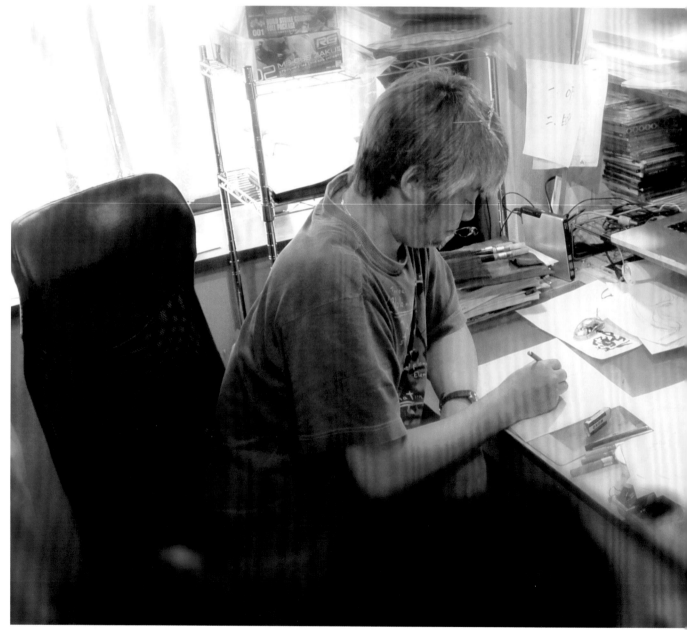

作畫用紙等紙張的量堆積成山！不知是否因為使用的工具不多，所有工具
都收納在手摸得到的空間中。透寫台與定位尺都是用了將近30年的老古
董，可看見老師愛惜物品的一面。但話說回來，老師卻是數年前才開始用工
程筆的新手。

透寫台

使用三起社的作監桌這種尺寸較大的透寫台。使用了將近30年。

桌墊

一般辦公桌上可以看見的文具。若底下墊著桌墊，才能畫出柔軟的線條，據説手也比較不會累。只用到透明的部分，鋪在下面的綠色墊子馬上就丟掉了。

鋼普拉（資料）

負責《鋼彈創鬥者》的原畫工作時，當成資料用來參考的塑膠模型。

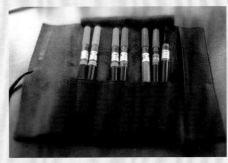

筆袋

皮革製的筆袋，裝入墨筆以便隨身帶著走。

下接 p. 170

作畫工具

介紹羽山老師實際使用的各種工具。

推薦！

北星鉛筆

工程筆

使用北星鉛筆的「大人的鉛筆」這種工程用筆。特徵是按一下就能彈出筆芯。與鉛筆不同，筆芯光滑，畫出來的線條相當滑順。顏色是 2B。描繪細節時，可以使用專用的削筆芯器將鉛筆前端削尖。另有紅色筆芯，可以交互使用紅色與黑色。

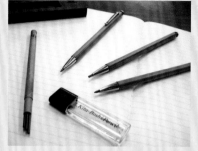

大人的鉛筆
價格：580日圓（未稅）

大人的鉛筆 替芯 2B 5入
價格：150日圓（未稅）

大人的鉛筆 削筆芯器
價格：150日圓（未稅）

橡皮擦

使用蜻蜓牌的「MONO橡皮擦」。從以前偶然在公司裡拿來用，就一直使用這個品牌到現在。不用太講究，在便利商店能買到的東西就好。

羽箒

方便的工具，可以輕鬆掃掉橡皮擦的屑。

定位尺

東京設計師學院販售的黑色定位尺。中央的突起平坦且高，可以疊上許多層原畫用紙。用了將近30年，是非常好用的工具（參照p.174）。

可書寫膠帶

用來黏住原畫用紙的文具。與紙膠帶不同，既不會因為時間而劣化、縮小，貼上去後仍然可以寫字作畫，非常方便。這裡用的是寬18mm的產品。

作畫用紙

工作中消耗量最大的消耗品。由於各家動畫公司會提供自己的紙張，因此紙質參差不齊。

碼表

用來測量時間的工具，選用SEIKO的數位碼表。第一支碼表不小心丟掉，現在用的是第二支，大約在10年前從田無的錶店購入。

構圖用紙

這也是每間動畫公司會提供的用具。因為各家公司品質不一致，所以羽山老師說：「要是整個業界都能統一就好了。」

律表

律表同樣由各間動畫公司提供。每間公司的格式都不一樣（參照p.174）。

修整用紙

有顏色的作畫用紙。老師似乎喜歡淺蔥色，不過檸檬黃會對眼睛造成負擔，應盡量避免。現在用的是粉紅色的款式。

鏡子

放在桌子旁，用來確認一些小動作。愈大愈好。

Bibliography

在描繪人物時，最重要的就是掌握人體的構造。這邊介紹幾本可以
幫助各位了解人體的參考書籍。當然除了這邊的書之外，不妨尋找
適合自己的資料，放在手邊隨時查閱。

人體素描聖經

安德魯·路米斯　著
林奕伶　譯
大牌出版／21 x 27 x 1.5 cm／216頁
定價：550元

以合理且具系統性的方式指導人物作畫的古典名作，深受世界讀者好評。除了基
於藝術解剖學的人體體態解說外，也以初學者能夠看懂的圖解，詳述有關素描、
透視、陰影、人體各種姿勢等各種基礎技法。

大師教你畫素描3
人像素描解剖

Giovanni Civardi　著
楊郁菁　譯
楓葉社文化／27.9 x 21.3 cm／88頁
定價：280元

由義大利現役藝術家 Giovanni Civardi 透過他的經驗，輔以多張簡潔美麗的繪畫作
品及圖解，傳授讀者「繪畫」時真正必要的解剖學知識。不只是素描、插畫、漫
畫、動畫，舉凡進行任何描繪人物的創作，這本書都能派上用場。

古典藝用人體解剖學

華樂麗·L·溫斯羅：　著
郭品纖　譯
楓書坊／22.5 x 28 x 1.48 cm／296頁
定價：650元

不僅從傳統的體態、律動、人體魅力等解剖學要素來進行教學，更從進步的現代
解剖學觀點嘗試解說。數百張精美詳盡的圖解，與多篇詳實好懂的說明文章，本
書可說是以人體為主題的藝術家們手上必不可少的工具書。

漫畫也值得參考！

羽山淳一推薦的
池上遼一作品

每條線的資訊量都很重要！

《男組》是池上老師大幅改變作風的轉換期作品，這之前濃烈的劇畫
筆觸，在經過休載後，從後半起轉為寫實、時髦的畫風。據說在連載
後期，老師會拍攝並參考照片作畫。我認為每條線的資訊量都相當重
要，衣服皺褶、衣服下的肌肉等等，看不見的地方也能用一條線來表
現。當時雖然我知道將長鏡頭拉遠時的作畫需要簡略化，但該如何簡
略化我卻不清楚，這時老師的作品就非常有參考價值。此外70年代與
80年代的肌肉質感並不相同，我也參考了老師的肌肉畫法。就筆觸而
言，也是很適合動畫師描摹的畫風，成為我畫原畫時的研究資料。在
這之後的《傷追之人》或《哭泣殺神》也同樣是我寶貴的參考書籍。

男組

池上遼一　作畫
雁屋哲　原作
小學館
全 25 卷

傷追之人

池上遼一　作畫
小池一夫　原作
Group-Zero
全 11 卷

哭泣殺神

池上遼一　作畫
小池一夫　原作
Group-Zero
全 9 卷

Process of Animation Production

動畫製作的過程

01 企劃

動畫製作過程的第一步便是企劃。此時會先擬定一份寫上關於作品主題、故事的構成、整體大綱或預定播放話數等各種資料的「企劃書」。

02 劇本

由編劇撰寫各個情節，交由導演及製作人檢查，之後再依照每個場景說明狀況，標記人物的台詞與動作舉止，完成正式的劇本。

03 角色設計

設計人物或機械的外觀，製作各角色的設定資料。多由原畫師或作畫監督負責擔任，必須思考能保持作業效率的設計。

04 美術設定

由美術監督設定作品舞台、風景、居所等各種美術細節。負責色彩設計的人則決定整個作品需要用到的顏色。在此時建立的世界觀會影響作品的方向性。

05 分鏡

依照劇本，畫出故事整體走向與演出方向性。必須決定要分多少鏡頭、如何運鏡等等，是影響作品演出成果的重要工作，可說是整部動畫的藍圖設計。

06 構圖

進一步指示登場人物具體動作或運鏡等細節，並記錄下來供人參考的工作。為了讓之後的所有工作人員都能按照指示進行繪製，必須每個鏡頭都畫出細節與指示。

07 原畫

根據分鏡與構圖，原畫師須描繪每個鏡頭中的關鍵畫格，並在律表上記錄時間。作畫監督此時會統一原畫人員的畫風，並修正動作。

08 動畫

根據原畫，動畫師接下來要進行清稿，描下原畫，並在原畫與原畫間的空白補上中間畫格（中割）。最後進行檢查與修正，把稿件交給上色師。

09 上色・彩色

依照色彩設計為每個角色配色的內容，對每個鏡頭指定顏色，再以此為基礎，將掃描後的每張畫像全部塗上顏色。

10 美術・背景

背景畫的繪製與動畫同時進行。根據構圖時所畫的「背景原圖」，描繪那個鏡頭的背景畫。最近多採用3DCG製作的背景。

11 攝影・特效

將動畫或背景等所有素材合成在一起，製作成影像。攝影時也能加入晃動、模糊鏡頭等特效。最近使用CG的特效也變得普及了。

12 剪輯

當動畫素材全部完成後，以一般影像剪輯的要點，將各個場面依照順序串聯起來，並刪減不必要的部分，把動畫剪成完整的影片。

13 音聲作業

將音軌編入完成的影像，最後請聲優配合影像進行配音。其他還有SE、BGM等音聲作業。

14 完成

Staff of Animation Production

動畫製作中的工作人員

製作人
統整從訂立作品企劃～交貨所有工程的進度。

導演
進行整部作品的管理與演出。在作品的製作現場是最高負責人。

劇本家
首先編寫故事情節，並依此寫下台詞、動作、對演員的指示，完成大綱。

演出家
整合畫面構成、演技等等，並思考畫面須呈現的效果，以及如何銜接作品其他部分。往往兼任分鏡的繪製，在作品的演出效果上有著重要的職責。

製作
製作經理、製作行政、製作助理、行政助手等所有與製片相關的人員總稱。其工作內容相當重要，負責管理製作流程、控制預算、調整行程、協調開會等大大小小事務。

角色設計
根據企劃書設計人物的職位。即使是有原作的作品，也要重畫成便於繪製動畫的設計（減少線條的狀態）。

作畫監督
修正多名工作人員所畫的原畫，使其具有統一感，並檢查角色表情、頭身比例、動作、演技，有問題時進行修正。

動畫家
描繪動作關鍵畫格的是原畫師，描繪原畫之間空白中間畫格（中割）的是動畫師。原畫師與動畫師合稱動畫家。

美術
美術監督負責進行美術設定，並在此時決定作品的世界觀。

背景
依據構圖及美術設定描繪背景的職位。除了傳統用廣告顏料或噴槍在紙上繪製的方法外，最近也有許多用 Photoshop 或 3DCG 繪製的例子。

色彩設計・ 色彩設定
決定整部作品顏色的職位。除了製作角色的色標對照表，還要指定各場景在不同時間中顏色如何變化等，負責與色彩相關的所有工作。

上色
包含描圖、上彩色或上色特效等工作。將動畫師畫好的稿件用掃描器掃進電腦，進行線條的修補。接著用上色軟體依照指定表進行上色。

攝影
依照律表，將動畫與背景合成為影像。攝影特效也是在此時加入影片中。

剪輯
把攝影好的鏡頭串聯成與分鏡相同的狀態。此外，還需要決定時間長度（秒數），調整鏡頭的長短。

聲優
在錄音室按照劇本指示，為角色進行配音的演員。

音響
統整包含錄音、音效、背景音樂等所有與聲音相關的工作。

Glossary of Animation

作畫（原畫、動畫）相關術語集

為了進行角色設計，最好需要掌握有關作畫的流程與術語，因此我再針對作畫多做一些說明。作畫分為原畫、動畫2個步驟。原畫描繪的是在1個鏡頭中，成為動作關鍵畫格的圖。原畫師須按照分鏡，想像動作並畫下來，因此作畫時，會從所有角度來想像人類的動作。雖然台詞的時間長度或構圖做出的指示會畫在分鏡上，但構思細節處的演出，計算台詞之間的空白並作畫，就是原畫師的工作。另外，原畫師還必須製作稱為「律表」的表格，詳細指示原畫與原畫間要插入多少張動畫，靜止狀態要停留幾個畫格等等。當作畫監督檢查完細部後，就會送到動畫部門。動畫師會為原畫清稿，以動畫用的線條來進行繪製。最後比照律表的指示，將動畫插入原畫間，完成整個動作。

律表

記錄動畫時間、運鏡、動作分層等指示的表格。原畫師負責記錄，演出家進行檢查。一般來說採用1秒24格的表格。

定位尺

作畫或攝影時，避免動畫用紙滑動的工具。定位尺以金屬板製作，上面有3個突起，能將作畫用紙的孔嵌到突起上，固定紙張，方便工作人員作畫。

中割

填補原畫與原畫間空白處的工作。這是動畫師的基本工作，須在2張圖的動作軌跡中間補上新的線條來連接2個動作。中割的品質攸關整個動作給人的印象，是相當重要的步驟。

定位中割

當2張原畫的圖畫在較遠的位置上，中間畫格難以補起來的時候，就把2張原畫拆開，在原畫動作軌跡的中間位置放上白紙後再繪製動畫。

線中割

描繪同樣方向或角度幾乎不變的動畫時，把前面與後面的原畫疊在一起，在重疊的線條中間畫出一樣的線。

定格

角色等元素在1個鏡頭中完全靜止的樣子。不會動的畫稱為靜止畫。只有角色嘴巴在動的畫面稱為定格口型。

素描中割

必須從零開始掌握形狀，畫出立體感，直接用素描方式作畫的中割稱為素描中割。當臉部或身體轉向，或人物飛跳起來，形狀或構圖有明顯改變時，就需要用到這種中割方法。

色描

當角色產生陰影，就可以沿著顏色與顏色的境界線描圖。或是上色時，用顏料手動畫出描線。以色描方式畫出來的線稱為色描線。

同描

沿著相同的線一模一樣地描下已經畫好的動畫。想完全複製一張圖，或只描一部分都可以，用途非常多。

軌目指示

動作剛開始或結束前使用的技巧。譬如想讓動作變慢時，可縮小中割之間的間隔來達成效果。這是日本動畫的特徵之一。

細畫

將獨立畫在不同畫稿上的複數角色，一起畫到同一張動畫用紙裡的意思。在運鏡途中當角色位置關係改變時，可以使用這個方法。

第二原畫

將構圖、構圖修正、第一原畫經手過的原畫再次謄清的工作。又或是將稱為草原的素材清稿的動作也可以稱為第二原畫。

動檢、動畫檢查

檢查完成後的動畫是否按照原畫或角色表的指示進行作畫的工作。同時也要確認上色、攝影時是否有什麼問題。

路人場面

或稱群眾場面，指的是大量的角色同時在畫面上進行動作的場景。沒有名字的串場角色稱為路人。

BG組

BG（背景＝Back Ground的簡稱）與畫稿拼起來的組合。當畫稿上的角色或物體無法對齊背景，會被切掉的時候，為避免已經搭起來的部分錯開，要先描下構圖上的線，再進行之後的作業。

BANK

為了能在其他集數反覆使用同樣的動作或效果所特意保留下來的鏡頭。變身、機器人合體等場面都屬於這類鏡頭。

清稿

將潦草的線所畫的原畫，重新用漂亮的線畫好的工作。也稱為原描。

#.　　　C.　　（　＋　）

Epilogue

某方面來說是幕後花絮

羽山淳一

攝影フレーム（100F）

2013年初秋，編輯來電詢問：「要不要出一本主打墨筆插圖的書呢？」在本書中結束所有角色設計後，選擇用墨筆繪製完成形的手法，算是當時遺留下來的念頭。

後來企劃幾經變遷，最後決定推出「關於角色設計的書」。不過當時我覺得只是漠然講述如何設計角色非常無趣，因此向編輯提出「請你們給我題目，我當場作畫」的點子（畢竟我是做動畫的，早習慣集體作業了）。順便一提，透視等基本技巧有其他更優秀的書籍，因此本書沒有碰那些課題。請將本書當成「在了解基本前提後可應用的參考書」即可。

正式開始寫書已是2月底的事。

設定的根基交給責任編輯構想，我們一邊討論一邊整理出多項細節。然後根據這些設定，開始進入實際創造角色的過程中。

每週一次在車站前的家庭餐廳「Gusto」集合，以回應責編題目的方式當場進行作畫，反覆多次。現在回想起來有點像是在玩大喜利。本書副標「Live Drawing」指的正是這樣當場作畫的狀態。

後來就連餐廳店員也記住我的臉，或在我沒注意到的時候被住在附近的親戚看到。雖然有這些經驗，不過，想一想還是挺逗趣的回憶。

在經過以上程序後，為了本書所畫的新圖幾乎都以草圖的形式完成了。作為設計來說，畢竟只是最原始的提案，而且幾乎都是當場臨時想到的點子，所以難免有「這個角色好像在哪裡看過」的感覺，加上圖畫本身若不進一步塑造，實在難以稱得上完成了。但，基於本書「為了想從事動畫（或類似）工作的人所撰寫」的特性，我想比起完成形，能夠看見從零到完成之間的過程，可能更具參考價值。這麼做絕非因為「完成它好麻煩」這種理由。畢竟就算是我，把完成前的狀態展示給大家看，還是會有點羞恥的。但重要的還是那份Live感、現場感。

無論是購買了本書的讀者，還是拿起本書翻看的讀者，對我的畫有興趣的各位、盡心盡力輔佐我的編輯，還有深愛和平的所有人，在此向你們獻上我的愛與感謝。

真的很謝謝你們。

Profile

羽山淳一
動畫師・角色設計師

1965年出生於日本長野縣。
高中畢業後進入動畫公司Monsieur Onion Production。
《Gu-Gu Ganmo》（1984 年）動畫師出道。
《High Step Jun》（1985 年）原畫師出道。
《北斗神拳 2》（1987 年）作畫監督出道。
在《BE-BOP-HIGHSCHOOL》（1989年）中出道成為角色設計師。
1990年起成為自由動畫師。

羽山淳一的
動畫角色速寫密技

出　　　版／楓書坊文化出版社
地　　　址／新北市板橋區信義路163巷3號10樓
郵 政 劃 撥／19907596　楓書坊文化出版社
網　　　址／www.maplebook.com.tw
電　　　話／02-2957-6096
傳　　　真／02-2957-6435
作　　　者／羽山淳一
翻　　　譯／林農凱
責 任 編 輯／王綺
內 文 排 版／謝政龍
港 澳 經 銷／泛華發行代理有限公司
定　　　價／420元
出 版 日 期／2021年7月

國家圖書館出版品預行編目資料

羽山淳一的動畫角色速寫密技／羽山淳一
作；林農凱譯. -- 初版. -- 新北市：楓書坊
文化出版社, 2021.07　面；　公分

ISBN 978-986-377-673-4（平裝）

1. 素描　2. 人物畫　3. 繪畫技法

947.16　　　　　　　110005458